條條大路
通電影

梁良 ・ 著

推薦序　像雷達般的影評人
——梁良其人其書

文／林意玲（《台灣醒報》社長、

一個路過新電影的媒體人）

「我像個雷達，我接受東西，然後再像鏡子一樣反射出來，夾雜著回憶、夢境和理念。」——瑞典導演英格瑪・伯格曼

　　梁良兄在《台灣醒報》的專欄出書了，這是我做為編輯人的喜悅，就是可以「逼稿成書」，而他，作為專業影評人，也需要找一個「戰場」／發表平台，當他每週不懈怠地書寫，假以時日，一本精彩的書就出現了。

一口氣的閱讀

　　對愛電影的人而言，他是不可能滿足於每週一次在《台灣醒報》的短短閱讀的，當這本《條條大路通電影》集結成書，喜歡電影的人們就可以一口氣翻閱電影裡的曼妙、殘暴、性感、驚

悚，像萬花筒般的世界，不論是虛擬或寫實故事，使人生增添寬闊的想像，與逼近真實的體驗。

我40年前在《聯合報》當記者跑過電影新聞，當年跟楊士琪、藍祖蔚等分頭採訪西片與國片，梁良與黃建業、黃仁、李幼新等，都是犀利的影評寫手，記者往往只能報導導演的拍片過程、演員的裝扮笑淚、片場的百態千迴，但影評人卻能深入文本、導演手法、演員演技高下……，解讀銀幕上單片所看不到的眉角，讓優秀的電影敘事可以成為藝術、成為經典，且留存歷史。

專欄保持質感

13年前，我創辦《台灣醒報》時，關注的領域早已提升到國際政治、財經科技與交通環保，但40年前跑電影新聞的記憶，仍讓我對電影、藝術、文化保持關注與熱情，且認為那是形塑台灣社會與文明的底層基礎。

一年多前，我很驚訝發現梁良兄仍然活躍於臉書上，始終如一地關心電影、點評作品，趕快邀他來《台灣醒報》開專欄，他也慨然應允，於是我們每周都能收到他新鮮的、文采豐富、又合乎時代精神的大作，一段時間後，出書，也就順理成章了。

坦白說，做編輯最擔心的，是專欄被人「割據」，成為新片宣傳的園地，以至於報社不但要支付寫者稿費，還奉送免費宣廣

文。但梁良兄從不叫人為難,他不為特定新片宣傳,且總能縱橫古今、旁徵博引,寫出豐富的觀影題材。

抓住時代的分析

可能是因為幫報社寫作,梁良兄的作品相當切合時事。我們作為報紙編輯每天必須敏銳於新聞發展,沒想到梁良兄也能每週緊盯時局,並從他記憶裡的百寶箱,掏出切合新聞、引發閱讀興趣的電影作品,而且如數家珍地分析品評。

像美國總統競選激烈之時,他寫了〈雄辯滔滔的美國電影〉(《激辯風雲》)、〈美國爆料電影何其多〉(《00:30凌晨密令》、《13小時:班加西的祕密士兵》、《大陰謀》、《危機解密》與《第四公民》)、〈川普真的是「壞總統」嗎?〉、〈談「陰謀論電影」〉(《誰殺了甘迺迪》)、與〈兩部有關美國內戰的史詩級大片〉(《一個國家的誕生》、《亂世佳人》),讓人讀得津津有味。

英國菲利普親王過世、歐普拉訪談王子哈利與梅根夫婦,也刺激了梁良兄靈感,以《王冠》影集分享它所刻劃的王室祕辛,寫成〈從《王冠》影集看菲利普親王的人生故事〉,與〈從哈梅訪談看《王冠》中的王室婚姻〉二文。

梁良的電影魂

再如，最近疫情肆虐，梁良兄又寫成〈從《郵報：密戰》看「危機就是轉機」〉、〈疫情下的平行時空警告：《未來總動員》〉、〈「氣候變遷」的電影紀錄片〉（《不願面對的真相》、《正負2度c》），符合疫情時代的政治攻防主題。

此外如災難發生、性侵事件、名人過世，他都把握時機完成〈拍攝火車大災難的兩部電影代表作〉（《亡命快劫》、《飛越奪命橋》）、〈關於蘇伊士運河的電影〉（《蘇伊士》）、〈正義通常都會遲到——紀錄片《愛潑斯坦：上流濁水》的教訓〉、〈「永遠的007」史恩・康納萊〉，與〈李登輝與政治醜聞電影〉。

值得一提的是，電影畢竟是他的最愛，所以介紹奧斯卡的〈奧斯卡級別的紀錄片大有可觀〉、介紹熱門救市電影的〈《哥吉拉》來救市了！〉、〈2020年度電影回顧之外語片〉等，都各有特色。

一整個世代的回憶

電影界最愛看的，應該是他寫電影的故事與電影業祕辛，如〈那些末日電影教我們的事〉、〈拍電影是一個迷人的行業〉、〈關於「拍電影」的電影〉、〈每個影迷心中都有一座

電影院〉、〈「後疫情時代」的電影院角色〉、〈此情可待成追憶——設想疫情過後的電影業〉等，讀來不勝唏噓。

電影刻劃人生與時代，當我們在戲院裡為之哭為之笑，心中所翻湧的，其實是見影傷情，想到過去的人生歲月中，自己錯過的、悸動的與留戀的，梁良兄的書有如一格一格膠卷，放映著我們這一代熟悉的風花雪月、熱血情愁。

是為序。

自序

　　2020年6月初，在台灣第一波的新冠肺炎疫情稍退之際，忽接《台灣醒報》林社長發來私訊，問我可有興趣在他們報上開闢一個電影專欄？我和意玲是相識四十年的老友，自然一口答應，並很快商定以「梁良談影」為欄目名稱，每週撰寫一篇千字左右的文章。當初雙方都同意這不是「影評專欄」，但內容取材到底該是那個方向並無定論。後來我想到，不妨從當週的時事出發，將讀者會感到興趣的話題延伸到電影來談論，對相關的人、事、物等加以借題發揮，於是產生了本書收錄的五十多篇文章。

　　由於我每次在選題時都會盡量聚焦在一些新聞熱點，因此讀者若依時間軸來閱讀書中文章，多少可以看出這一年來在疫情籠罩下的台灣乃至國際局勢的一些有趣變化。文章數量最多的自然是「疫情下的電影」相關話題，談到疫情對台灣電影市場以及全球電影產業的影響，其中感受最深的是往往發生「計畫跟不上變化」的情形，例如我在2021年5月初才談論今年暑期檔的電影市場反撲趨勢，不料還不到一週時間，台灣便突然出現了疫情暴衝，雙北乃至全國迅速陷入防疫三級警戒的恐慌之中，連過去一年從未勒令關門的全台電影院都被迫停業了，所謂的「暑期檔」

尚未開始便已夭折。而與此同時，歐美多個地區的戲院卻陸續解封，彷彿他們的疫情危機正在過去，其實他們國家每天公布的確診數字仍是好幾千乃至好幾萬，而台灣連續一週的確診數字不過是好幾百而已！

也許，台灣活在疫情下的「平行時空」太久了，現在換他們活在平行時空。

除了疫情之外，美國的總統大選也是2020年人人關注的熱門話題，因此也有多篇專欄文章談到川普與拜登的角逐，並延伸到談美國的政治、歷史與文化等多個方面，而「陰謀論」也是不能不說的話題。另有一些爆紅的人物和熱門電視劇、紀錄片等，亦正好與時事輝映，我都趁機寫到了。有些文章在刊出時因篇幅所限或編輯原因未能暢所欲言，我在整理出書時有加以增修補正，務求把那個話題談得詳盡些，例如〈談西洋棋、象棋與圍棋電影〉一文最為明顯。

2020年4月14日，享耆壽98歲的著名影評人和電影史學者黃仁先生（本名黃定成）去世了。黃老前輩在我自港遷台定居後一直提拔和照顧了我幾十年，是我的貴人和恩人，對於他的離世我深感悲痛自不待言。5月1日起，我在自己的臉書上執筆寫下追憶黃仁先生的前後13篇，共1.5萬多字。期間，圈內外的朋友對這一系列的悼念文頗多關注，兩岸都有人在徵求我同意下將它整理成一篇長文在網上重新發表。如今我既有機會結集出書，便自行重新整理了這篇臉文，也趁機修正了文中的一些記憶小錯誤，作

為本書「附錄」以紙本發表，方便大家用「閱讀印刷品」的方式表達對黃仁先生的追思。

其實，電影世界浩瀚如海，怎麼也看不完、寫不完。作為一個持續寫作了50年的影評人，我所能觸及的電影話題也不過九牛一毛而已。不過，正如本書書名所言，「條條大路通電影」，只要我們始終保持一個開放的心態去欣賞電影，去感受和思索電影中提出的問題，也許我們的人生道路也會跟多采多姿的電影世界相通，從而變得海闊天空、自在遨遊！

最後，我要特別感謝《台灣醒報》林意玲社長，她在台灣第二波的疫情猛烈衝擊下，仍然堅持挺下去，咬緊牙關繼續出報，在人力物力財力都比對手遠遠不如的情況下，憑《台灣醒報》同仁的拼搏精神和優秀品質擠身「台灣四大報」之列，令人既痛惜又高興。而她在百忙之中仍能抽出寶貴時間為拙著撰寫推薦序，更是盛情可感！

梁良

寫於2021年5月第二波疫情下的台北市

目次

鏡頭下的美國政治、歷史與文化

銀幕上的電影、銀幕下的人物

下棋影視知多少

條條大路通電影

附錄

疫情下的電影

在片海中尋找金沙
——台北電影節選片筆記

　　在全球大多數地區仍然受到疫情影響而不能進行正常的文化娛樂活動時，台北電影節竟然能夠衝出重圍，從6月25日到7月11日連續兩週半的時間舉行線下的實體放映，成為2020年全球第一個成功舉辦的電影展，在電影史上留下了一筆光榮的紀錄。

　　台灣的影迷也掌握這個難得的機會，紛紛採取「報復性消費」，在14日開賣早鳥預售票時，於一小時內即有19場次完售，開幕片《無聲》和閉幕片《日子》更於開賣後20分鐘內先後完售，反應的熱烈為歷屆之最。其他在半小時內全數完售的電影包括：《打噴嚏》、《逃出立法院》、《怪胎》、《刻在你心底的名字》、《親愛的房客》，均為台灣本土製作的新片，希望這些影片改天正式在台上演時，觀眾也有同樣的熱情反映在它們的票房上。此外，去年已經公映但票房普通的《下半場》，因成為本屆台北電影獎入圍大贏家亦受觀眾追捧，和本土紀錄片《我的兒子是死刑犯》也成為首批完售的作品。由這個現象可以反映出台灣觀眾對本土電影特別情有獨鍾。值得捧場的台灣片還有將在台北電影節作世界首映的《惡之畫》和《破處》，兩片是入選今年

國際新導演競賽的台灣代表。

要是你願意將觀影的視野拉開一點，在「亞洲稜鏡」單元有幾部片子各有特色，包括：香港片《幻愛》、不丹電影《不丹是教室》（*Lunana: A Yak in the Classroom*）、韓國片《原罪森林》（*Not in This World*）、日本片《記得雨，不記得你》（*Silent Rain*），都值得關注。假如你對日本電影特別感興趣，那麼「焦點影人：「大林宣彥」單元就不容錯過。今年四月才病逝的日本導演大林宣彥，有「影像魔術師」之稱，他的電影頗多奇幻莫測的故事，並常有幽靈出現，但總是傳達出熱愛生活與自由的精神，期望觀眾能理解與認同世界和平的希望。本專題從他41部劇情長片中選取了《噬者》（*An Eater*）、《鬼怪屋》（*House*）、《穿越時空的少女》（*Girl of Time*）等經典，以及他在抗癌期間完成的集大成遺作《大林宣彥：電影藏寶盒》（*Labyrinth of Cinema*）等共9部作品公映。

到電影節看片的好處，除了能夠看到世界各地平常很少能在台發行的非主流新片之外，還能讓你重拾曾經錯過的經典舊片，在大銀幕上回味一番。其中，由台灣幾位錄音師選片的「電影正發生：聲音設計」單元，有幾個選擇很不錯，我尤其要推薦柯波拉（Francis Coppola）的傳世之作《現代啟示錄》（*Apocalypse Now*）、奇士勞斯基（Krzysztof Kieślowski）首部劇情長片《傷痕》（*Blizna*）、法國浪漫喜劇經典《艾蜜莉的異想世界》（*Le Fabuleux Destin d'Amélie Poulain*）、以及大陸導演婁燁揚威金馬

獎的《推拿》。

　　本文最後給各位介紹我看過試片的4部冷門佳作，希望你買票時也能關注一下。首先是挪威紀錄片《凝視蕾妮瑪莉佛森》（Self Portrait），它記錄了從10歲開始就受到精神性厭食症折磨的奇女子蕾妮‧瑪莉‧佛森（Lene Marie Fossen）自學成家的攝影歷程，她在鏡頭前自拍「骨感」裸體照的映像十分震撼。墨西哥片《下落》（Identifying Features），講述一位母親到美墨邊境尋找意圖偷渡美國卻落得下落不明的愛兒，過程充滿驚險傳奇，真是一步一驚心。《她是我爸爸》（A Perfectly Normal Family）改編自挪威導演瑪魯‧雷曼（Malou Reymann）的真實家庭經歷，她11歲時，爸爸決定離婚，動手術變性當女人，但他手術後仍然對兩個女兒盡責照顧，全片的焦點放在小女兒面對此一變化的困惑、悲傷與憤怒，是從倫理角度出發的「跨性別電影」。韓國片《六十九歲》（An Old Lady）題材獨特，描述一個69歲的老女人被一個29歲的年輕醫務助理強姦，她和同居人書店老闆都想站出來提告，但小夥子說那只是兩情相悅，這一宗明顯不對等的官司會如何收場？同樣的題材在台灣有人敢拍嗎？

此情可待成追憶
──設想疫情過後的電影業

　　假如人類有足夠幸運，現在正肆虐全球的新冠疫情能夠隨著2020年的過去而結束，那麼明年迎接我們的將會是百孔千瘡的經濟。很多行業的黃金時代顯然已經回不去了，例如航空業、餐飲業、表演業、電影業等等一大串。本文只打算談一談我比較熟悉的電影業。

　　當前的全球電影業產業鏈已經斷裂了好幾個月，何時能恢復原狀尚未可知，恐怕是凶多吉少。傳統的電影產業鏈由「製作、發行、放映」三大環節構成，彼此產生連動，任一環節出了問題都會影響另外兩個環節，而今年的全球電影業是三個環節都出了大問題，而且至今未解。

　　最先是1月11日中國宣布首起武漢肺炎死亡病例，緊接著在23日又宣布武漢「封城」，湖北省實施全境隔離。原訂大年初一開始全國上映的7部春節賀歲片在這一天同時宣告撤檔，全國1.3萬家戲院因無片可如期上映而被逼關停，春節檔的電影票房估計因此損失70億元人民幣。大陸的影視拍攝亦紛紛停工或延後以規避感染，至6月份才陸續有一些小劇組復工。部分疫情低風險地

區的電影院曾於3月中放鬆了限制，但只能放映過去的一些賣座片，如《戰狼2》、《流浪地球》之類充充場面。據3月23日的統計，全國有528家影院復工，復工率4.65%，當日全國票房共2.08萬元，是平常數字的千分之一吧？復工不到一週，電影院接到了新通知：「所有影院暫不復業，已復業的立即暫停營業。」到4月底，全國已經有3,038家影院因撐不住而倒閉。到了7月的暑期檔，電影院的全面正常開業仍遙遙無期。預估今年應有的600多億元票房算是泡湯了。

以上是全球第二大規模的中國電影業的慘狀，那麼全球影業龍頭好萊塢的情況又如何呢？

3月13日，正在澳洲拍片的好萊塢巨星湯姆・漢克斯（Tom Hanks）和妻子驚爆確診武漢肺炎，敲響了美國電影業的第一記喪鐘。其後，遍布歐美各外景地拍片的好萊塢劇組紛紛停工避疫，包括最新一集的《不可能的任務》（Mission Impossible）和《蝙蝠俠》（Batman）、《侏羅紀世界3：統霸天下》（Jurassic World: Dominion）和《駭客任務4》（The Matrix 4）等未來大片均宣布停止製作。影響更大的是原先已排期在3、4、5月到暑假陸續上檔的好萊塢大片：《007：生死交戰》（No Time to Die）、《玩命關頭9》（Fast & Furious 9）、《小小兵2：格魯的崛起》（Minions: The Rise of Guru）、「X戰警」（X-Men）系列的《變種人》（The New Mutants）、《黑寡婦》（Black Widow）等紛紛撤檔或改檔。迪士尼真人版《花木

蘭》（*Mulan*）本已定檔3月27日以3D版的形式上映，還在3月9日在加州的杜比劇院舉行盛大首映禮，卻在上片前三天才宣布延期。事實上，3月中下旬全美的疫情已無法控制，各州9成以上的戲院宣布停業，票房也隨之跌落谷底。按資料統計，3月20至26日的單週影院收入慘烈到僅有5,179美元，跟當時的大陸票房不相伯仲。

　　傳統的新片放映平台電影院既然已失去賺錢功能，製片廠和發行商便另謀生路。環球影業決定把該公司已經在院線上映的電影同步在VOD平台上架，換言之打破了此行業行之多年的發行「窗口」（window，即「空窗期」）規定，把《隱形人》（*The Invisible Man*）、《艾瑪》（*Emma*）和《惡獵遊戲》（*The Hunt*）三部新電影以19.99美金的價格租給觀眾在家觀賞，且將由夢工廠動畫公司製作、預計在4月10日填補《007：生死交戰》檔期的3D動畫音樂喜劇《魔髮精靈唱遊世界》（*Trolls World Tour*）同時在VOD平台上架。這種「同日上映上市」（day-and-date）的發行策略一貫以來僅有低成本製作和藝術電影會採用，如今好萊塢六大片廠之一的環球竟不惜犯眾怒為之，登時引發全美最大院線AMC激烈杯葛，聲言「不再放映環球電影」。偏偏《魔》片在串流平台表現亮眼，上線3週已大賺1億美金，反倒讓好萊塢找到另一個生存之道。由湯姆・漢克斯編劇並主演的二戰電影《怒海戰艦》（*Greyhound*）3月宣布撤檔後，乾脆放棄大銀幕，在5月由Apple TV+宣布以約7,000萬美元的價格向索尼

影業購買到在這個串流平台上映15年的播映權。電影業新的遊戲規則正在迅速形成中，日後該走什麼新方向，似乎得看日前一再延檔的名導諾蘭（Christopher Nolan）新作《TENET天能》（*Tenet*）和迪士尼押下重本的《花木蘭》重臨電影院上映的觀眾反應而定。

「後疫情時代」的電影院角色

　　「後疫情時代」電影業的變化，其中一個重點是電影院的角色，本文擬針對這方面做進一步的探討。

　　大家都知道，電影院就像一個大型的黑盒子，一大群觀眾在這個密閉空間內同哭同笑，在疫情期間正是「群聚感染」的大好溫床，因此吃了大虧，世界上很多地區都下令關閉電影院或令其暫停營業，放映業苦不堪言。台灣的電影院能夠一直經營下去實是萬幸，但顧客不願上門亦只有徒呼奈何，生意普遍掉了八、九成。人們普遍抱有防疫心理故然是主因，但是票房大片紛紛撤檔改期，戲院只能靠放映小片和舊片來支撐，這對於追求娛樂和熱鬧的普羅大眾來說缺乏消費誘因，寧可留在家裡安全而隨意地看電影。

　　在美國，開車的人多，本來已經沒落的汽車電影院能夠在疫情期間敗部復活，成為了生意最好的一種電影院，就是拜觀眾之間「互相隔離」的優勢，兼顧了防疫和娛樂的需求。有見及此，曾經是DVD最大通路商的沃爾瑪購物中心，突然在6月份宣布將進軍電影放映業，從8月開始會有多家分店利用既有的停車場設施進行改裝，以汽車電影院的新姿態服務電影消費者。沃爾瑪顯

然是看準了美國的疫情不會在短期內結束，傳統電影院的重啟計畫會延後，著重聲光效果的大片也會跟著延後上映，這對於汽車電影院的經營是有利的。

相對的，全美最大的幾個連鎖電影院集團就十分悲情，華爾街日報發現三家股票上市的院線巨頭：AMC Entertainment、Cineworld和Cinemark，5月份的股價平均下跌了23%，相比之下同樣在零收入狀態的主題樂園業者股價只跌了16%，而曾經滿載確診遊客的遊輪業者股價甚至只跌了6%，可見投資人對電影院業的前景很不樂觀。

中國大陸的電影院慘情猶有過之。七部賀歲大片原來協議集體取消院線發行，不料徐崢導演兼主演的《囧媽》偷跑，以6億人民幣的高價賣出版權，改為串流平台免費播出。此舉引發傳統電影業者集體抗議。但《囧媽》自1月22日上線首三日即獲得1.8億個帳號播放，若是折換為電影票房可高達6、7億人民幣。《囧媽》打響了第一槍後，甄子丹主演的《肥龍過江》也放棄電影院，改在網路平台播出，「院線片」與「網路大電影」（簡稱「網大」）的區隔線已經模糊。如今，大陸的電影院仍復業無期，最大的兩條院線「萬達」和「大地」都在喊救命，「大地」的老闆傳媒大亨于品海日前還要抵押股權應急，彷彿其影業帝國將面臨覆亡危機。

據統計，今年上半年中國已經有133家電影院註銷公司，還有3,200家影視公司辦了註銷手續。另一全球製片量第一的電影

大國印度亦正受疫情激增影響，電影業者被迫接受電影院短期內無法開門的事實，開始有大量電影直接拿上串流平台播放。總的說來，串流平台取代電影院，成為人們觀賞影片的主要通道，已成為無法逆轉的新趨勢。現時在逾190個國家與地區擁有1.83億名付費會員人數的串流平台網飛（Netflix），其市值截至4月13日已高達1,873億美元（約新台幣5.6兆元），超過了近百年基業的電影巨頭迪士尼的1,866億美元，成為真正意義上的娛樂帝國，預示了這個行業的遊戲規則已經改變。

　　展望未來，電影院雖然不會消失，但應該會朝M型化、小眾化發展。重視聲光娛樂效果的頂級觀眾，會選擇IMAX之類的戲院去享受大片帶來的樂趣；仍然把看電影當作社交活動的，則會選擇豪華小廳來包場，以相對自由的方式與朋友同樂；喜歡獨自觀賞大銀幕的會選擇較方便的社區戲院或汽車電影院，而那些建築在大商場內、依附假日人流為主的連鎖式影城，很可能會隨著大商場本身的沒落而逐漸消失。

每個影迷心中都有一座電影院

　　現在就替電影院寫悼文未免有點譁眾取寵，不過在此疫情蔓延時刻提醒影迷多留意一下他喜歡的電影院，或是那些令他留下過難忘回憶的電影院，甚至再次關注哪些以電影院為主要場景的影片，卻是當時得令的美事。

　　2007年，法國坎城影展為了慶祝60周年，組委會邀請了35位全球知名導演，各拍一部約3分鐘的電影短片，以表達他們個人對於電影院的私密感情，堪稱影壇盛事。這部取名為《每個人都有他自己的電影院》（*To Each His Own Cinema*）的什錦長片，除了波蘭斯基（Roman Polanski）那一部是三人共同執導外，其餘都是一人拍一部，共33部。華語導演獲邀的有：侯孝賢、蔡明亮、王家衛、陳凱歌、張藝謀等五人，他們分別貢獻了：張震和舒淇合演的《電姬館》；蔡明亮的母親演出的《是夢》；范植偉和張睿玲主演的《我旅行9000公里把它交給你》；《朱辛莊》和《看電影》。台灣影迷較熟悉的其他名導尚有：北野武、阿巴斯（Abbas Kiarostami）、安哲羅普洛斯（Theodoros Angelopoulos）、阿薩亞斯（Olivier Assayas）、大衛・林區（David Lynch）等等，星光熠熠。不過，此片的轟動範圍只侷

限於習慣看藝術電影的觀眾，真正能俘虜台灣廣大影迷的經典作，毫無疑問是《新天堂樂園》（*Cinema Paradiso*）。

　　《新天堂樂園》是義大利導演朱賽貝・托納多雷（Giuseppe Tornatore）與配樂大師顏尼歐・莫利克奈（Ennio Morricone）在1988年合作的影片，包括121分鐘的國際剪輯版和174分鐘的導演剪輯版，三十多年來在台灣多次重映，近日更因莫老的逝世而喚起影迷的深切懷念。導演藉由本片抒發了他兒時對電影的深情記憶，透過小男孩多多和鎮上天堂樂園戲院的老放映師艾費多的忘年之交，反映了一段西西里小鎮居民的電影黃金時代，全鎮居民的人生歲月精華幾乎就是去戲院看場電影，而電影的膠片中也似乎濃縮了義大利人的歷史共同記憶。這種電影觀眾與電影院的互動感情，既是在地的又是普世的，難怪在不同國家的許多影迷都把《新天堂樂園》列為心中最喜愛的電影之一。

　　香港影壇其實也拍過一部以電影放映師為主角的影片《老港正傳》，因為在台灣沒有公映過而少有人知道。本片是趙良駿在2007年為香港銀都機構執導的電影，原名《老左正傳》。在中港台的政治禁忌打開以後，原是香港左派電影公司的「銀都」，企圖以比較溫情的倫理片方式藉《老港正傳》來反映香港「左仔家庭」的價值觀和生活面貌，並描繪左派角度的香港近代史。主角是銀都戲院的放映員左向港，他是勞工子弟，六十年代中學畢業就如願當了放映員，勤勤懇懇幹了一輩子，直至戲院在九十年代因影業不景而關門。片中有一些香港電影院生態的描述，也穿

插了幾部銀都電影的代表作片段，包括李連杰的成名作《少林寺》。十分諷刺的是，當年被挑選來代表「左仔」的男主角黃秋生，如今卻是被香港左派強力打壓的「黃絲」演員。「電影幻覺」與「現實生活」畢竟是兩回事。

但是也有一些人會把「電影」與「現實」混為一談，看戲時情感投入太深的影迷就會這樣。這是一些影片的創作主題，鮮明例子是伍迪‧艾倫（Woody Allen）編導的《開羅紫玫瑰》（*The Purple Rose of Cairo*）和約翰‧麥提南（John McTiernan）執導的《最後魔鬼英雄》（*Last Action Hero*）。

《開羅紫玫瑰》描述經濟大蕭條時期的美國，米亞‧法蘿（Mia Farrow）飾演的餐廳女服務生十分喜歡看電影，「開羅紫玫瑰」這部影片更讓她一直重複看也不厭倦。直到有一天，片中的男主角認出了這位為他癡迷的觀眾，竟然從銀幕上走出來和她談起戀愛，正在放映的電影因而演不下去。阿諾‧史瓦辛格（Arnold Schwarzenegger）則在《最後魔鬼英雄》中飾演動作紅星雷公，男孩丹尼是他的忠實影迷，幻想能與雷公一起出生入死，結果他得了一張具有魔法的電影票，竟然真的可以置身於電影中滿足他的夢想。這兩部影片的主題相近，風格一文一武，電影院都是他們滿足心願的共同福地。

2020年度電影回顧之外語片

　　2020年是人類近代史上不堪回首的一年，在延燒了一整年的新冠疫情肆虐之下，各行各業都受到沉重打擊，電影業也不例外，其中又以好萊塢的影片受傷最重。

　　在台灣的電影市場中，好萊塢電影一向以來都佔有超過八成的票房份額。今年的前兩個月，在台上映的好萊塢大片，包括：《絕地戰警FOR LIFE》（*Bad Boys for Life*）、《猛禽小隊：小丑女大解放》〔*Birds of Prey (and the Fantabulous Emancipation of One Harley Quinn)*〕、《1917》（*1917*）、《杜立德》（*Dolittle*）等一如往常居於市場主導地位，但自3月份美國本土的疫情開始燃燒，好萊塢本來已排好檔期準備上片的電影紛紛延後檔期，或是乾脆搬到串流平台上播映。台灣因為防疫成功，電影院從來沒有一天真正關門，只有中間短暫時間受到梅花座等限制和來客數的減少而降低了收入，但戲院既然仍開門營業，也就需要有影片放映給觀眾看，於是舊片重映的數量大大增加，平常難以排到戲院的歐美小製作和冷門作品也大量出爐，以填補市場的缺口。

　　這種度小月的狀態直到7月中因韓國賣座新片《屍速列車：

感染半島》（*Peninsula*）率先推出才得以改觀，把全台賣座數字一下子衝到3億多新台幣的水準。萬眾期待的好萊塢巨片《TENET天能》在改檔多次之後於8月份接棒，果然也創下3億多新台幣的票房佳績。同期上映的迪士尼大片《花木蘭》則因不利的消息和劣評紛紛傳出，賣座情況不如理想，本片在美國本土更乾脆被迪士尼拿到其新創立的串流平台上作為吸引新顧客的「宣傳品」。

不管如何，台灣電影市場在下半年開始回溫，但賣座主流影片轉向了台灣本土電影。而外語片之中真正具有勇不可擋聲勢的王者，是直到11月才在台推出的日本動畫長片《鬼滅之刃劇場版 無限列車篇》（*Demon Slayer: Kimetsu no Yaiba the Movie: Mugen Train*），放映1個月的收入就高達5.4億新台幣，遠遠超過在2019年上映創下史上最賣座動畫長片的迪士尼作品《冰雪奇緣2》（*Frozen II*，3億4,392萬），暫居台灣影史上最高票房電影的第16位，目前還在熱烈上映中，且看在今年結束前能否衝上6.2億進入賣座榜前十名？總之這是疫情肆虐下一項不得了的成就。

以下是截至12月6日為止的2020年度十大外語片賣座排行榜：

1. 《鬼滅之刃劇場版 無限列車篇》（537,519,560），日本動畫長片，榮登台灣最賣座動畫片冠軍；

2. 《屍速列車：感染半島》（356,348,484），韓國殭屍動作片，2016年賣座片《屍速列車》的續集；

3. 《TENET天能》（349,310,234），美國科幻動作片，名

導演諾蘭繼2012年《黑暗騎士：黎明昇起》（*The Dark Knight Rises*）後在台灣最賣座作品；

4. 《絕地戰警FOR LIFE》（136,867,705），美國動作喜劇，2003年《絕地戰警2》（*Bad Boys II*）的重啟續集；

5. 《白頭山：半島浩劫》（*Ashfall*）（115,758,503），韓國災難動作片，河正宇、李炳憲、馬東石等賣座韓星主演；

6. 《猛禽小隊：小丑女大解放》（112,460,682），美國超級英雄電影，2016年上映的DC漫畫《自殺突擊隊》（*Suicide Squad*）中的主角哈莉‧奎茵（Harley Quinn）的第一部衍生作品；

7. 《天劫倒數》（*Greenland*）（87,609,197），美國災難電影，彗星碎片對地球造成浩劫，傑哈‧巴特勒（Gerard Butler）攜帶家眷逃到格陵蘭的庇護所；

8. 《杜立德》（75,945,737），美國奇幻冒險片，《杜立德醫生》（*Doctor Dolittle*）的重拍版，小勞勃‧道尼（Robert Downey Jr.）主演；

9. 《1917》（74,475,878），英美兩國合拍的戰爭片，由山姆‧曼德斯（Sam Mendes）執導，最大特色是全片以「一鏡到底」方式拍攝；

10. 《花木蘭》（72,239,400），美國古裝戰爭動作片，1998年迪士尼同名動畫電影的真人版，劉亦菲主演。

2020年度回顧之台灣電影因禍得福

2019年度台灣電影市場總票房為101.91億元,整體共上映電影827部,賣座前十大的電影全部是好萊塢片。台灣電影上映了77部,票房僅為7.02億元,市場佔有率只有6.9%。賣座一枝獨秀的《返校》以2.59億元榮登國片冠軍,但也擠不進年度前十大賣座排行榜。國片第2名的《第九分局》票房只有5677萬元,那就被拋離得更遠了。

誰都沒想到,在疫情肆虐下的2020年度,台灣電影在市場上的表現整個改觀。今年前三季的總觀影人次為1,303萬,總票房為33億,而去年同期為3,351萬人次,總票房為79億,整個萎縮了六成以上,主因當然是疫情影響了觀眾的出門意願,原來訂檔的好萊塢影片在3月份以後紛紛撤檔,也使三分之二的西片核心粉絲失去了進戲院的理由。

在今年頭兩個月上映的中外電影,算是比較不受疫情影響,取得正常狀態下的賣座成績。像甄子丹主演的招牌代表作《葉問4:完結篇》,就以185,145,073元成為華語片年度賣座冠軍,但其後上映的港片和大陸片全部票房不行。

台灣電影業者對上半年的市場衰退情況甚感憂心,但危機也

是轉機。在5月份疫情控制比較穩定後，有多位電影人、戲院經營者與片商決定合作主動出擊，組成「國片起飛大聯盟」，由文化部影視產業局指導，將等待上片的22部台灣電影聯合排檔、行銷，共享資源並壯大聲勢。群體作戰計畫自7月份啟動，平均每個月起碼有一、兩部國片上映，維持穩定的放映量；同時開設聯合的官方帳號，推出集票根換禮品等活動。下半年推出的這一批國片也很爭氣，品質相對精良，大都能兼顧商業和藝術，因而造成不錯的口碑；加上金馬獎舉辦期間，長達兩、三個月的提名、討論、和頒獎等新聞和報導，都刺激了觀眾對台灣電的關注，市場行情水漲船高，竟出現同檔有五、六部國片同時上映，一部國片可連續上片三、四個月，隨隨便便就賣得好幾千萬票房的罕見榮景，這個可以算是台灣電影因禍得福的結果。

截至今年12月中，台灣電影共有兩部票房破億（都進入年度前十大賣座排行榜），兩部破7千萬，一部破5千萬，四部破4千萬，兩部破3千萬，還有好幾部破千萬，創造了「最多破千萬國片」的一年，光是前十名國片加總票房已達6億多元，大幅超越去年成績。這個是前所未有的現象。在全球影業大衰退的時候，唯有台灣電影能夠逆水行舟開創出新高峰，真是上天眷顧。

以下是截至12月13日為止的2020年度十大台灣電影賣座排行榜：

第1名《孤味》168,930,380

第2名《刻在你心底的名字》101,833,823

第3名《可不可以，你也剛好喜歡我》79,120,574

第4名《馗降：粽邪2》72,117,795

第5名《女鬼橋》58,071,185

第6名《無聲》49,652,495

第7名《打噴嚏》47,074,458

第8名《怪胎》45,050,291

第9名《同學麥娜絲》40,748,178

第10名《親愛的房客》36,385,410

令人最遺憾的是：本屆金馬獎最大贏家《消失的情人節》竟然在市場上馬失前蹄，以31,442,561的票房成為年度十大賣座台灣電影的最大遺珠。

2021年，學著與病毒共舞！

　　經過一整年的疫情肆虐後，新冠病毒非但沒有消聲匿跡，反而因為多個變種的出現而在歐美日韓等多個國家越演越烈，封城封國（停止所有外國航班輸入）的極端應對措施紛紛捲土重來。剛剛上市的幾種病毒疫苗是否像藥廠他們宣稱的那麼有效？還在未定之天，甚至有人說2021才是病毒發威的真正高潮。若是大家有留意到百年前的西班牙流感死亡總人數多達五千萬之譜，那麼我們的確沒有樂觀的理由！看來2021注定是很艱難的一年，也是考驗人們意志的一年，大家要堅定信念面對挑戰，學著「與病毒共舞」，想辦法增強自己的免疫力，留意衛生習慣和社交距離，如此才不會輕易被病毒打倒，保持平常心繼續過日常生活。

　　既然打算與病毒共存，那我們應該先做點功課，比較深入的了解一下這類大型瘟疫全面侵襲人類社會時，其可能的傳染狀況如何？政府的可能反應會有那些？得病者和他的家屬該如何因應？一般民眾又是否會因為恐懼而產生失去理智的打砸搶行為？十年前上映的美國驚悚片《全境擴散》（*Contagion*）像是去年新冠疫情來襲的一次精準預演，相當生動而逼真地展示了一種來源不明、傳染快速、死亡率高達20-25%的新型病毒，從0號病

人〔葛妮絲・派特洛（Gwyneth Paltrow）飾〕發病、數日後死亡、疫情迅速擴散，廣泛傳染，以至人人自危，全社會因恐懼而失序，幸好片中的病毒學家在一百多天之後找到了解方，也發現了病毒的源頭。而真實生活中的新冠病毒，卻至今找不到源頭何在！

《全境擴散》的編劇史考特・伯恩斯（Scott Z. Burns）在2009年向剛合作了《爆料大師》（*The Informant!*）一片的導演史蒂芬・索德柏（Steven Soderbergh）提出製作病毒驚悚片的想法，他這一靈感主要源自2003年嚴重急性呼吸系統綜合症（SARS）的新聞事件，而2009年正好又發生大型的豬流感疫情。為了準確再現本片的大流行疫症，編導諮詢了世界衛生組織（WHO）的代表以及一些著名的醫學專家，又跑到SARS事發地的香港實地拍攝，加上在芝加哥、亞特蘭大、倫敦、日內瓦及舊金山等地進行了近半年的認真製作，又用大堆頭的全明星陣容來增加市場吸引力，整體成績超越十多年前採用戲劇化手法描述非洲猴子傳染伊波拉病毒（片中命名為莫塔巴病毒）的同類電影《危機總動員》（*Outbreak*）。

《全境擴散》在當年首映時被讚譽為「是一部異常聰明且令人恐懼的災難電影」，但去年初武漢肺炎出現後本片再度走紅，比當初還要火爆，觀眾赫然可以發現片中情節和2020年的現實有不少令人震驚的相近之處，堪稱是預言成真的神作。例如：WHO和CDC（美國疾病管制暨預防中心）等官方機構向大眾隱

瞞疫情真相；消息靈通的部落客〔裘德・洛（Jude Law）飾〕首先關注到東京公車上的病發者並轉發該影片，引起民眾對病毒的重視，後來卻假裝自己生病而促銷連翹草藥大發災難財，是否很容易令人聯想到對岸那位公開為中草藥背書的鍾院士？至於美國民眾紛紛湧到藥店購藥加速了病毒的大蔓延，買不到的人就打砸搶；富人（及有權力的人）和窮人（窮國）在取得疫苗上的嚴重時間落差等，都是當前現實中極需解決的問題。

過年了，來看賀歲片！

　　再過幾天，牛年就要到了。每逢放春節假，看一、兩部賀歲片似乎成了影迷的例行功課。以前的賀歲片，照例都是具有強烈年節氣氛的闔家歡喜劇，或是讓觀眾看了可以開開心心，笑著走出戲院的搞笑電影。但近年有點風氣不同，賀歲片逐漸變得葷腥不忌，連打打殺殺的黑幫片、甚至鬼影幢幢的恐怖片都會擠上春節檔期，那些不在乎看電影沾點喜氣的年輕觀眾也會照單全收。其實性質類似的好萊塢聖誕電影近年也出現了「黑色化」的現象，聖誕老人不是帶來歡樂而是帶來殺戮，實在是時代變了。

　　說起來，「賀歲片」作為一種特別的電影類型，或準確地說是作為一種特別的電影市場運作模式，應是源起於1930年代開始的粵語片影壇，《花開富貴》（1937）、《添丁發財》（1940）、《如意吉祥》（1952）等「好意頭」的片名總會在過年時跟觀眾見面。但真正影響到整個華人文化圈並延續至今仍未止歇的電影現象，則是始自40年前的港片。當年，在周星馳出現以前最走紅的喜劇明星許氏三兄弟（許冠文、許冠傑、許冠英），在1970年代中後期憑著《鬼馬雙星》、《天才與白痴》、《半斤八兩》、《賣身契》等一連串賣座喜劇建立了龐大的市場

號召力。在1981年，負責發行的嘉禾公司首次將兄弟們合作的新片《摩登保鑣》排在香港農曆年檔期（1月30日）上映，結果大賣了1,800萬港幣，成為該年度的香港電影票房冠軍。當年港幣對新台幣的匯率還是1：8，等於賣座高達1.4億多新台幣，放在今天都是很驚人的數字。這使得敏感的片商們嗅到了特殊的商機——將容易獲得觀眾緣的本地喜劇類型跟闔家團聚的年節假期兩大利多元素作完美結合，能創造出比其他檔期更高的電影票房。

翌年春節，香港的三條港產片院線：邵氏、嘉禾和金公主首次進行了「賀歲片」的票房大對決。新藝城公司傾力炮製的賀歲動作喜劇《最佳拍檔》在幕後金主成立的金公主院線隆重登場，直接挑戰兩大龍頭公司的功夫動作巨片——邵氏的《十八般武藝》與嘉禾的《龍少爺》（巨星成龍主演）。結果《最佳拍檔》遠遠拋離對手，狂收2,700萬港幣，比另外兩個對手的收入加起來還要多得多。這一戰建立了「賀歲檔」的江湖地位，針對這個檔期而開拍的「賀歲片」也就源源不斷地推出。其中堪稱經典的賀歲電影有《最佳拍檔》系列、《五福星》系列、《富貴逼人》系列、《家有囍事》系列，和《八星報喜》、《花田囍事》、《射鵰英雄傳之東成西就》、《嚦咕嚦咕新年財》等片。配合著香港電影當年在華人市場的商業強勢，「賀歲片」的觀念也就深入到兩岸三地乃至新馬地區，影響到當地也紛紛開拍本土的賀歲片。

台灣的本土賀歲片熱潮，應是始自綜藝天王豬哥亮「出國深造」之後的復出江湖。他在十年前試水溫客串主演的《雞排英

雄》大受歡迎，接著便正式領銜主演《大尾鱸鰻》，於2013年春節上映，創下新台幣4.3億的超高票房，於是豬哥亮便每年都在大銀幕上向觀眾拜年，後來更拍了《大尾鱸鰻2》。其他綜藝天王也紛紛見獵心喜加入行列，拍攝了《鐵獅玉玲瓏》、《人生按個讚》等賀歲片，加上《陣頭》、《花甲大人轉男孩》等電影，好不熱鬧。但片子多了自然會出現一些濫竽充數之作，有些賀歲片的票房也相當淒慘，想尋找歡樂的觀眾也得眼睛放亮一點慎選影片，才不會看得一肚子氣！

戲院業的生與死

　　最近傳來影迷喜聞樂見的好消息。關閉近一年的紐約市戲院，已於3月5日起有限度重開；加州洛杉磯也自3月15日開放電影院營業。雖然有每場電影觀眾人數上限50人、顧客容量限制在25%以下、所有觀眾都要戴上口罩等限制措施，且不是全部院線都重開，但已讓美國的戲院業打了一支「強心針」，看到了重生的希望。美國最大連鎖電影院AMC在15日股價大漲25.81%，而標普500指數當天漲幅僅為0.65%。

　　全球院線龍頭AMC是戲院業深受新冠病毒打擊的一個代表。AMC在美國擁有約600家戲院，去年疫情嚴峻時僅有400家持續營業，但收入大減。近一年來，AMC股價跌到谷底，背負著沉重債務，執行長艾朗（Adam Aron）估計需要7.5億美元才能撐過2021年，而他在1月初才籌到2億多美元。隨著疫苗的普遍接種，疫情有緩和跡象，3月終傳來扭轉乾坤的好消息。

　　根據統計，洛杉磯市是美國電影院的最大營收來源，票房規模是紐約市的兩倍。而美國每年電影票房有逾兩成來自紐約及加州，由於兩大票倉關閉，好萊塢的強片紛紛延後上檔，僅有低成本的新作和舊片重映在市面支撐，2020年全美票房收入銳減

80%，從2019年的114億美元驟降至22.5億美元，「全球最大電影市場」頭銜首次讓給提早半年全面重開戲院的中國。據專業網站Boxoffice Pro的數據分析，按照目前的復甦速度，2021年美國電影票房收入可望達到60億美元，約是2020年的3倍，但遠低於2019年的正常收入。

美國業界希望全美的城市亦能於未來數週陸續解禁，且將顧客容量放寬至50%以上，才能刺激到好萊塢各大片廠加快釋出積壓的強片和新完成的大製作，迎向再創輝煌的2021年暑假黃金檔。事實上，這不光是美國戲院業者單方面的盼望，也是全球電影院業者的共同期盼。例如也深受電影院被迫長期關門之苦的香港戲院業龍頭之一的UA院線，若是早一點知到美國影院復甦的消息，也許就不會急著在3月7日突然宣布全線戲院結業，葬送了長達36年辛苦打下的江山。

UA Cinemas（娛藝院線）於1985年成立，是香港第一個引入全自動化放映系統及迷你戲院設計的院線，結業前共有6家戲院。自去年疫情爆發後，香港政府曾多次限制影院停業以配合一波又一波突發的防疫措施，令戲院業者叫苦連天。另一方面，在當地市佔率高達八成的好萊塢電影供應不足，香港的本土製作數量十分有限，遠遠不足以填補西片空下來的票房缺口（在這方面我們真的感謝去年台灣電影的爭氣表現），UA院線早已傳出嚴重財困，最終走到結業這一步也是不得不然。

不過，有人辭官歸故里，也有人漏夜趕科場。在香港的電

影發行業佔一席之地的高先電影（Golden Scene），創業23年，發行過很多台灣片。近年開始投資拍攝優質的香港本土電影，如《狂舞派》、《幻愛》、《金都》等影片，影響力日益擴大。去年下半年逆勢操作，投資3,000萬港元在西環堅尼地城開設該區首間電影院，設有4個影廳，共280個座位，將同時上映大眾的商業電影及小眾的藝術電影，並期望日後在九龍和新界各開一間戲院。於今年2月18日開幕的「高先電影院」雖然是一間迷你戲院，其營收對香港總體票房影響不大，卻足以反映出香港某些電影業者的堅持和信心，值得敬佩。

《哥吉拉》來救市了！

　　前文我在討論全球「戲院業的生與死」時，曾表示此問題的主要關鍵是：好萊塢各大片廠能否加快釋出積壓的強片和新完成的大製作？最近，因為典型的好萊塢娛樂大片《哥吉拉大戰金剛》（*Godzilla vs. Kong*）陸續在世界各地的電影院公映，真的強勁地刺激了當地票房的上升而得到事實上的驗證，讓人們對電影業的前景似乎看到了一線曙光。

　　哥吉拉（Godzilla）在20世紀之前的名號一直叫「酷斯拉」，原是日本東寶影業自1954年開拍的恐龍怪獸電影，至今總共已拍了系列22部，成為日本怪獸電影的代表性品牌，在全球也有一定的知名度，但其製作比較粗糙（片中的酷斯拉都是由日本演員穿上用塑膠製造的恐龍裝演出），海外並不賣座，只能成為一些資深觀眾的童年回憶。

　　1998年，由日本索尼集團擁有的哥倫比亞三星影片公司決定把「日本國寶酷斯拉」引進好萊塢，由當年以《ID4：星際終結者》（*Independence Day*）走紅國際的導演羅蘭・艾默里奇（Roland Emmerich）和編劇狄恩・戴夫林（Dean Devlin）再攜手打造國際英語版的《酷斯拉》（*Godzilla*），並採用先進的電

腦合成特效取代演員扮演完成全片。雖然本片的評價僅屬平平，但新鮮的怪獸題材和精彩的特效仍使這部好萊塢大片取得票房上的成功，全美賣座達1.36億美元，全球市場收入3.79億美元。

不知何故，《酷斯拉》的製作團隊並沒有乘勝追擊，而是在16年後，改由好萊塢的傳奇影業以3D模式重啟這個怪獸題材，中譯亦從此定名《哥吉拉》。這次巨獸之王的正宗回歸，製作與特效均更上一層樓，美國票房跳升至2億美元，全球賣座達5.24億美元。這個商業上的大豐收，令傳奇影業意識到打造「怪獸宇宙」將會是仿效漫威影業炮製「超級英雄宇宙」的一門大生意！於是在2017年跟環球影業聯手，將美國本土最著名且曾重拍多次的怪獸「金剛」重新搬上大銀幕，內容以金剛的原生地「骷髏島」為故事主軸，解開金剛的身世之謎。這部由《哥吉拉》製片群主導的《金剛：骷髏島》（*Kong: Skull Island*）不辱使命，在美國取得1.67億美元的賣座，全球票房則以5.66億美元超越《哥吉拉》的成績。「怪獸宇宙電影」自此正式成形。

兩年後面世的《哥吉拉II：怪獸之王》（*Godzilla: King of the Monsters*），把「哥吉拉宇宙」本身的怪獸資源發揮得淋漓盡致，包含拉頓（Rodan）、摩斯拉（Mothra）、基多拉（Ghidorah）等17隻怪獸紛紛走上大銀幕，主軸則是最強宿敵三頭龍基多拉與哥吉拉正面對決，爭奪左右人類生死的霸權。老實說，第三部「怪獸宇宙」的作品比較偷工減料，觀眾不太買帳，美國票房掉到1.1億美元，全球賣座僅有3.86億美元而已。

為了挽回這個左右公司成敗的大IP，傳奇影業在製作這「怪獸宇宙」第四部電影時，把「哥吉拉」和「金剛」兩大王牌首次在大銀幕上湊在一起正面撕殺，噱頭十足，而且投下2億巨資攝製，可算是卯足了勁。而《哥吉拉大戰金剛》的全球上映時間排在2021年的3月底4月初，正逢美國等戲院業正陸續解封之時，更肩負起「救市」的重責，其市場表現如何為各界所矚目。

　　在此之前，2021年的全球最賣座影片前三名全部由中國電影包辦：冠軍《你好，李煥英》（8.21億美元）和亞軍《唐人街探案3》（6.86億美元）均為賀歲片，收入全依賴中國國內市場；季軍為3D奇幻冒險動作片《刺殺小說家》（1.49億美元），其收入99.9%來自中國國內市場，剩下的0.1%應該來自台灣市場，本片在2月底曾引進台灣上映，但未受本地觀眾重視，台灣票房僅322萬新台幣。最賣座的好萊塢影片是動畫《湯姆貓與傑利鼠》（*Tom and Jerry*），全球收入僅9,330萬美元而已，其本土收入累計只有3,950萬美元，佔總額42.3%，可見美國戲院未解封前的弱勢。

　　在各方期盼下，典型的好萊塢娛樂大片《哥吉拉大戰金剛》終於在3月31日星期三的復活節長假於美國登場了！儘管北美影院目前僅55%開放，且大部分限制觀影人數在50%以內，但本片在3,064家戲院開畫5天的票房衝到了4,850萬美金元，已超越《哥吉拉II：怪獸之王》在兩年前的首週末3天票房4,777萬美元，創下自去年疫情以來全美最多影院上映、最高開畫票房紀錄，遠勝

《TENET天能》在去年勞動節創下的首週末票房2,020萬美元。而比美國提前一週公映的中國大陸、香港、台灣等地也紛紛告捷，上映至第16天的中國票房已達成10億人民幣的好成績，台灣上映8天全台1.85億新台幣的賣座也高於《哥吉拉II：怪獸之王》首8天票房1.58億新台幣。在水漲船高的帶動下，《哥吉拉大戰金剛》的全球賣座累計達2.85億美元，已一舉奪下2021年的全球最賣座影片季軍位置，總票房超越《哥吉拉II：怪獸之王》的紀錄3.86億美元，也將是彈指之間的事。

　　看來，好萊塢娛樂大片的正常化發行，已開始讓全球電影業回溫。

暑假檔電影的今與昔

　　多年以前，台港電影界曾經流行一個說法：「五窮六絕七翻身」，意謂五月和六月的電影票房都會很慘，但是到了七月就會起死回生。因為當時學生佔據票房收入中的很大比例，而五月和六月都是各大中小學生忙於應付期終考試的日子，誰有空去看電影？然而在好萊塢的漫畫英雄電影崛起的近十多年，這種觀眾對象囊括了各年齡層的大型娛樂片已經主導全球電影市場，其出品數量之多，幾乎已排滿了最熱門的黃金檔期，不得不從邊緣向外擴張，把原來的冷門檔期也因為超級強片的上映而變成熱門，因此暑假的黃金檔期近年已從五月就鳴槍起跑，直至九月初才結束，佔了全年的三分之一時間。例如在2019年創下全球27.97億美元成為影史票房冠軍的《復仇者聯盟：終局之戰》（*Avengers: Endgame*），就是在4月24日先從台灣等多個亞洲市場先推出上映，北美地區再在兩日後上映，利用整個暑假檔把電影票房吃乾抹淨！

　　去年，新冠疫情的肆虐完全顛覆了電影市場秩序，暑假檔電影的票房因為好萊塢巨片紛紛撤檔而變得空前冷清。華納兄弟冒險把諾蘭編導的2億美元原創科幻動作巨製安排於8月26日開始

先在海外市場上映，之後於9月3日在美國上映，測試一下疫情對電影市場的影響到底有多嚴重？答案當然十分慘烈，本片的全球票房只有3.63億美元，比正常情況折半還不止，北美票房更低至5,380萬美元，是一般中型製作的正常收入。台灣是在5月份疫情控制比較穩定後，有產官學合作組成「台灣電影起飛大聯盟」，有計畫地將等待上片的22部台灣電影聯合排檔、行銷，壯大聲勢吸引觀眾，自7月份啟動，每個月都推出一、兩部強勢國片上映，才使下半年的電影市場轉危為安。

今年的暑假檔轉眼又到了，電影票房將會有什麼表現？如今歐美國家的疫情狀況據說已趨和緩（其實看近一個月的走勢圖仍在起起伏伏，疫苗施打對疫情的壓抑似乎功效不大），好些地區為了拼經濟顧民生而解封，但一般大眾的觀影習慣卻已因一年來「宅在家不出門」的生活模式而有所改變，「到戲院看大片」的觀眾共識已開始褪色，這可以從今年3月底4月初推出「救市」的2億巨資怪獸片《哥吉拉大戰金剛》的市場反應測試出端倪，假如最重視聲光娛樂效果、最適合在大戲院觀賞的影片都不能力挽狂瀾，把逐漸遠離的電影觀眾拉回戲院，還有那些影片可擔大任呢？經過一個多月且仍在上映，《哥吉拉大戰金剛》的全球票房累計為4.15億美元，算是不過不失的成績。其中北美票房僅有9,296萬美元，未能破億，可能是跟本片於美國上映當日同時在HBO Max上線，為期達一個月的發行策略影響了賣座後勁所致。

目前，在四、五月之交佔據美國電影賣座排行榜的週冠軍是去年通殺全球票房的日本動畫片《鬼滅之刃劇場版 無限列車篇》，當週前十名有三部是動畫長片〔另兩部是已公映多時的美國動畫《湯姆貓與傑利鼠》和《尋龍使者：拉雅》（*Raya and the Last Dragon*）〕，這是正常狀況下不會出現的奇特現象，反映出好萊塢的大片廠仍在等待最佳時機，不敢在戲院未曾全面恢復正常放映的情況下貿然推出吸金大片。目前會在5月中先推出在海外市場大受歡迎而美國觀眾反應一般的飛車動作片IP《玩命關頭9》在國際上打前鋒，一週後以恐怖片IP《厲陰宅3：是惡魔逼我的》（*The Conjuring: The Devil Made Me Do It*）接棒。6月份強片有《噤界II》（*A Quiet Place Part II*）和《猛毒2：血蜘蛛》（*Venom: Let There Be Carnage*），7月份的真正大片《捍衛戰士：獨行俠》（*Top Gun: Maverick*）和《黑寡婦》亦已在排隊問世，希望這些作品真能炒熱今年的暑假檔。再往後，就真的還要看看疫情如何發展了！

疫情下的平行時空警告：
《未來總動員》

　　過去一年多，台灣由於防疫得法，在別的國家動輒每天確診病例數千、數萬、甚至數十萬的情況下，我們的確診人數經常只是個位數，甚至有好幾十天連續掛零，因此被外媒讚譽為全球防疫的資優生，還打趣說台灣是活在「平行時空」之中！然而，最近兩週因華航機組員群聚感染而出現的防疫破口，迅速擴大為本土型社區感染，光是5月14日一天的確診病例暴增至180多例，是歷來最高的數字，逼得行政院長於15日上午親自召開臨時記者會，衛福部長即席宣布雙北市升為三級防疫警戒，暫定為期兩週，期間將關閉全國娛樂場所，包括電影院。自去年新冠疫情發生以來從未真正關閉過的台灣的電影院，終於難逃一劫！至此，我們也才恍然醒悟：台灣並不是活在「平行時空」之中，因為我們只有一個地球！

　　設若在今年4月底，有一位自稱來自2035年的「未來人」到了台灣，他告訴當時仍享受著歲月靜好的蔡政府：「台灣將在5月有疫情大爆發，他的到來是為了追查這次新冠病毒的源頭和不斷擴散的原因，並對台灣人提出致命警告。」你以為我們的官員

不會把這個人看作妄想症患者而把他送到精神病院關起來嗎？假如你已經看過《未來總動員》（*12 Monkeys*，又名《十二隻猴子》），就會明白人類對來自「平行宇宙」的一些信息，通常都會抗拒和排斥，儘管那個信息對當時的人會有很大的好處。所以，用科幻電影類型來提出「致命病毒陰謀」的《未來總動員》，雖在1995年已公開問世，而且還相當賣座，但對於2003年發生的SARS病毒疫情並未發生示警作用。18年後，性質類似的COVID-19神祕地出現，迅速肆虐全球，歷經一年多仍未找到病毒源頭，卻在最近幾個月陸續出現了毒性更強的多個變種。此時，我們再來看看《未來總動員》片中男主角跨越時空追尋病毒真相的行動，是否會為如今的人類指出此病毒可能出自某陰謀者的線索呢？

《未來總動員》的故事創作靈感來自1962年的經典法國短片《堤》（*La Jetée*），全長28分鐘。這是一部關於時間旅行、記憶和夢、戰爭與世界末日的科幻電影，影像風格獨特，全由一連串靜態照片以流暢剪輯手法組合而成，實驗性強烈，故事情節也耐人尋味，有力地呈現了反戰主題。英國導演泰瑞・吉連（Terry Gilliam）在1985年以天馬行空的科幻片《巴西》（*Brazil*）走紅國際影壇，他自稱是《堤》的影迷，且認為這部短片有著改編成科幻長片的完美基礎，乃說服該片導演克里斯・馬克（Chris Marker）向環球影業提案這個計畫。環球同意買下影片的改編權，並選擇泰瑞・吉連出任長片導演，認為他的作品風格非常符

合《未來總動員》的非線性劇情及時間旅行的母題。當時以《終極警探》（*Die Hard*）系列成為天皇巨星的布魯斯・威利（Bruce Willis）自願降片酬接拍男主角詹姆斯・科爾（James Cole），扮演「12猴子軍團」領袖的重要配角傑佛瑞・戈尼斯（Jefferey Goines）則幸運地找到以《末路狂花》（*Thelma & Louise*）成名不久的布萊德・彼特（Brad Pitt）出演，於是有了這部「先知預言」般的神作。

劇情描述在2035年，地球上的人類只有少數能在地底存活下來，科學家為了追查1996年時病毒擴散的原因，讓囚犯詹姆斯・科爾通過時間旅行回到1996年去調查，線索是當年的一則提及「12猴子軍團」的電話留言錄音，希望能設法阻止事件的發生。但第一次傳送機器出現錯誤，科爾被送到1990年的巴爾的摩。他向人們描述6年後將有50億人口死於一場病毒災難，被精神病醫生凱薩琳・雷莉（Kathryn Railly）診斷為精神分裂和妄想症，送他入精神病院。在那裡，科爾認識了年輕病患傑佛瑞，並無意中啟發了他「毀滅世界」的靈感。隨後，科學家又一次將科爾傳送回1996年，他發現病毒的發源地是在費城，乃挾持了凱薩琳開車送他到費城，並找到了12猴子軍團。原來傑佛瑞之父為著名的病毒專家科蘭德，而凱薩琳也偶然間留下一段電話留言警告12猴子軍團的可能威脅……

後來《十二隻猴子》也由Syfy拍了電視劇版本，於2015-2018年分四季播出。

從《郵報：密戰》看「危機就是轉機」

　　最近一週，台灣已連續7天本土確診案例破百，最高一天達300多例，三級防疫警戒區域從雙北市迅速擴大至全國各地區，到處封城封區，每個人一出門就規定必須戴口罩，否則重罰。頓時間弄得人心惶惶，不可終日。一些「台灣唱衰論」的說法不脛而走，我們似乎已從「抗疫模範生」頓時淪為「神話破滅的國際笑話」。事實真的如此嗎？

　　而在同一段時間，歐美多國紛紛傳來解封重啟的好消息，好像疫情真的已受控制，而且正逐漸平息。在電視新聞中，我看到法國總統馬克宏（Emmanuel Macron）親自示範在巴黎的戶外咖啡廳跟朋友聚會，不戴口罩近距離聊天，而當天公布的法國確診人數超過1萬！疫苗生產大國的美國，截至5月12日止，已有約1.5億人接種至少一劑疫苗，施打人數佔全美人口三分之一，故CDC近日更新防疫指南，指出已完成疫苗接種者可不受限制恢復正常生活，不需佩戴口罩，也不用保持社交距離，但在當天公布的美國確診人數超過3萬！為提高已下挫的疫苗接種率，美國多個州和城市正祭出送現金送獎品的利誘措施，看起來頗有點荒謬的喜感。這兩個國家跟台灣相比較，到底哪裡是疫情更嚴重的地

方？現在似乎輪到他們活在「平行時空」了！

　　如今，「大外宣」早已不是中國媒體的專利，過去我們曾經深信過其「公信力」的一些國際主流媒體，都紛紛為了他們的政治立場、經濟利益、甚或諸多說不出口的原因而自毀長城，不時封殺立場不同的新聞和言論，甚至製造假新聞（Fake News）混淆視聽。作為關心時事的閱聽人，更宜保持心智清明，多作自主的批判性思考，比較不會墜入有心人設下的「語言偽術」之中。

　　時至今日，更令我們懷念那些有風骨的「真媒體」的可貴，例如換老闆之前的《華盛頓郵報》（*Washington Post*）。在亞馬遜公司創始人貝佐斯（Jeff Bezos）於2013年以2.5億美元全額收購之前，這份創刊於1877年的百年大報是美國人的驕傲，也是媒體人發揮「第四權」的典範。《華盛頓郵報》兩位記者根據「深喉嚨」（Deep Throat）提供的線索，在報社鼎力支持下，聯手扳倒了在位的美國總統尼克森（Richard Nixon），此事已成為美國政治史與新聞史中不能抹殺的一頁，而以「水門事件」（Watergate scandal）為題材拍攝的名片《大陰謀》（*All the President's Men*，1976）更是家喻戶曉。不過本文想介紹另一部探討新聞業經營者如何把持其風骨的代表作《郵報：密戰》（*The Post*，2017）。

　　這部充滿「old school精神」的長片由史蒂芬・史匹柏（Steven Spielberg）執導，梅莉・史翠普（Meryl Streep）扮演全片的核心

人物——《華盛頓郵報》的發行人凱瑟琳・葛蘭姆（Katharine Graham），湯姆・漢克斯則飾演報社總編輯班布萊德利（Ben Bradlee）。劇情描述在越戰初期，時任國防部長的麥納馬拉（Robert McNamara）派人做了一份詳盡的評估報告《美國—越南關係，1945-1967：國防部的研究》（*Report of the Office of the Secretary of Defense Vietnam Task Force*），他深知戰爭無望，還將這個看法透露給隨行的分析師丹尼爾・艾爾斯伯格（Daniel Ellsberg）。數年後，丹尼爾到國防部的智庫蘭德公司任職，他將報告內容影印洩漏給《紐約時報》（*The New York Times*）的記者，是為開創了政治洩密歷史的「五角大廈文件」（Pentagon Papers）。

當時，《華盛頓郵報》的新發行人凱瑟琳・葛蘭姆剛經歷父喪和丈夫的自殺，非自願地從男人手上接下這個新聞事業，其實她全無實務經驗，有賴布萊德利等人相助。一名郵報編輯正好是丹尼爾・艾爾斯伯格的前同事，他也從丹尼爾手上取得了一份「五角大廈文件」。此時出現了跟《紐約時報》之間的同業競爭問題，《華盛頓郵報》如能搶先推出這個勢必轟動的爆炸性新聞，則報社聲譽將會一飛沖天。但報社高層同時也收到風聲，只要那個報紙敢刊登這條新聞，勢必會受到尼克森政府的起訴，凱瑟琳・葛蘭姆很可能會因此喪失報社以及她個人在上流社會中建立的名媛地位。更尷尬的是，凱瑟琳跟麥納馬拉本人有深厚的私交，她在「公」與「私」之間該如何取捨？經過一番權衡，葛

蘭姆夫人勇往直前對她的同僚說：〝Let's do it.〞於是才有了日後《華盛頓郵報》一連串令人稱頌的故事。

常說「危機就是轉機」，面臨危機出現，最能考驗一個人或一個機構是否夠沉著冷靜？是否能審時度勢、靈活應變？更重要的是否能堅持原則，有所為，有所不為？在後疫情時代，「變幻無常」、「真假難分」已成為一種新常態。我們要通過這場考驗，需要再加把勁！

鏡頭下的美國
政治、歷史與文化

雄辯滔滔的美國電影

　　2020年9月下旬全球矚目的世界大事，首推美國總統選舉的第一場辯論。時任總統的唐納‧川普（Donald Trump）和前任副總統喬‧拜登（Joe Biden），這兩位分別代表共和黨和民主黨出馬角逐大位的候選人，表面看起來都是聲名顯赫的美國社會菁英，實際上只是70多歲的糟老頭，他倆在辯論會上的表現根本不像是一個可以信賴的國家領袖。川普是一貫的強勢和拼命搶話，拜登則似乎自知「醜聞纏身」而全力閃躲，雙方都出言不遜甚至人身攻擊，整體表現令人搖頭。假如他們在上場前先看看這部雄辯滔滔的電影：《激辯風雲》（*The Great Debaters*），也許就會有不一樣的表現。

　　《激辯風雲》是由丹佐‧華盛頓（Denzel Washington）執導並主演的辯論隊故事，改編自真人真事。時代背景是黑白種族問題還十分嚴重的20世紀30年代，在德州專門給黑人就讀的威利學院，文學教授馬文‧托爾森（Melvin B. Tolson）組建了一個辯論隊，精挑細選三男一女四位同學，加以嚴格訓練，很快就在與其他黑人大學的比賽中一路過關斬將，名聲遠播，甚至收到白人學校奧克拉荷馬大學的比賽邀請。然而，在那個仍實施種族隔離政

策的年代，這場「黑白交鋒」的辯論賽只能在校外的營帳舉行，辯題是：「是否該讓黑人進入州立大學？」，威利學院擔任正方。當威利的女辯士薩曼莎‧布可（Samantha Booke）在台上振振有辭發言時，現場有些白人因不認同她支持黑人該受平等對待的言論而陸續離席，反映當時黑人的不平等處境是如此的普遍。

　　事實上，本片是一部社會議題相當沉重的電影。在種族問題上，不但黑人學生受到不公正的對待，成人的狀況甚至更加惡劣。第一男主角小詹姆斯‧法默（James L. Farmer, Jr.）的父親是一名神學教授，他開車時撞死了衝出路上的一頭豬，當場就遭白人農民持槍威脅，獅子大開口索賠25美元。法默教授為了車上一家人的安全，委屈地接受了對方的刁難，把剛領到的十多元薪酬支票雙手奉上，而囂張的豬農竟故作沒接住支票，硬是讓法默躬身在地上撿回給他。這一幕看在年僅14歲的小詹姆斯‧法默眼中，真是情何以堪？

　　另一幕更觸目驚心的場景，是托爾森教授開車送辯論隊前往比賽的路上，眾人親眼目睹一群白人動用私刑將一位黑人吊在樹上活活燒死，他們如非迅速離去恐怕亦會遭到毒手！

　　本片的壓軸高潮是威利學院辯論隊終於獲邀和全國辯論冠軍哈佛大學在全國廣播直播下進行友誼賽。由於當時的學生辯論慣例，都是由老師先寫好了辯詞，藉學生的口臨場宣讀而已，看不出辯論隊學生的真正實力，所以哈佛大學決定臨時更改辯題：「消極抵抗是否為維護公正的道德武器」，雙方辯論隊都只有

48小時作準備。威利學院辯論隊本來只有三位隊員來到哈佛，在準備資料的過程中又因論點不同，一向任主辯的亨利・洛夫（Henry Lowe）主動退出，原來擔任隊中研究員的小詹姆斯・法默被迫和女辯士薩曼莎・布可一起上場。才14歲的黑人小子對上哈佛大學的白人菁英，這是多麼大的壓力？然而，天下道理，唯「真」不破。小詹姆斯・法默在辯論賽上先引用羅馬哲學家聖奧古斯丁（Augustinus Hipponensis）的名言「一個不公正的法律，根本不能稱為法律」開場，結辯時則拋開一切算計，用發自內心的聲音說出他在家鄉看到「一位黑人被吊在樹上活活燒死」的一幕，用事實作為他最有力的論點。名不見經傳的威利學院打敗全國辯論冠軍哈佛大學的奇蹟於焉締造。

回到當前的美國社會，種族平等的法律似乎已經完備，但白人警察槍殺黑人的案件仍此起彼落，「黑人的命也是命」（Black Lives Matter，簡稱BLM）之類的民權運動如山火般狂燒不止，原因何在？政客們如能放下成見，少用一點心計，多用一點良知，美國這個老牌的民主社會也許才會有更好的未來吧？

正義通常都會遲到——紀錄片《愛潑斯坦：上流濁水》的教訓

　　兩年多前，「#我也是」（#MeToo）的女權運動風起雲湧，各行各業都有女性勇敢地站出來，指證在她們還是未成年少女的時候曾經遭受「權勢人士」的性侵犯或性騷擾，不少名人被點名後中箭落馬，名譽大損甚至鋃鐺入獄，但是更多有錢有勢的人似乎完全不受影響，他們對自己的惡行堅持否認到底，當證據已攤在陽光下，他們仍然可以睜眼說瞎話，繼續「心安理得」地過他們的優悠日子，你又能奈他何？有人甚至會將一些知道太多內情的倒楣鬼「被自殺」，以防止他們成為可能的爆料者，把既得利益者已建立多年的「錢權帝國」摧毀。畢竟，這個世界的政經架構絕大部分掌握在這些人所謂「社會菁英」的手上。

　　當時，我也有留意到「#MeToo」這個新聞事件，但只有知性的關注，情感上並沒有產生太深刻的感受，直至日前看了NETFLIX的紀錄片《愛潑斯坦：上流濁水》（*Jeffrey Epstein: Filthy Rich*），看到傑弗里・愛潑斯坦（Jeffrey Epstein）這位神祕的美國富豪如何建構他「層壓式孌童網絡」的「驚人成就」；如何利用十幾歲女性的年少無知和對金錢、個人前途或上流生活

等的渴望而引誘數以百計的人成為「性奴」；如何依仗他的財雄勢大和人脈通天把執法機構視同無物，隨意玩弄法體制；從多名受害當事人到佛州棕櫚灘的警察局長都感嘆美國的公權力淪喪，犯下重罪的惡人可以二十多年來都不必受到應有懲罰，用黑箱作業縱放惡人的佛州檢察官還可以升大官被總統川普任命為勞工部長！號稱「全球第一民主大國」的美國還有正義可言嗎？原來好萊塢商業電影中最不可思議的政經黑幕橋段很可能都是真實的！

直到2018年「#MeToo」在全美輿論上掀起了狂風，同年11月《邁阿密先鋒報》（*Miami Herald*）發表了一份有關愛潑斯坦的爆炸性調查報告，當中還調查了認罪報告以及數十名被指受到侵害的女性。愛潑斯坦在2008年6月依認罪協議而被輕判入獄18個月（原被控最少判15年的重罪），但只坐了13個月便出獄的縱放案被重新檢視，因為有良心的聯邦法官推翻了原來的判決，認為佛州檢方隱瞞著被害者並犧牲被害權益跟被告所作的認罪協議無效，聯邦有權重新起訴愛潑斯坦。2019年7月，愛潑斯坦被捕，罪名是一項新控罪，指他操縱性交易。愛潑斯坦否認控罪，被關押在紐約曼哈頓一處設施簡陋的拘留內。8月10日他的屍體被發現，獄方說是用床單自殺身亡，但有法醫在他身上發現上吊自殺者不該有的舌骨折斷情況，因此「被自殺」的傳聞四起。

由Lisa Bryant執導的紀錄片《愛潑斯坦：上流濁水》全長4小時，共分4集播出。最初是一位調查記者在2003年受《浮華世界》（*Vanity Fair*）雜誌邀稿，要她寫一篇名字經常被提起、身

邊又老是圍繞著名人年輕美女、但沒有人知道他如何發家致富的神祕富豪傑弗里·愛潑斯坦的商業報導，不料在採訪過程中找到了兩姊妹，她們曾在未成年時受到愛潑斯坦的引誘和性侵，於是整個報導改變了方向，愛潑斯坦的神祕面紗被掀開，他在20多年來犯下的惡行也逐一暴露。

本片採調查報導風格拍攝，甚為緊湊有力。多達9名女性受害者面對鏡頭訴說她們「誤上賊船」的故事和心路歷程，情真意切，能讓人感受到她們的痛。片中採訪的律師和警方也不少，其中以棕櫚灘的警察局長在掌握證據的情況卻未能善盡職責保護到受害少女的感嘆令人最感無奈，司法從來都是偏向有權有勢的人，古今中外皆然！至於美國總統柯林頓（Bill Clinton）和英國安德魯王子（HRH The Prince Andrew, Duke of York），接受愛潑斯坦用私人飛機招待到加勒比海的私人「戀童癖島」上狂歡既已不該，兩人在照片和飛行紀錄均無可抵賴的情況下仍厚顏否認一切，簡直把世人當白癡，十分可鄙。現任總統川普跟愛潑斯坦也曾經是哥倆好，在他落難後便說已十多年沒見，生怕影響選情，政客的現實無情可見一斑。

「平等」是要爭回來的
——看《RBG：不恐龍大法官》的啟示

　　「人皆生而平等」（All men are created equal）只是一個崇高的理想，在現實世界從來不存在。美國獨立戰爭時期的建國先賢湯馬斯・傑弗遜（Thomas Jefferson）在《美國獨立宣言》（*United States Declaration of Independence*）最早提出的這句話，在200多年後的今天仍然無法完全做到。而其中有一些能做到「人人平等」的部分，都不是天上掉下來的禮物，而是需要人們不斷的用力爭取而來。例如：黑人向白人爭取不再種族歧視，女性向男性爭取不再性別歧視，同性戀者向異性戀佔多數的社會爭取婚姻平權……等等等等。

　　在本屆美國總統選舉即將揭曉的前夕，我特意把甫於今年9月18日過世，享壽87歲的美國最高法院自由派大法官金斯伯格（Ruth Bader Ginsburg）的生平紀錄片《RBG：不恐龍大法官》（*RBG*）找出來看，覺得特別的有意思。她好幾次患了癌症都挺過去了，卻在民主、共和兩黨的總統大選正趨向白熱化的關鍵時刻在大法官任上去世，使川普抓到機會迅速提名跟金斯伯格的立場正好相反的保守派大法官巴蕾特（Amy Coney Barrett）填補她

的空缺，彷彿是一種天意。而當前正在競選新聞（和醜聞）熱頭上的幾位總統級人物：川普、拜登、歐巴馬（Barack Obama）、柯林頓，全都在金斯伯格出任大法官的路上扮演過關鍵角色。

1993年柯林頓總統提名已經60歲的露絲·巴德·金斯伯格出任最高法院大法官，而當時任參議員的喬·拜登擔任大法官聽證會的主席。1998年，固特異輪胎女性員工莉莉·萊德貝特（Lilly Ledbetter）爭取「男女同工同酬」而提出上訴，最高法院在2006年宣判時以訴訟效期已過駁回了她的起訴。金斯伯格發表了異議意見，認為最高法院在迴避問題，要求國會糾正此案錯誤。2009年歐巴馬在上任總統10天後就簽署了法案修正，風光攜同金斯伯格出席新聞發布會。金斯伯格在任上多次以發表鏗鏘有力的「異議意見」的方式為少數派發聲，並爭取到自己想要的東西。不過，金斯伯格過度愛恨分明的性格也有失去分寸的時候，2016年川普選上了美國總統，身為大法官的金斯伯格出言痛批，此舉引來諸多批評，認為她失格，金斯伯後來也為此道歉。諸如此類的發現，都增添了觀賞此片時的樂趣。

金斯伯格一生最鮮明的形象和最大的成就，是性別平權的法律先驅。她主要的貢獻，是從1960年代初即已起步的美國女權運動中身體力行，在當時幾乎全由白人男性把持的政治和社會體制中努力突破不斷爭取，透過多個法律官司和釋憲案例逐漸落實了「男女平等」的真諦。金斯伯格能夠建立這不世之功，首先當然是依靠自己過人的專業實力和堅持不懈的精神，而她能在康乃爾

大學就讀時即碰到畢生摯愛並一直支持她向前衝的丈夫馬丁・金斯伯格（Martin D. Ginsburg），則是這位女權先驅的幸運，否則她不可能在已為人妻而且育有一歲兩個月孩子的情況下進入哈佛法學院就讀，從而展開其日後非凡的功業。馬丁也可以說是身體力行「男女平等」的先驅，他的幽默感和包容在影片中均有鮮明的表現，他們家兩位子女在訪談時對母親從來不會煮飯等等的一些吐槽也相當有趣，反映出性格比較嚴肅的露絲平凡人的一面。此外，金斯伯格跟政治立場相左但是同樣喜愛歌劇的保守派男性大法官交情深厚相約出遊共乘大象；高齡80多歲的金斯伯格在總統發表國情咨文時打瞌睡等有趣畫面，都使本片成為一部有「人味」而非光是想推銷政治理念的枯燥紀錄片。

　　本片介紹的重要案例有很多都相當有趣，例如1975年單親爸爸申請育兒津貼被拒一案說明了男性也有可能是「男女不平權」的受害者；1977年女性陪審員一案，男性大法官竟公然嘲笑金斯伯格：「難道你要女性頭像也出現在鈔票上嗎？」1996年女生報考全男生的維吉尼亞軍校引發的釋憲案更使「男女平等」走前了一大步，2017年金斯伯格應邀到該校出席20周年紀念大會並發表演講，是相當鼓舞人心的歷史場景。導演在影片後段用相當多的篇幅，介紹時下的美國年輕人為金斯伯格取了「惡名昭彰的R.B.G.」（Notorious RBG）的外號，並不斷用次文化方式把一個80幾歲的老太太炒作成「潮人偶像」，則是顛覆成規的有趣案例。

兩部有關美國內戰的史詩級大片

　　眾所矚目的美國總統大選，如今這場戲是越演越刺激了，原先以為只是選票作弊之爭，發展至今似乎正走向內戰前夕。有前空軍中將爆料：美軍特種部隊在德國法蘭克福執行收繳選舉數據處理服務器的過程中與CIA人員發生交火，數名美軍為此付出生命，CIA代理局長受傷被俘……好萊塢編劇都想像不出來的精彩劇情似乎在現實中上演著。這場攸關美國乃至全世界命運的內戰真會打起來嗎？誰都說不準！但在此時此刻重溫一下電影中的美國內戰，也許有一點溫故知新的參考作用。

　　美國內戰（American Civil War），或稱南北戰爭，發生於1861至1865年期間，是美國歷史上最大規模的一場內戰。據估計，約有10％的20-45歲北方男性，和30％的18-40歲南方白人男性在戰爭中死亡。當時，北方的美利堅合眾國稱其為「叛亂戰爭」，南方的美利堅聯盟國則稱其為「獨立戰爭」。1865年4月李將軍終於放棄南部聯盟的首府里奇蒙，北軍勝利的態勢已經非常明顯，但林肯總統（Abraham Lincoln）卻在4月15日被支持南方的恐怖分子刺殺身亡。幸好在5月26日，南軍全數投降，戰事宣告結束，美國才避免了分裂的悲劇。

好萊塢拍過多部有關美國內戰的電影，其中有兩部史詩級大片是了解「美國人在這一場南北戰爭是如何活過來」的重要參考，那就是：D·W·格里菲斯（D.W. Griffith）執導的默片《一個國家的誕生》（*The Birth of a Nation*），和根據瑪格麗特·米切爾（Margaret Mitchell）的暢銷小說《飄》改編而成的《亂世佳人》（*Gone with the Wind*）。對此議題特別有興趣的觀眾，可加看丹佐·華盛頓嶄露頭角主演的戰爭片《光榮戰役》（*Glory*），和史蒂芬·史匹柏執導的傳記片《林肯》（*Lincoln*）。

　　《一個國家的誕生》是美國電影史上第一部經典作品，片長達3小時。本片確立了劇情長片的發展模式，同時創新地落實了電影語言的藝術性運用而為人稱道。劇本改編自小托馬斯·迪克遜（Thomas F. Dixon, Jr.）將三K黨描寫成英雄的小說和舞台劇《同族人》（*The Clansman*），故事從內戰前的美國兩個家族的並排對照切入，北方的史東曼家族（The Stonemans）是主張廢奴的眾議員史東曼一家，兩個兒子去拜訪南方的卡梅隆莊園，跟他的兩個女兒墜入情網。不久南北戰爭爆發，這兩家的男孩各自加入了北軍和南軍互相對抗，史東曼最小的兒子和卡梅隆家（The Camerons）的兩個男孩都戰死沙場。戰後重建時期，眾議員史東曼和他的黑白混血門徒林奇（Silas Lynch）來到南卡羅萊納，親自實行他們透過「選舉作票」的計畫以加強南方黑人力量。同時，在戰鬥中負傷並贏得了「小上校」（the Little Colonel）綽號的班·卡梅隆（Ben Cameron）想出了一個扭轉南

方白人失勢狀態的計畫，那就是組織「三K黨」，儘管此事激怒了他喜歡的愛茜‧史東曼（Elsie Stoneman）。三K黨私刑處死了意圖強暴白種女人的前奴隸格斯（Gus），並把他的屍體放在副州長林奇的門前。林奇展開報復，下令取締三K黨，又逼迫愛茜嫁給他。班率領勢力達到極盛的三K黨騎馬前來解救了卡梅隆一家，大獲全勝的三K黨人上街遊行慶祝。在下一次大選投票當天，武裝的三K黨出現在黑人的住處外，嚇得黑人都不敢投票。電影的結局是兩家子女的雙重結婚大團圓。本片因為對白人優越主義的提倡和對三K黨的美化而引起相當大的爭議，甚至在上映時於一些大城市引發暴動和禁映。三K黨即使到了今日也以保衛「白人女性」的「隱形帝國」自命，因此也有些人將片名解釋為「一個隱形國家的誕生」（The Birth of the Invisible Nation）。

由克拉克‧蓋博（Clark Gable）和費雯‧麗（Vivien Leigh）主演的《亂世佳人》，可能是人們最熟悉的一部經典美國大片，片長達4小時。本片在1940年的第12屆奧斯卡金像獎中獲得13項提名，最終拿下包括最佳影片在內的8項大獎，也是黑人演員首次獲得奧斯卡獎的代表作。在商業上，本片是影史上售出票數最多者（2億張），80年來經多次重映，在考慮通膨後，全美票房高達18.9億美元，是《阿凡達》（Avatar）的兩倍，是史上真正票房最高的電影。

影片開始於1861年南北戰爭爆發前夕的南方喬治亞州塔拉莊園，美麗的長女郝思嘉（Scarlett O'Hara）追求者眾，但她獨

愛衛希禮（Ashley Wilkes），可惜希禮早就預定翌日和表親韓美蘭（Melanie Hamilton）訂婚。在十二橡樹園，郝思嘉遇見了白瑞德（Rhett Butler），在一場關於戰爭的討論中，白說南方沒有機會戰勝北方。當晚戰爭爆發了，男人紛紛入伍。郝思嘉臨時決定嫁給美蘭的弟弟查爾斯（Charles），但他參軍後很快死於肺炎，思嘉成了寡婦。不久，她和白瑞德再次相遇，此時瑞德已成為英雄般的人物，他告訴思嘉，他決心得到她，而郝思嘉說永無可能。數月後，南軍大敗，亞特蘭大擠滿了受傷的軍人。郝思嘉幫助美蘭分娩。白瑞德趕著馬車出現，並將她們送出城回塔拉莊園，自己去參軍。思嘉發現莊園已被軍隊洗劫一空，但她發誓要讓家人不再挨餓。她和僕人採棉花維生，甚至擊斃了一個闖入家中的北軍士兵。戰爭結束，南方戰敗。希禮回到家鄉和美蘭團聚，他發現自己對塔拉莊園沒有任何幫助。

郝思嘉為照顧整個家庭，去亞特蘭大找被北軍關押的白瑞德求助，但瑞德告訴她自己的外國銀行帳戶已被凍結了。郝思嘉在返回的途中遇上了她妹妹蘇倫（Suellen）的未婚夫弗蘭克‧甘迺迪（Frank Kennedy），他這時經營著一家商店和木材工廠。思嘉謊稱妹妹就要嫁給別人，從而使自己成為甘迺迪夫人，在亞特蘭大定居下來。有一天，郝思嘉經過一個貧民窟時遭黑人流氓攻擊，當晚弗蘭克、希禮和其他三K黨成員襲擊了貧民窟，希禮在混亂中受傷，弗蘭克則不幸身亡。郝思嘉再度成為寡婦。在葬禮上，白瑞德再次出現，並向郝思嘉求婚。蜜月過後，瑞德答應重

振塔拉莊園。不久，他們的女兒邦妮（Bonnie）出生，瑞德把全部感情投在邦妮身上，思嘉卻依然對希禮舊情難忘。瑞德向思嘉提出離婚，並帶著邦妮去了倫敦。不久，因女兒想家，瑞德帶著她又回到美國。思嘉告訴瑞德她再次懷孕了，但瑞德依然冷漠。兩人爭論時，思嘉不慎從樓梯摔落流產。

白瑞德準備與郝思嘉重修舊好，可是邦妮騎馬時墜地身亡，兩人關係再度陷入僵局。不久美蘭病重，臨終前，她要求思嘉幫助她照顧希禮，並又告訴思嘉白瑞德是多麼地愛自己。但是希禮依舊情繫於美蘭，思嘉終於認識到她無法取代美蘭在希禮心中的位置，白瑞德才是她真正需要的。她跑回家，發現白瑞德正在收拾行李準備離開她。思嘉哀求瑞德不要離開，並說其實她一直愛的是瑞德，從來沒有愛過希禮。白瑞德說他們曾有過復合機會，現在機會已經沒有了，他一定要離開。郝思嘉問：「白瑞德，如果你走了，我將去哪裡？我該做什麼？」白瑞德說：「坦白講，親愛的，我一點也不在乎。」

《亂世佳人》把一個四角愛情故事放置在南北戰爭的大時代背景中，劇情充滿了悲歡離合，以「歷盡滄桑一美人」的戲劇結構，把一部連續劇的故事壓縮成為超級長片上映，吸引力非同尋常。從1,400位試鏡者中脫穎而出飾演郝思嘉的費雯麗本是名氣不大的英國女演員，但在本片出演美國南方莊園大小姐卻給人不作第二人選之感，可見有多成功。製片人大衛・塞茲尼克（David O. Selznick）在製作上的非凡魄力也居功厥偉。

川普真是「壞總統」嗎？

　　2021年1月6號的國會山衝擊事件，看來就像是一場世紀大賭局攤牌後的失控表現。對賭雙方，一邊是人強馬壯的「職業老千」，他們早已不擇手段拿到了一手幾乎必勝的好牌，還在攤牌前一刻偷走了對手原以為已拿到的底牌，故堅信能勝券在握；另一邊是仍在任上的美國總統，位高權重，但在開票後便受到重重圍困，寸步難行，最後他只好把希望完全寄託在1月6號的國會認證。為了營造獲勝氣氛，川普打出他最拿手的「民粹牌」，親自號召支持者前往國會山聚集以壯聲勢，為了增加吸引力，他更多次作出預告，表示會在當天的集會上亮出「海量證據」，釋放出「大海怪」，令作弊者一槍斃命。他會贏得選舉，而且「win BIG！」川普這個策略果然吸引了數十萬的川粉不遠千里齊集華盛頓特區，期待親眼看到他們心目中的「神選之人」翻出無敵的底牌——成為同花順！然而在川普的演講會上，他根本什麼鼓舞人心的話都沒有說，什麼實錘證據都沒有拿出來，他無情地向大眾證明了自己只是一個賭徒心態濃厚的「吹牛大王」，希望憑百萬民意的壓力幫他在國會翻盤。可惜川普既不是《賭神》周潤發，也不是《賭聖》周星馳，可以靠「搓牌神技」扭轉乾坤。此

前一直在近半數美國人心目中佔據著「道德高地」的川普，只因把他此生最大、最重要的一隻牛吹破了，就不得不面臨被秋後算帳的厄運。

其實那些反對川普作總統，和根本看不起他本人的「好萊塢社群」，早就在去年11月的大選投票前對他發起了秋前算帳。一部名為《壞總統》（*Bad President*）的低成本諷刺喜劇於10月12號悄然在全美上映，雖因疫情關係沒有多少觀眾，卻可以讓人們明白，為什麼在某些人心目中川普是如此令人討厭！

《壞總統》的編導帕拉姆・吉爾（Param Gill）是美國印度裔電影導演兼作家，他開宗明義在片頭字幕簡介說：「這部諷刺喜劇回答了自2016年11月8日以來困擾美國和世界的問題，即川普究竟如何成為美國總統？」片中給出的答案是：撒旦想要招募毀滅者在人間製造混亂，於2015年召集三名手下「憤怒」、「痛苦」和「無恥」開會，商量後決定找上川普，因為他符合招人三原則：「貪婪」、「混亂」、「暴怒」。撒旦認為：「對任何事情都會憤怒的人，在混亂的世界才最像樣。」

當時的川普正處於事業低潮，主持了好幾年的電視實境秀最後一季收視失敗，加上負債累累，急於尋求改變。此時撒旦出手相助，在川普和傳媒大亨梅鐸（Rupert Murdoch）打高爾夫球時，讓川普在落後三桿的劣勢下將飛出場外的左曲球揮一桿進洞反敗為勝。梅鐸問川普是怎麼辦到的，難道是出賣靈魂給魔鬼嗎？川普直說：「如果需要的話，我會。」

當川普宣告他要競選美國總統時，每個認識他的朋友都狂笑不止，連他的妻子、兩個兒子、和女兒伊凡卡（Ivanka）都認為是一場鬧劇。媒體斷言這個五度宣告破產的小丑絕不可能在共和黨的初選勝出，然而在撒旦一再出手相助下，川普度過了重重危機，包括：被指控逃稅；辦川普大學是個騙局；歧視和性侵女性；指對手約翰・馬侃（John McCain）不是戰爭英雄而是個「蠢貨」等等。後來還讓撒旦親自到莫斯科會見「自己人」普丁（Vladimir Putin），請他幫川普一把，含沙射影地帶出了「通俄門」。總之，本片搜集了非常多的川普負面新聞，按時序逐一羅列，用十分誇張的手法去突顯其傲慢、無禮、好色、和自戀狂的形象，連川普的家人也全是負面角色。片中雖偶有笑點，扮演川普的演員傑夫・雷克托（Jeff Rector）也頗能模仿出主角的神韻和說話語氣，但整體製作粗疏，態度兒戲，是為攻擊而攻擊的主題先行之作，對川普本人不盡公平。

從電影看阿拉莫的重要性

　　在過去的一個月，美國德州突然變得十分熱門，重大新聞不斷見報。先是全球新首富，特斯拉的執行長馬斯克（Elon Musk）表示他個人已經從加州搬到德州，由「藍州」轉到「紅州」，象徵意義特別令人矚目。接著美國總統川普特意出訪德州阿拉莫主持美墨邊境牆的落成儀式，並發表任內最後一次重要講話。與此同時，德州的州眾議員比德曼（Kyle Biedermann）對媒體透露，他正在推動德州的「脫美」動議，因為民主黨正在搞的馬克思主義違反了美國憲法。他聲稱已有幾個州對此運動「感興趣」，英國成功「脫歐」真的害人不淺呀！未知是否受到激勵，德州執法部門開始大動作，週三正式逮捕了一名涉嫌選舉欺詐、非法投票、非法協助他人郵寄投票等重罪的女子羅德里格斯（Rachel Rodriguez），她將面臨最高20年的刑期。同一天，新當選的共和黨眾議員格林（Marjorie Taylor Greene）宣布，將在拜登就任總統的第一天對他發起彈劾。整個新聞事件的發展節奏緊湊，高潮起伏，有如在上演好萊塢大片。

　　要是我們回顧一下德克薩斯州誕生的歷史，不難發現這個全美第二大州脫離墨西哥獨立的故事有血有淚，其中又以發生在

1836年2月23日至同年3月6日的「阿拉莫戰役」發揮最大的關鍵作用。在西部動作片還是市場主流的二十世紀五、六十年代，當時最紅的牛仔巨星約翰・韋恩（John Wayne），在二戰剛結束就起心動念要把這個悲壯的歷史事件搬上大銀幕，而且要親自擔任導演，他本人不參加演出也行。由於本片製作費太高，籌資不順，結果約翰・韋恩還自行投入了150萬美元私房錢，又同意出任男主角之一，並邀請到當紅巨星李察・威麥（Richard Widmark）、勞倫斯・哈威（Laurence Harvey）聯手主演，加上戰爭場面耗費驚人，最後宣稱的總預算高達1,200萬美元，以致美加兩地的票房高達2,000萬美元還要虧本！

1960年公映的《邊城英烈傳》（*The Alamo*），劇情描述山姆・候士頓（Sam Houston）將軍率領德州人對抗墨西哥，但苦於兵源不足訓練不夠。聖塔・安那（Santa Anna）將軍統率的墨西哥正規部隊大軍壓境，派人勸喻德州人投降，強悍的威廉・特拉維（William Travis）中校竟對墨軍開炮，表示絕不投降。聖塔・安那將軍出動3000士兵包圍邊境重鎮阿拉莫（Alamo），在鎮內防守的不足200人，包括威廉・特拉維的小量正規軍；吉姆・鮑伊（Jim Bowie）上校率領的國民兵；以及傳奇冒險家戴維・克羅基特（Davy Crockett）上校帶了一批田納西人前來支援，雖都驍勇善戰，但終究寡不敵眾，特拉維中校對外發信要求增援的救兵始終沒有來。在圍城13天之後，聖塔・安那下達屠殺令，最後只有一名士兵的妻子帶著小孩能活著出城。本片的「以

小對多」戰爭格局有點類似國片《八百壯士》，大陸導演管虎去年將此故事重拍成從不同角度詮釋四倉庫戰役的《八佰》，還意外成為了2020全球電影票房冠軍。

如今在YouTube上可以免費收看，而且有電腦翻譯中文字幕的《圍城13天：阿拉莫戰役》（*The Alamo*），是2004年的重拍版，由名導朗‧霍華（Ron Howard）出任監製，約翰‧李‧漢考克（John Lee Hancock）執導。主演眾星屬於硬裡子演員：丹尼斯‧奎德（Dennis Quaid）飾山姆‧候士頓、派翠克‧威爾森（Patrick Wilson）飾威廉‧特拉維、傑生‧派翠克（Jason Patric）飾吉姆‧鮑伊、比利‧鮑伯‧松頓（Billy Bob Thornton）飾戴維‧克羅基特等，其中以個性浪漫、智勇雙全、還拉得一手精彩小提琴的比利‧鮑伯‧松頓演得最出彩。

本片的敘事方式比40多年前的舊版稍微複雜一點，一開場便展示阿拉莫戰士全部被殺，山姆‧候士頓將軍接到訊息悲痛莫名。由此開始倒敘阿拉莫戰役的來龍去脈，影片前段主要描述在鎮中負責防守的三位主角的人際互動，氣氛比較鬆散。後段寫囂張的聖塔‧安那將軍眼見阿拉莫援軍未至，便決定以優勢兵力屠城，大戰的場面拍得十分慘烈。但新版本加了一個有意思的尾巴——候士頓將軍發揮「忍功」，抵禦著別人的嬉笑怒罵，硬是等到墨軍兵力分散的至弱時刻，對聖塔‧安那統帥的一支軍隊發動奇襲，終於洗雪前恥，用阿拉莫戰士的犧牲換取到德克薩斯的獨立。

條條大路通電影

銀幕上的電影、
銀幕下的人物

陳木勝與同輩導演的「新浪潮第二波」

　　最近因鼻咽癌病逝的香港導演陳木勝，是港片黃金時代的一員大將，執導名作甚多，從1990年的成名作《天若有情》開始，曾以《衝鋒隊怒火街頭》（1996）、《雙雄》（2003）、《新警察故事》（2004）、《保持通話》（2008）及《掃毒》（2013）等五度獲提名香港電影金像獎最佳導演獎，可惜與獲獎無緣，但卻憑執導的《三岔口》（2005）讓郭富城在金馬獎首度勇奪最佳男主角，從這一系列的作品可見，在港產的警匪動作電影類型中，陳木勝無疑是一個重量級的代表人物，他挺過了1990年代中後期開始由盛轉衰的港片衰退期，近年仍持續站在第一線創作，去年底已拍竣的警匪片《怒火》成為他的最後遺作。

　　香港電影的黃金時代，自1980年前後展開。當時，長期主宰商業市場的邵氏公司漸漸退出電影製作，新藝城公司在1982年推出的《最佳拍檔》大破票房紀錄，崛起成為香港影壇的新勢力。稍晚，德寶電影公司創建，跟已成立十多年的嘉禾電影公司形成三國爭雄之勢。就在這個電影工業版圖重組的大背景下，一批稱為「香港新浪潮導演」的年輕人乘勢而起，強勁地衝擊了之前由李翰祥、胡金銓、張徹等「中原南下」的前輩導演們主導的電影

市場，也改變了新一代觀眾的電影口味，成功地建立起將香港本土意識與國際商業潮流掛鈎的港產片新時代，廣泛攻佔了亞洲以至世界的商業電影市場。這一批新浪潮的闖將，包括：徐克、許鞍華、章國明、嚴浩、譚家明、卓伯棠、方育平、蔡繼光、于仁泰、杜琪峯、林嶺東、張堅庭等，合力把香港電影推上一個新的高峰。

在1990年前後，另一批曾當過新浪潮導演助手或參與編劇工作，要不然在TVB或麗的電視台拍過劇集的年輕導演又紛紛加入影壇接棒，合稱「新浪潮第二波」。這批新導演雖然大多只有二十來歲，但已具備豐富的工作經驗，培養了熟練的拍片技法，一旦讓他們獨自上陣創作，就能發揮出強勁的戰鬥力。

像1961年出生的陳木勝，中學畢業後於1981年加入了麗的電視當文員助理，不久就轉為場記和助理編導。翌年轉投無線電視台，當杜琪峯的助手。短短三年升任編導，拍攝了《雪山飛狐》、《倚天屠龍記》等知名武俠劇。1987年，他選擇投入電影圈，分別為黃百鳴的《呷醋大丈夫》和梁普智的《殺之戀》擔任執行導演，然後轉到珠城公司導演錄影帶劇集。兩年後，他重返前身為麗的電視的亞洲電視任編導及監製，拍製了《皇家檔案》、《中華英雄》等劇集。到陳木勝在1990年再全身投入電影圈，以劉德華與吳倩蓮主演的浪漫危情片《天若有情》闖出名號前，短短十年間他已是個身經百戰的「老兵」，戰鬥力與作戰技巧均十分強盛，可見他在這二、三十能屹立不搖並非僥倖。

比陳木勝大三歲的同輩導演王家衛有類似的成名之路。王家衛在修讀香港理工學院美術設計系兩年後便放棄學業，於1981年考入TVB的第一期編導訓練班，結業後在甘國亮監製的時裝劇《輪流傳》任助導，不久即升為編導，執導的首部劇集為《執到寶》。1982年他就離開無線電視，投身電影圈任編劇，數年間寫過十多部電影劇本，其中藉譚家明執導的《最後勝利》（1987）提名香港電影金像獎最佳編劇獎。同一年，王家衛因擔任《江湖龍虎鬥》的編劇獲男主角鄧光榮賞識，翌年即於鄧光榮創立的影之傑公司開拍其首部電影《旺角卡門》，獲選參加1989年坎城影展「影評人週」，香港從此多了一位揚威國際的大導演。巧的是，《旺角卡門》與《天若有情》的男主角都是劉德華。

　　「新浪潮第二波」的名導演還有不少，簡介數名代表如下：

《胭脂扣》的關錦鵬

　　1976年中學畢業後，關錦鵬考入香港浸會學院傳理系學習影視，參加了香港無線電視臺演員培訓班學習一年，兼職助理導演，後來成了專職副導演。1979年到1984年的5年間，擔任眾多「新浪潮電影導演」的副導演：翁維銓的《行規》、余允杭《師爸》，許鞍華的《投奔怒海》、《小姐撞到正》和《傾城之戀》等。1985年，關錦鵬為邵氏公司導演了電影處女作《女人

心》。1986年推出的第二部影片《地下情》引發轟動。1987年起，關錦鵬導演了他電影生涯中的三部里程碑作品《胭脂扣》、《人在紐約》（又名《三個女人的故事》，1989）、《阮玲玉》（1991），後者讓張曼玉勇奪第42屆柏林國際影展最佳女主角，成為首位拿下柏林影后的香港明星。

《雙城故事》的陳可辛

　　父母都是泰國華人，父親陳銅民，曾任電影編劇及導演。1962年在香港出生，8歲時舉家移民泰國。18歲時到美國，21歲時回到香港。初接觸電影是為吳宇森的電影任泰文翻譯，之後加入嘉禾電影任助導。1984升任成龍《快餐車》助理製片；1985任《威龍猛探》副導演。1989年與一群年輕的電影工作者成立電影人公司（UFO），開創出自己的一番電影事業。 1991年首次執導《雙城故事》，大獲好評，讓曾志偉獲香港電影金像獎影帝。之後導演過《風塵三俠》、《新難兄難弟》、《金枝玉葉》1、2集均十分賣座，1996年導演《甜蜜蜜》更成為華語片愛情經典，因而走紅國際，1999赴好萊塢執導了英語片《情書》（*The Love Letter*）。近年來是在中國大陸發展的香港導演中藝術表現與商業平衡最出色的一位。

羅啟銳、張婉婷合作編導的夫妻檔

　　兩人在1981和1982年先後進美國紐約大學攻讀電影系碩士。1984年張婉婷導演了畢業處女作《非法移民》，羅啟銳即開始跟她成為創作搭檔和生活上的伴侶，此片獲得1985年度香港電影金像獎最佳導演獎。1986年張婉婷又導演了《秋天的童話》（又名《流氓大亨》），翌年獲香港電影金像獎四項大獎。1989年導演《八兩金》，是其「移民三部曲」之終結篇。羅啟銳則在1988年憑《七小福》而獲金馬獎最佳導演。其後兩人合作編導的代表作尚有《宋家皇朝》（1996）、《玻璃之城》（1998）、《歲月神偷》（2010）等片。

張愛玲與電影

　　2020年9月是著名女作家張愛玲逝世25周年與百歲誕辰
（1920年9月30日及1995年9月8日），近日在華人文化圈出現了
一股紀念熱潮。台灣的三份文學雜誌都出版了張愛玲的百年專
輯；有好幾本研究張愛玲的專著出版，她的一些小說作品也趁機
推出了「張愛玲百歲誕辰紀念版」；加上由許鞍華執導、王安憶
編劇、馬思純與彭于晏主演，改編自張愛玲1943年成名作《沉香
屑·第一爐香》的電影《第一爐香》，在恢復實體舉辦的威尼斯
影展入選非競賽單元放映，許鞍華還獲此影展頒發「終身成就
獎」，成為獲此獎的亞洲女導演第一人，洋溢出一幅喜洋洋的景
象。筆者正好也湊熱鬧談一談張愛玲與電影的關係。

　　張愛玲應該很年輕時就喜歡看電影，像她這種生活在「中國
電影之都」上海的文青，誰會不喜歡看電影？加上張愛玲的英文
又好，美國片更是看了不少。1942年，她就讀於上海聖約翰大學
前後，就為英文報刊撰寫影評，後來認識了著名作家兼編輯周瘦
鵑，獲得賞識，陸續發表了多篇轟動性的中短篇小說而在淪陷區
的上海一舉成名。

　　抗戰勝利後，張愛玲的漢奸丈夫胡蘭成化名張嘉儀，獨自逃

亡到浙江溫州任教，期間又與別人同居。1946年2月，張愛玲曾前往溫州探視胡蘭成，黯然而返。她因頂著「漢奸妻」的名頭，文章被報刊全面封殺，內外交困，人生陷入低潮。此時，在抗戰晚期編導了《教師萬歲》和《人海雙珠》的新進導演桑弧出現在張愛玲身邊。桑弧十分欣賞張愛玲的創作才華，邀請她進入文華影業公司做編劇。張愛玲編劇的《不了情》和《太太萬歲》均交由桑弧導演，在1947年推出公映後反應甚佳，使她重新建立了信心。同年5月，張愛玲的文學作品再次出現在刊物上。6月，她寫信給胡蘭成提出分手，專心在文壇再度發展。

1949年大陸易幟後，張愛玲仍留在上海，但她逐漸感到與當時的社會環境格格不入，終於在1952年7月聲稱「繼續因戰事而中斷的學業」，隻身離開中國大陸遷居到香港。

張愛玲在港期間任職於美國新聞處，因應徵海明威《老人與海》（*The Old Man and the Sea*）的中文翻譯者而認識了譯書部的宋淇。不久，電懋影業公司的老闆陸運濤邀請宋淇加入電懋高層，宋淇也就力邀張愛玲為電懋寫劇本。張愛玲雖於1955年赴美國定居，但從1957至1964前後八年，她一共為電懋寫了《情場如戰場》、《人財兩得》、《桃花運》、《六月新娘》、《南北一家親》、《小兒女》、《一曲難忘》和《南北喜相逢》等八個喜劇及文藝片劇本，另外為電懋寫了《紅樓夢》上、下集，和文藝片《魂歸離恨天》，可惜兩片均未拍成。香港電影資料館在十年前有整理出版《張愛玲：電懋劇本集》一套四冊，除了原稿下落

不明的《紅樓夢》之外，其餘劇本均有收入。

　　至於張愛玲的小說被改編拍成電影的，自然以李安導演的《色，戒》最廣為人知，此片獲得威尼斯影展金獅獎，賣座也十分驚人，還捧起了女主角湯唯。而拍攝張愛玲作品最多的導演是許鞍華，共有《傾城之戀》、《半生緣》、《第一爐香》等三部。另外，關錦鵬執導了《紅玫瑰白玫瑰》；但漢章導演了《怨女》，合共有六部電影之多。如此說來，張愛玲的藝術成就其實橫跨了文學與電影兩大領域。

「永遠的007」史恩・康納萊

　　史恩・康納萊（Sean Connery，1930年8月25日—2020年10月31日）以年輕時扮演第一代英國情報員007詹姆士・龐德（James Bond）而成名，其風流瀟灑的形象已深入人心，但是踏入老境之後的康納萊比年輕時更英俊有型，被很多著名雜誌評為「最性感的男人」。雖然他在2003年演完最後一部電影《天降奇兵》（*The League of Extraordinary Gentlemen*）後已有17年之久未再出現在大銀幕上，但這位操著蘇格蘭口音的老紳士卻彷彿一直存在觀眾的腦海之中未曾離去。因此，在10月31日突然看到史恩・康納萊在巴哈馬家中病逝的消息，感到一陣錯愕，畢竟跟康納萊同齡而且還比他大三個月的另一位銀幕硬漢克林・伊斯威特（Clint Eastwood）還在活躍影壇拍片不斷呢！

　　有「爵士」頭銜的史恩・康納萊，其實是窮苦人出身。他來自愛丁堡的一個工人家庭，全家靠著父親每週兩英鎊的收入和母親給人家當女傭的微薄補貼度日，故在13歲便要輟學謀生，16歲進入英國皇家海軍服役，後因患胃潰瘍而被迫退伍，返回愛丁堡後，曾從事私人保鏢、貨車司機、救生員、美術用模特兒、泥水匠、甚至棺材匠等多種工作。27歲時首次於BBC的電視電影《血

錢》（*Blood Money*）擔任男主角，扮演一名挑戰拳王的新進拳擊手，這個角色於1962年由好萊塢搬上大銀幕時由出生在墨西哥的安東尼・昆（Anthony Quinn）飾演。

高大英俊，體質健壯的史恩・康納萊從此進入英國影壇，光是1957年就主演了《夜總會雌虎》（*Action of the Tiger*）等四部電影，前途似錦。

1962年，史恩・康納萊被確定為英國MI6（軍情六處）超級特工007詹姆士・龐德的扮演者。第一部《第七號情報員》（*Dr. No*）推出上映時在全世界都做成了轟動，票房空前成功，也開啟了新派間諜動作片的類型，各國電影界都在模仿，當年香港的邵氏公司就拍了很多港式的007電影。康納萊當然自此一舉成名，好萊塢也對他加以極大重視，馬上邀請他加入英美等國合製的大堆頭戰爭片《最長的一日》（*The Longest Day*）擔任要角。

其後，史恩・康納萊接連主演了5部正式的007系列片：《第七號情報員續集》（*From Russia with Love*）、《金手指》（*Goldfinger*）、《霹靂彈》（*Thunderball*）、《雷霆谷》（*You Only Live Twice*）、《金剛鑽》（*Diamonds Are Forever*），直至1971年才主動提出卸任，由羅傑・摩爾（Roger Moore）接手第二代的龐德。但是在1983年，史恩・康納萊還是應片商要求回鍋演了一部非正式的007電影《巡弋飛彈》（*Never Say Never Again*）。

作為一名有追求的演員，正當盛年的康納萊自然不想只演

風流特工的單一角色，因此在《第七號情報員續集》為他奠定了超級巨星地位之後便積極開拓戲路，跟多位名導演合作，陸續主演了由希區考克（Alfred Hitchcock）執導的懸疑電影《豔賊》（*Marnie*，1964），薛尼・盧梅（Sidney Lumet）執導的軍事片《軍令如山》（*The Hill*，1965），馬丁・列特（Martin Ritt）執導的正劇《礦工之怒》（*The Molly Maguires*，1970），約翰・鮑曼（John Boorman）執導的科幻片《薩杜斯》（*Zardoz*，1974）等，而以改編自諾貝爾文學獎得主吉卜林（Rudyard Kipling）的原著小說，由約翰・休斯頓（John Huston）導演的印度邊境冒險故事《大戰巴墟卡》（*The Man Who Would Be King*，1975）達到了這個時期的表演生涯頂峰。本片描述19世紀初英國駐印度部隊中的兩名老兵，退役後並未返回英國，而是以現代化的來福槍征服了落後的當地土邦，從而成為「將當上國王的男人」。兩位主演史恩・康納萊與米高・肯恩（Michael Caine）有十分精彩的演出，全片也拍得極具魅力。翌年，史恩・康納萊與美人遲暮的奧黛麗・赫本（Audrey Hepburn）合演《羅賓漢與瑪麗安》（*Robin and Marian*，1976），卻未能把老人版的俠盜羅賓漢故事演得吸引人。

史恩・康納萊演藝生涯的第二個高峰出現在1980年代中期，他先以義大利、法國與德國合拍的名著電影《薔薇的記號》（*Der Name der Rose*，1986）中的老修士角色贏得生平第一座演技獎──英國電影學院獎最佳男主角獎。緊接著以《鐵面無

私》（*The Untouchables*，1987）中的智勇雙全老警員吉姆・馬龍（Jim Malone）一角雙獲奧斯卡與金球獎最佳男配角獎。兩年後在史蒂芬・史匹柏執導的「印第安納瓊斯」（Indiana Jones）系列第三集《聖戰奇兵》（*Indiana Jones and the Last Crusade*，1989）中扮演哈里遜・福特（Harrison Ford）的父親，帥度破表，此時的史恩・康納萊剛好60歲。跟著在1990年上映的軍事動作片《獵殺紅色十月》（*The Hunt for Red October*）中扮演一名蘇聯核潛艇的艦長試圖駕駛著潛艇向美國投誠，盡展其歲月累積的男性魅力，再獲提名英國電影學院獎最佳男主角。

踏入1990年代之後的十年，史恩・康納萊仍演出了14部電影，但高潮漸落，觀眾較熟知的作品只有《旭日追兇》（*Rising Sun*，1993）、《絕地任務》（*The Rock*，1996）、《將計就計》（*Entrapment*，1999）和文藝小品《心靈訪客》（*Finding Forrester*，2000）。70歲的他宣布退出影壇，由英國女王伊麗莎白二世（Queen Elizabeth II）在2000年冊封他為「爵士」（Sir）。

從青春少女演到超人母親的黛安・蓮恩

　　有一位好萊塢女星在1月22號剛過生日，她不屬於大紅大紫那種類型，比較細水長流，從童星出道到現在一直都在線上表演，說起她的名字大家也都知道。這位女星就是黛安・蓮恩（Diane Lane）。

　　比較資深的影迷，第一次對黛安・蓮恩產生印象的作品，一定是她初試啼聲的大銀幕處女作《情定日落橋》（*A Little Romance*，1979），當年她13歲。蓮恩受到祖母和父親的影響，6歲已開始在紐約的劇場開始了演藝生涯，12歲時曾與梅莉・史翠普一起演出過著名的舞台劇《櫻桃園》（*The Cherry Orchard*）。其後她放棄了出演百老匯音樂劇《逃亡》（*Runaways*）的機會，選擇拍她的第一部電影《情定日落橋》（*A Little Romance*）。在影片中，她飾演隨母親到巴黎的美國女孩羅蘭（Lauren），偶然認識了也是在單親家庭長大的法國男孩丹尼爾（Daniel），很快就成了好友。他們聽到一則非常浪漫的都市傳說：如能在日落之前於威尼斯的嘆息橋下接吻，這對戀人便會永不分離，於是這對小情人便不惜一切冒險去完成此心願。導演喬治羅伊・希爾（George Roy Hill）曾以保羅・紐曼（Paul

Newman）和勞勃·瑞福（Robert Redford）攜手主演的犯罪片
《虎豹小霸王》（*Butch Cassidy and the Sundance Kid*）和《刺
激》（*The Sting*）紅透半邊天，沒想到轉而執導青春浪漫小品，
也能將少年男女的初戀情懷掌握得絲絲入扣。在片中飾演善心老
騙子的勞倫斯·奧立弗（Laurence Olivier）是演莎劇知名的老牌
影帝，他十分讚賞蓮恩的氣質和表現，稱她是「新一代的葛莉
絲·凱莉（Grace Kelly）」，蓮恩還登上了《時代》雜誌封面，
被稱為好萊塢的「神童」。

　　數年後，蓮恩被大導演法蘭西斯·柯波拉看上，接連在他
執導的青春片《小教父》（*The Outsiders*）和《鬥魚》（*Rumble
Fish*）出任女主角，和她合演的多位少年男星包括湯姆·克魯斯
（Tom Cruise）、尼可拉斯·凱吉（Nicolas Cage）、麥特·狄
倫（Matt Dillon）等都成了好萊塢的當紅演員。科波拉接下再找
蓮恩與李察·吉爾（Richard Gere）合演犯罪片《棉花俱樂部》
（*The Cotton Club*），可惜片並未像《教父》（*The Godfather*）
那樣走紅，蓮恩也因為想和媽媽修復彼此的關係而暫時退出了演
藝圈。1989復出主演的迷你西部劇集《寂寞之鴿》（*Lonesome
Dove*）為她獲得了一項艾美獎女主角提名，事業帶來了轉機，成
了影視雙棲演員。

　　黛安·蓮恩下一次再受人矚目已經是成為知性熟女的形象。
她和李察·吉爾再度攜手演出的驚悚電影《出軌》（*Unfaithful*，
2002），改編自克勞德·夏布洛（*Claude Chabrol*）執導的法國

片《不忠的妻子》（*La Femme infidèle*）。蓮恩飾演的人妻康妮‧桑納（Connie Sumner）墜入英俊陌生人保羅（Paul）的情網，引起丈夫愛德華（Edward）的懷疑，最後演變成一宗謀殺案。蓮恩在本片的演出受到激賞，獲國家影評人協會等單位頒發三個最佳女演員獎，並獲提名奧斯卡最佳女主角獎。

接著獨挑大樑主演《托斯卡尼艷陽下》（*Under the Tuscan Sun*），扮演離婚後獨自前往義大利托斯卡尼度假的美國作家，開啟了同類女性浪漫旅遊片的先河。本片在商業上大受歡迎，蓮恩也獲提名金球獎最佳音樂及喜劇類電影女主角。

近年來，黛安‧蓮恩最為人熟知的角色，是在重啟的超人系列《超人：鋼鐵英雄》（*Man of Steel*）、《蝙蝠俠對超人：正義曙光》（*Batman v Superman: Dawn of Justice*）和《正義聯盟》（*Justice League*）扮演超人的母親瑪莎‧肯特（Martha Kent），展現出另一種母性的光輝。

翁山蘇姬與她的傳記電影

　　當我們在台灣準備歡度春節時，在不遠處的緬甸卻發生了驚天大事。2月1日上午，緬甸國務資政翁山蘇姬、總統溫敏和執政黨的領導人被緬甸國防軍拘留，軍方隨即宣布國家進入為期一年的緊急狀態。出於對軍方藉口升級管控的擔憂，當日仰光等地的自動櫃員機已出現了排隊提款潮，翌日緬甸民眾紛紛以罷工和街頭示威等方式表達對軍方發動軍事政變的抗議，要求釋放翁山蘇姬，情況越演越烈。但軍方態度強硬，不惜向示威群眾開火，及採取局部斷網的方式以抑制國民網路串連和傳播真相，又以違反進出口法等可笑理由羈押和起訴翁山蘇姬。本來在近兩年因縱容緬甸軍隊屠殺羅興亞人而遭種族滅絕指控而國際形象跌入谷底的翁山蘇姬「因禍得福」，成了世界各國政要大力聲援和拯救的對象，相當具戲劇性。如今，緬甸民眾示威抗爭的時間已超過三個多月，軍政府的武力鎮壓卻毫不手軟，有好幾百人被射殺。以美國為首的國際強權雖有出言指責軍政府，但迄今仍然只是「出一張嘴」而已，發揮不了作用。被拘禁多時不見露面的翁山蘇姬，身上揹的起訴罪名越來越多，最新的一條罪是「叛國」，真是令人啼笑皆非！

其實翁山蘇姬本人的生平就有很強的傳奇性，法國名導演盧・貝松（Luc Besson）在2011年拍攝的《以愛之名：翁山蘇姬》（The Lady）能夠幫我們快速的了解翁山蘇姬的前半生。此片籌備3年、拍攝1年，製作上相當認真。當時，翁山蘇姬仍遭二度拘禁，2010年11月16日的美國時代雜誌將她列名在「史上十大政治犯」首位，因此本片在2011年的面世受到全球矚目，但因受政局影響，電影在緬甸當地不允許上映。

　　負責在大銀幕上詮釋她的是出身自馬來西亞的女演員楊紫瓊，她的外形和東南亞背景都和翁山蘇姬相當接近，為了演好這位獨特的主角，楊紫瓊努力學習緬甸語，還刻意讓自己瘦了十公斤。結果她果然憑個人的魅力撐起了這部在編導上稍嫌平凡的傳記電影，演技普獲好評。

　　翁山蘇姬的父親是被緬甸人民尊稱為國父的翁山將軍，故她日後會走上政治這條路似乎是命中註定。影片一開場就拍攝年僅兩歲的蘇姬於大宅院子躺在父親懷中聽他講述緬甸的童話故事，一副父女情深的幸福模樣，但轉頭翁山將軍便在開會時被政敵亂槍刺殺身亡，一個人的命運真是說變就變。成年後的翁山蘇姬來到了英國，考取了牛津大學，又在此認識了英國丈夫麥可・阿里斯（Michael Vaillancourt Aris），婚後生下了兩個兒子，原可過著教授太太的平凡幸福生活，但1988年的一通電話又改變了她整個人生。

　　那一年，已43歲的翁山蘇姬離開丈夫，回到緬甸照顧生病的

母親，而就在這一年，軍政府長期執政的「社會主義綱領黨」領袖吳奈溫將軍下台，緬甸人民開始上街頭爭取民主自由，卻遭到軍政府血腥鎮壓。在醫院照顧母親的翁山蘇姬親眼看到戴著紅領巾的軍人隨意濫殺無辜，一個個血淋淋的年輕身軀倒下，就像一根根的針扎在她的胸口上那麼痛苦。當越來越多的民主人士不斷前往她家要求她出來領導民主運動時，她感到自己已經無法不回應人民的期待。翁山蘇姬說出了父親在她小時候說過的一句話：「就算你不去想政治，政治也會想到你。」顯然是政治選擇了翁山蘇姬，讓她走上了這條令人哭笑不得的政治不歸路。

從哈梅訪談看《王冠》中的
英國王室婚姻

　　過去幾天，全球最大的「八卦新聞」無疑是英國王子哈利（Prince Henry, Duke of Sussex）和梅根（Meghan, Duchess of Sussex）夫婦接受美國名嘴歐普拉（Oprah Gail Winfrey）的專訪，在兩小時的訪談中大爆內幕，透露梅根加入英國王室後有多麼孤獨和喪失自由，甚至一度「不想再活下去」！尤其指稱王室曾有過「幾次對話」，討論梅根和哈利的寶寶生下來後「膚色可能會有多黑」，更把「種族歧視」的大帽子硬生生套在英國王室家族成員的頭上。在左派思潮當道的美國，梅根這種「政治正確」的言論果然為她爭取到美國民眾的同情，卻引起大多數英國民眾的反感。

　　本文不想深究英美兩國民眾反應的誰是誰非，只想指出梅根嫁入英國王室後覺得「深受委屈」，全是源自她個人懶得做功課，對於自己將要嫁給一個「英國王子」（而非普通人）這件「嫁入豪門」的大事完全掉以輕心，對於她改變身分成為「王妃」之後的權利與義務似乎一無所知，以致加入英國王室後自己感覺格格不入，處處被其他王室家族成員排擠，實屬咎由自取。

其實，梅根若真的「不屑」做功課，她只要花點時間把已經播映了四季的英劇《王冠》（*The Crown*）仔細看一遍，也足以讓她對英國王室的歷史和後宮生態有足夠的了解。諸多女性王族前輩「血跡斑斑」的婚姻遭遇，也足以讓這位習慣了個人主義的美國女演員對「嫁入英國王室」等於「扭曲自我」的行為打退堂鼓！

　　《王冠》一劇之所以值得稱道，不僅是因為它製作認真，非常逼真地重現歷史場景和時代氣氛，更在於編導以「正常人」的角度來刻劃自伊麗莎白女王以降的諸多王室中人，用真實的歷史事件來探討當他們面對「個人意願」與「國體規範」產生矛盾時，該如何作出「選擇」才能維持「公」與「私」之間的平衡，讓自己的生活過得下去，而國家也不會因此貽笑大方。這種走鋼索的表演，既是學問，也是藝術，不願意犧牲一點點自我的普通人是很難過關的。

　　就算貴為一國之君，登位不久的伊麗莎白女王對她丈夫菲利普親王（Prince Philip, The Duke of Edinburgh）偷偷沾花惹草，在率領船隊出訪英聯邦諸國時又跟隨從等到處獵豔的行為，也只能一隻眼開一隻眼閉，對外維持著第一家庭的幸福形象，否則醜聞鬧開了，英國的王室制度也就會跟著壽終正寢。

　　伊麗莎白的妹妹小公主瑪格麗特（Princess Margaret, Countess of Snowdon），她比姊姊更聰明伶俐、活潑開朗，在本質上更適合當女王，小時候她也真的向父親提出過「姊姊同意交換」，結果被喬治六世（George VI）教訓了一頓，英國王室規矩就是兒

戲不得！長大後的瑪格麗特深愛父王身邊的侍衛官湯森（Peter Wooldridge Townsend），兩人情投意合想結婚，但受到王室規矩的諸多制約而兩度被迫分離，瑪格麗特又不肯為了自主婚姻而犧牲其皇室頭銜和權利，不像他的伯父溫莎公爵（Edward, Duke of Windsor）寧可「不愛江山愛美人」主動辭掉王位，無望之下她報復性地選了一名風流的時尚攝影師當老公，但婚後全無幸福，仍是各玩各的，只維持著夫妻的空殼。要說她「命途多舛」，但也脫離不了瑪格麗特自己的選擇。

至於伊麗莎白的長子查爾斯王子（His Royal Highness Prince Charles, The Prince of Wales）的三角愛情矛盾更是家喻戶曉，他明明一直深愛著青梅竹馬的卡蜜拉（Camilla Parker Bowles），但這個女孩情史複雜，遭到王室成員的集體反對——他們全都看中了清純美麗的黛安娜（Lady Diana Frances Spencer），極力促成了兩人結婚，查爾斯為了維持王室制度著想也只好接受了。不過，查爾斯始終忘不了卡蜜拉，就算她已另嫁還糾纏不休，視正式的妻子如無物，黛安娜只好用「暴食」當作發洩，後來又搭上了侍衛和馬伕作報復。王室婚姻的扭曲人性歷歷在目，梅根怎麼會看不到呢？

從《王冠》影集看菲利普親王的人生故事

　　高壽99歲的菲利普・蒙巴頓親王日前逝世，英國王室於4月17日聚集在溫莎城堡為他舉行葬禮。因與妻子梅根在美國一起接受專訪裡指控「皇室成員種族歧視」而爆發軒然大波的哈利王子返英奔喪，並與哥哥威廉王子共同出席葬禮，喧賓奪主地成為媒體報導焦點。而一生以配角身分扮演「英女王伊麗莎白二世身邊的男人」的愛丁堡公爵／菲利普親王，沒想到在謝幕時還是只能屈居配角，真是情何以堪！

　　1921年在希臘科孚島上出生的菲利普原是希臘與丹麥王室的王子，擁有希臘王位繼承權，如非受動盪的歐洲政局影響，他也會成為希臘國王，跟英女王伊麗莎白二世平起平坐。但是造物弄人，菲利普年僅一歲半就被流放出國，輾轉在法國、德國和英國成長並接受教育，18歲就正式加入英國皇家海軍服役，其後又因與伊麗莎白成婚而放棄了希臘和丹麥的頭銜和王位繼承權，歸化為英國公民，這個選擇就注定了他一生人永遠只能當一個「老二」。對於自視頗高的菲利普而言，他對於自己的命運其實是有點不甘心的，他的整個心路歷程，在英美合拍的《王冠》影集中

有相當深刻而生動的刻劃，透過已播出4季的《王冠》去認識菲利普親王，雖然不見得全是真實的歷史，但多少會對這個人物的命運和性格掌握到一個輪廓。

《王冠》影集令人稱道的優點很多，其中之一是它除了會突出女主角伊麗莎白女王之外，對於重要的配角也各有不同的集數把他們當作該集主角，讓他們去發揮屬於他（她）自己的故事，因此讓全劇的內容顯得相當豐滿，重要的王室成員乃至歷任內閣首相均形象鮮明、有血有肉。

在《王冠》的鏡頭下，菲利普在第一季的第1集已正式登場，那是1947年他與伊麗莎白公主隆重而盛大的婚禮，兩人的臉上都洋溢著幸福的微笑。婚後很快就孕育了查爾斯王子和安妮公主，看來生活美滿。假如喬治六世沒有因病情嚴重，逼得讓生性平和的長女伊麗莎白繼承王位，也許菲利普與伊麗莎白日後也會成為英國王室中平凡而幸福的一對。深知自己將不久人世的喬治六世為了歷練伊麗莎白處理國事的能力，讓年僅24歲的女兒代其出席國是訪問。時為海軍軍官的菲利普對支援妻子的工作似有難色，喬治六世特意約了這個女婿去狩獵，明白告訴他：「你的工作就是支援伊麗莎白，愛她並保護她，這樣才是真正愛國。」菲利普才算明白了他該扮演什麼角色。然而，在仍然普遍認為「男尊女卑」的年代，菲利普認為伊麗莎白在婚後既跟隨了丈夫姓氏，在她繼位後，英國王朝名號亦應改為「蒙巴頓王朝」，但首相邱吉爾極力反對，最後菲利普還不得不離開他新裝修的克拉倫

斯宮，把家庭搬進白金漢宮。伊麗莎白也不顧丈夫的反對，堅持了溫莎王朝的名號。其後，菲利普以「順應歷史潮流」為名說服了伊麗莎白在加冕儀式上採取劃時代的變革——電視直播，但伊麗莎白也反過來逼使菲利普要在加冕儀式上向她下跪，以表示對女王的尊重。總之，在好幾次「個人vs.國家」的角力下，菲利普均以失敗告終。

在無力對抗皇室體制下，菲利普便極力放縱私人領域的空間作為心理補償，例如擅自做主跟隨王牌飛行員湯森學開飛機，滿足他從小就很喜歡飛行的夢想。因懷疑伊麗莎白和青梅竹馬的賽馬權威波爾契（Porchey）搞曖昧，他也跟親密隨從麥克（Mike Parker）到處尋歡作樂，又跟芭蕾舞星等搞婚外情。在代表英國去澳大利亞出席奧運會儀式及到一些英聯邦國家訪問的五個月期間，更有如脫韁野馬，把他們出航的皇家軍艦變成了「男人俱樂部」，後來因為麥克的妻子找到確切證據，執意打離婚官司才使醜聞曝光。伊麗莎白女王與菲利普親王的婚姻幾乎因此而走到盡頭。

菲利普的心理壓抑乃至扭曲，追本溯源應是童年際遇的不幸，導致內心滿是創傷。他小時候在條件艱苦的戈登斯頓中學（Gordonstoun School）就讀，在學校受盡欺侮，即使向姊姊求救都無法離開那裡。後來他聽到即將臨盆的姊姊遭到空難，痛徹心扉，想要划船去找姊姊的遺骸，但是被老師攔回來了，可是父母親卻怨怪菲利普害死了他們最喜歡的孩子，連追悼會都不允許

他參加。菲利普精神大受刺激後，發狠地獨自一人在惡劣天氣下完成校園大門的修建。看著那個身材孱弱的少年憑個人意志爆發出巨大能量，造成菲利普日後也堅持要自己的兒子接受同樣的成長考驗，硬是不讓查爾斯去念就在家門口的伊頓公學，那是貴族子弟雲集的一流名校，而寧可自己開飛機送兒子去離家很遠的戈登斯頓上學。查理斯日後表現的倔強個性，雖千夫所指仍堅持要跟人妻卡蜜拉交往，大抵也跟其老爸的悲劇性格遺傳脫不了關係。

「戲紅人不紅」的
布萊恩・李・克蘭斯頓

　　3月7日是布萊恩・李・克蘭斯頓（Bryan Lee Cranston）的65歲生日，祝布萊恩生日快樂。

　　你說誰？這個名字很陌生，我好像不認識他。

　　有沒有搞錯？你不是把五季的《絕命毒師》（Breaking Bad）都看完，還對我讚不絕口，說男主角演的有多棒多棒……

　　啊……原來你是說演Walter White的那位大叔？早說嘛！他是演得超好，可我真的沒有記住他叫什麼名字！

　　不知道你是否有過類似的對話？有些優秀的硬裡子演員，經常會在一些影視作品中看到，他演的角色也相當亮眼，但其名字就是很難給人記住，我覺得布萊恩・克蘭斯頓（其藝名有時會把中間名「李」字省掉）就屬於這一類「戲紅人不紅」的演員。雖然如此，布萊恩在去年7月31日於其個人Instagram上證實自己染上了新冠病毒的消息，還是繼湯姆・漢克斯夫婦中招之後獲得「又一大咖染疫」的新聞報導。到了12月，布萊恩表示自己的嗅覺仍未完全恢復，只希望他現在已能完全克服病情，繼續活

躍在大小銀幕上，畢竟65歲在台灣也只是剛剛有資格拿到老人卡的年紀。

在加州洛杉磯出生的布萊恩・克蘭斯頓具有愛爾蘭、德國和奧地利猶太人血統。他成長在演藝世家，父親是好萊塢電影製片人，母親是廣播演員，在子女中排行老二。8歲時就憑藉一部廣告片開始在電視上亮相，但11歲時其父離家而去，幸賴祖父母幫忙把孩子帶大。

大學畢業後，布萊恩開始在加州當地的劇院展開他的表演事業，但不久之後被他的父母橫加插手而中斷。為了維生，他到處打工，做過侍應生、夜間保全、卡車司機、錄影公司攝影助手等多種工作。到了1980年代早期，開始在電視影集和廣告片中演出一些小角色。第一次嶄露頭角，是在當紅的NBC情景喜劇《歡樂單身派對》（*Seinfeld*）中飾男主角的牙醫蒂姆・沃特利（Tim Whatley），從1994年起演出了三季，此時他已是接近40歲的中年大叔。因為這個角色，布萊恩獲得了一些電影邀約，先是湯姆・漢克斯導演的處女作，講述四個年輕人組成樂團的音樂片《擋不住的奇蹟》（*That Thing You Do*，1996），在片中飾演一位太空人。可能是透過湯姆・漢克斯的推薦，布萊恩得以參加由史蒂芬・史匹柏執導的戰爭巨片《搶救雷恩大兵》（*Saving Private Ryan*，1998），扮演向馬歇爾將軍報告「雷恩大兵是他家僅存的最後一位男丁」此一關鍵訊息的獨臂上校。不過這些大銀幕的短暫亮相當然都不會令布萊恩因此走紅。

真正讓布萊恩在演藝圈佔一席位的作品是電視影集《左右做人難》（*Malcolm in the Middle*），這是福斯廣播公司的一部情境喜劇，自2000年1月開始共播映7季，曾七次獲得艾美獎和七次獲得金球獎提名。布萊恩飾演主角馬爾柯姆（Malcolm）的父親賀爾（Hal），五度獲得最佳男配角提名。這個契機終於讓布萊恩接獲生平最重要的角色，在有線電視頻道AMC原創的影集《絕命毒師》（*Breaking Bad*）中飾演患肺癌末期決定鋌而走險製毒的高中化學老師華特・懷特〔Walter White，道上外號為「海森堡」（Heisenberg）〕。這個異想天開的犯罪劇自2008年播出第1季即廣受好評，布萊恩也因演出此角的傑出表現首次獲得艾美獎劇情類影集最佳男主角獎，並三度蟬聯此一獎項，打平了黑人老爹比爾・科斯比（*Bill Cosby*）創下的歷史紀錄。布萊恩因此升格成為第4季和第5季的製作人，還親自執導了其中三集。其後此劇在全部五季62集於Netflix上架後，廣泛俘獲全球美劇迷的心，被譽為是有史以來最偉大的電視劇之一。布萊恩・克蘭斯頓總算媳婦熬成婆！

「拍電影」的電影

關於「拍電影」的電影

　　疫情過後的電影業除了發行和放映的環節會出現極大變化外，連電影的製作，也就是拍電影的方法也會有很多改變，譬如現在已經復工的電影劇組就已經盡量避免讓好幾百人的製作團隊穿州過省地拍外景，過去在大片中常見的跨越國境拍攝更加想都不用想，因為很多國家的海關還沒開禁，大都會用綠幕拍攝加上CG特效等科技化方式來取代，「真人」的作用會越來越淡化。而曾幾何時，電影製作中最關鍵、最難搞的因素就是「人」。我們不妨看看這些關於「拍電影」的電影，回味一下百年來的電影製作風貌。

　　電影自1895年誕生以來，最初的30年都是製作無聲電影，也稱為「默片」。1926年，《爵士歌王》（*The Jazz Singer*）一片橫空出世，將電影帶進了「有聲片」的新時代。從此，演員的聲線如何？會不會講對白？就成了他（她）能否獲得工作乃至能否走紅的重要因素。被公認為史上最偉大歌舞片的《萬花嬉春》（*Singin' in the Rain*，1952），就描述好萊塢影壇從無聲時代過渡到有聲片的幕後故事。片中的主角唐（Don Lockwood）和萊蒙（Lina Lamont）是一對受歡迎的銀幕情侶，當時好萊塢正為

進入有聲電影時代作各種嘗試，電影公司便打算把唐和萊蒙主演的默片戲中戲《決鬥騎士》拍成有聲片，而且增加了許多歌舞場面，改為《歌舞騎士》上映，果然獲得熱烈成功。當萊蒙隨片登台向觀眾致詞感謝時，觀眾發現她的聲音和影片中的女主角不同，於是要求她唱一首片中插曲。唐要求在拍片時真正幕後代唱的凱西（Kathy Selden）對嘴演出，化解了萊蒙的尷尬，但當帷幕拉開，觀眾發現了唐等三人同台，對嘴的騙局被拆穿，才明白凱西是真正的「幕後巨星」。當年的玉女黛比‧雷諾（Debbie Reynolds）憑本片走紅，舞王金‧凱利（Gene Kelly）持傘在雨中歌唱獨舞的場面已成為經典中的經典。

演員通常會獨攬電影的幕前風光，但是在拍片現場的真正靈魂人物是導演，人人都得聽從他的指揮——只有超級巨星例外！法國新浪潮巨匠楚浮（François Roland Truffaut）在1973年執導的法國電影《日以作夜》（*La Nuit américaine*），親自飾演片中的電影導演費朗（Ferrand），對導演不得不費神侍候那些大明星互相吐槽和幕後工作人員的複雜人事糾紛而大吐苦水。本片講述費朗的劇組在拍攝一部名為《遇見潘蜜拉》（*Je vous présente Paméla*）的古裝通俗劇，描述一名美國女子與法國男友的父親相愛的奇情故事。本片的故事性不強，但枝葉和細節十分豐富，如實地將拍電影的甘苦娓娓道來，尤其對導演工作中不足為外人道之處有深刻的呈現，應該是史上第一部正面講述「拍電影」的重要電影作品，曾獲奧斯卡最佳外語片獎。

40年後，另一部講述「拍電影」的作品獲得了奧斯卡最佳影片獎和最佳導演獎，那是由班・艾佛列克（Ben Affleck）自導自演的《亞果出任務》（*Argo*，2012），但「拍電影」在本片中只是一個騙局，真實的故事是描述在1979年的伊朗人質危機中，美國中情局特工東尼・曼德茲（Tony Mendez）想出了救人妙計，在好萊塢監製和特效化妝師協助下，組成了一個劇組申請進入伊朗拍電影，藉機進行金蟬脫殼，把躲藏起來的大使館員工偷運出境。這部政治驚悚片拍得十分緊湊逼真，開場片段看到在幾千名伊朗民眾包圍美國大使館抗議下，員工緊急用焚化爐和碎紙機銷毀重要文件的場景，對照近日中美對抗下，美國下令緊急關閉休士頓中國領事館，隨即傳出中領館人員用大火焚毀文件的新聞報導，真是印證了「人生如戲、戲如人生」的說法。

　　關於「拍電影」的電影，世界各國都拍攝不少，估計總數逾百部以上。篇幅所限，僅挑出幾部特色之作來談一談。

　　日本導演園子溫在2013年編導的《地獄開麥拉》（*Why Don't You Play In Hell?*），用一種狂想曲風格的黑色喜劇，透過一樁看來非常荒謬可笑的黑幫仇殺事件，將電影人渴望藉拍片「化不可能為可能」的潛在心態反映得淋漓盡致。

　　片中主角是一位電影導演（長谷川博己飾），他在十年前已是無可救藥的影癡，整天帶著一組人在街頭拍實驗電影過戲癮，甚至把身受重傷正在落跑的黑道池上組組長（堤真一飾）也當作演員拍進了鏡頭。他又提拔了一個騷擾他們拍戲的小流氓，讓他

穿上李小龍的招牌黃色緊身衣，揚言要把他培養為未來的動作片巨星。十年過去，這組人還一直停留在發電影夢的階段，直至黑道千金武藤蜜子（二階堂富美飾）的出現。

原來蜜子在十年前主演過一支大受歡迎的廣告片，其父母滿心期待愛女成為走紅的童星，不料池上組正對黑幫大佬武藤（國村隼飾）發動暗殺行動，武藤的妻子揮刀把入屋行刺的殺手宰了，因而入獄服刑，而蜜子也因黑道千金的身分而明星夢醉。

十年後，武藤盛大迎接妻子刑滿出獄。為了感念愛妻為自己入獄，他決定滿足太太希望女兒成為大明星的期望，決定自己掏錢出來拍電影，把蜜子捧為女主角，並且自購拍片器材，讓自己的一批手下變身成為燈光師、錄音師等技術人員，但在萬事俱備之後，才發現尚欠一名統籌全局的導演！在此關鍵時刻，帶領手下在郊區隱伏了十年的池上決定對武藤進行大報復。發了十年導演夢的男主角掌握住這個天上掉下來的好機會，憑其三寸不爛之舌，竟說服了兩個黑道幫派的成員配合他拍片，把腥風血雨的大火拼現場變成了電影鏡頭前的真人秀舞台。

本片風格自由奔放，劇情具不拘一格的前衛實驗色彩，也有日本主流黑幫片暴力演出誇張造作，動輒出現血流成河的重口味視覺衝擊，諸多不協調的元素硬湊在一起之後，反而呈現出一種刻意顯得荒謬和低品味的搞笑效果，諷刺意味強烈。

影癡導演和一直在他身邊的那對鴛鴦攝影師，多年來一直活在自我感覺良好的幻想世界，連「山寨李小龍」也決定脫下那

一身動作巨星戲服，回歸現實生活去當跑堂賺錢的時候，三個死硬派影癡仍堅信他們總會遇到真正的拍電影機會。這種「相信夢想」的精神得到了最後勝利，「山寨李小龍」也重披戰袍歸隊演出，連那些拿著武士刀以死相拼的黑道流氓都受感召變身「為藝術犧牲」的演員，甚至願意聽導演的命令NG重來再砍殺一遍。在這裡，「拍電影」成了至高無上的宗教，其他一切都得為它讓路和犧牲。電影人「唯我獨尊」的自大心理，在本片表露無遺！

　　無獨有偶，在2019年推出公映的台灣黑色喜劇《江湖無難事》（*The Gangs, the Oscars, and the Walking Dead*），也是描述黑道大哥投資拍片，一對發電影夢多年的好友搭檔：製片豪汶（邱澤飾）和導演文西（外號「穩死」，黃迪揚飾）趁機抓住這個難得的翻身機會。龍哥（龍劭華飾）指定要讓他寵愛的香奈鵝（姚以緹飾）演女主角，並且還要到日本出外景。兩人一口答應，旋即開趴慶祝，不料香奈鵝卻自高空掉到泳池摔死了！豪汶和文西決定豁出去，就算用屍體和人妖替身小青（姚以緹兼飾）上陣，也要把這部電影拍完，後來更讓龍哥也當上了這部殭屍片的男主角！

　　編導高炳權構想了一個天馬行空的搞笑故事，將「拍電影是一個弄假成真的行業」的特性發揮得淋漓盡致，但能否取信觀眾又是另一回事了，本片在這方面只是差強人意。跟日本片《地獄開麥拉》相同的是，本片對於無可救藥的影癡會不擇手段爭取拍片機會，並且一定要堅定不移完成其「曠世巨作」的做夢者心態

有十分突出的表現。在藝術風格的處理上，導演刻意塑造出濃厚的「台味」，從主角造型到唸對白的神態，再到整個劇組的行事風格都相當草根，還不時穿插一些台灣影劇圈的內行笑話來討好本地的電影觀眾，商業意圖明顯。

其實比《江湖無難事》早兩年拍攝的日本片《一屍到底》（*One Cut of the Dead*，日語原名《攝影機不要停！》），在整體上更能夠將拍電影的不可思議、以及在現場的電影劇組靈活應變「死都要完成任務」的獻身精神表現得入木三分，令人笑破肚皮之餘同時感動不已。

這是在日本電影專門學校就讀的上田慎一郎為「ENBU Seminar」製作的第七部作品，也是他導演的第一部電影長片，據說只花了300萬日圓（相當於100萬新台幣），但最終的票房突破了30億日圓，全台上映的總票房也高達新台幣5,336萬元。而且榮獲日本報知電影獎、日刊體育電影大獎、藍絲帶獎等多個最佳電影獎，絕對是叫好叫座。

為什麼這部超低成本製作會如此吸引人？

首先，它有一個絕妙的故事前提（logline）：「拍攝殭屍電影時，劇組遇上了真正的殭屍，但導演仍堅持攝影機不能停！」短短的一句話，為觀眾營造出一個提心吊膽的戲劇處境：那劇組的人還有命嗎？

其次，編導採取了一個創新的三幕劇結構來講故事。電影一開頭，導演就用長達37分鐘的一鏡到底長拍鏡頭來呈現拍片現場

的工作實況，真正的殭屍在拍片中途出現了，但劇組人員仍堅守崗位，讓攝影機拍到的畫面不中斷，直至戲中的故事結束。這當中自然留下了很多令電影觀眾困惑的疑點，於是在本片劇本的第二幕，編導將時間軸倒回事件的源頭，交代出一個新的電視頻道要製作開台的直播戲劇節目，戲中的導演承接下此任務，開始跟幕前幕後工作人員籌備和排練，而導演的太太和女兒又如何捲入其中扮演了關鍵角色的原委。觀眾看到這裡才明白為什麼「攝影機不能停！」到了本片劇本的第三幕，編導用類似「幕後實錄側拍」的手法，交代出劇組人員如何見招拆招，在攝影機拍不到的地方靈活應變化解危機的真相，藉此也解答了第一幕中令觀眾困惑的諸多疑問。整部影片環環相扣一氣呵成，效果令人讚歎。

拍電影是一個迷人的行業

　　拍電影是一個迷人的行業，它具有一種難以形容的神祕魅力，能夠把各式人等吸引進去，或是圈外人追逐明星光環而樂此不疲，或是圈內人為它賣命工作而今生無悔。本文介紹幾部好萊塢講拍電影題材的代表作，多少能說明這種特殊魅力的來源所在。

　　好萊塢大片廠的黃金時代是20世紀的30到50年代，當時坐落在洛杉磯的幾個主流大製片廠，各自擁有身價不等的大小明星和導演合約，每天讓他們在幅員廣闊的影城之中，按片廠規劃的時間表在攝影棚或外景場地生產著各種類型不同的影片，以滿足口味各異的觀眾的娛樂需求。負責處理整個片廠日常事務的主管，其權力之大、事情之多，非常人所能理解。柯恩兄弟（Joel and Ethan Coen）特別為這種好萊塢的「問題化解人」（fixer）編導了《凱薩萬歲！》（*Hail, Caesar!*，2016）一片，具體而微刻劃了大片廠主管艾迪・曼尼斯（Eddie Mannix）面對問題不斷的一天如何見招拆招的工作實況。

　　當時正是50年代晚期，好萊塢左傾風盛行，有所謂「編劇黑名單」事件發生。喬許・布洛林（Josh Brolin）飾演的首都電

影公司主管曼尼斯，正全力監督在拍攝中的古羅馬大片《凱薩萬歲！》〔Hail, Caesar! A Tale of the Christ，影射當年的名片《賓漢》（Ben-Hur）〕，不料片中男主角突然從攝影棚神祕失蹤。而一對性格相反的雙胞胎女記者正打算採訪這位明星關於他是同性戀的傳聞。不久，片廠接到綁匪打來的勒索電話，曼尼斯泰山崩於前而色不變，從容化解危機。卻原來綁架巨星的是一群親蘇聯的知識分子，為首的竟然是正在他公司拍歌舞片的奶油小生，之後他抱著心愛的小狗登上蘇聯潛水艇投共去了。

除了這條劇情主線之外，本片還有三條精彩副線：未婚的水中芭蕾歌舞王后肚子變大，主管得為她安排一個便宜丈夫以避免鬧出醜聞破壞公司形象；本來只會拍西部片的小生硬是被調派去演文藝片，龜毛的導演老是挑剔他不會講對白；而曼尼斯本人因為太能幹而被人重金挖角去當航空公司的大主管，令他內心十分矛盾，24小時之內兩度去向神父告解。從曼尼斯最後所作的決定，就可以明白「拍電影」有多麼迷人。整部影片時代感鮮明，充滿了幽默諷刺的機鋒，是全明星陣容的高級喜劇，喬治‧克隆尼（George Clooney）、史嘉蕾‧喬韓森（Scarlett Johansson）、蒂妲‧絲雲頓（Tilda Swinton）、雷夫‧范恩斯（Ralph Fiennes）等都有精彩的演出，還有不少巨星客串捧場。

3年後由昆汀‧塔倫提諾（Quentin Tarantino）編導的《從前，有個好萊塢》（Once Upon a Time in Hollywood），故事背景設定在1969年的洛杉磯，此時好萊塢的大片廠制度已趨向

沒落，本片劇情亦以即將過氣的動作明星李奧納多・狄卡皮歐（Leonardo DiCaprio）和他的替身演員好友布萊德・彼特（Brad Pitt）的個人關係為主，但還是有不少對當時的影視圈的描述。本片也走懷舊喜劇風格，跟《凱薩萬歲！》有點接近，但是藝術水準稍遜一籌。昆汀對李小龍形象的戲謔演繹遭受爭議，這一段本來只是影片的一個搞笑插曲，卻因李小龍的女兒李香凝以此向中國國家電影局提出上訴，要求進行修改，導致中國博納公司有份投資的《從前，有個好萊塢》在2019年無法在中國上映，2020年又逢疫情，最終只好在影音平台愛奇藝草草播映了事，可見拍電影也是一個風險甚高的行業。

　　儘管如此，有人就是不信邪。《矮子當道》（*Get Shorty*，1995）是從圈外人和超級影迷的角度來看電影業的迷人。導演巴瑞・索尼菲爾德（Barry Sonnenfeld）在這部現代喜劇中，透過收高利貸的打手向一名好萊塢獨立製片人收帳的過程，把一名有想像力也有執行力的黑道混混如何運用自己對電影的熱情，成功洗白變成一個人財兩得的製片人的故事，非常有趣而且「勵志」。本片道出現在「拍電影」最重要的三件事：找好劇本、找大明星、找資金。而通常有了前兩項，第三項也就迎刃而解。約翰・屈伏塔（John Travolta）把這名幸運變身的男主角演得神采飛揚，他指導「矮子」影帝丹尼・德維托（Danny DeVito）用儡人眼神盯著對方那一段戲非常精彩搞笑。由於本片叫好叫座，十年後還拍了續集《黑道比酷》（*Be Cool*，2005）和《矮子當道》電視劇。

《誰殺了唐吉訶德》與著名的「開發地獄項目」

　　拍電影是一個「高風險」的行業。從決定開拍哪一個故事，到拍攝完成，再到推出上片，順利的話整個流程可以在一兩年之內完成，拖到三四年才跑完全程也很正常，但要是拖了十幾年影片還沒拍完，或者是拍完了又不能上映，一件事老是吊在哪裡不上不下，那就有如置身地獄之中，叫天不應叫地不聞。

　　電影行業中的「開發地獄」（development hell），是指電影企劃或項目長期被擱置的狀態。該影片沒有被宣布說停拍或是放棄，但就是在開發程過中一直拖拖拉拉，保持了特別長的時間。影片的概念原創者或版權擁有者，往往在興高采烈宣布開拍某部影片之後，卻因為劇本內容的改動、原著版權的到期、製作資金未能到位或投資者撤資、主角因病退出或中途被迫換角、甚至好不容易花大錢蓋好的拍片場景和拍攝設備被洪水或颱風摧毀等等原因，電影被迫暫停重整，甚至推倒重來。到了這個時候，這些「開發地獄項目」的開發者（一般是影片的製片人或是導演）大都會感到身心俱疲，很難堅持下去，甚至乾脆認栽退場，把以前投入的時間精力就當交了學費。不過也有一些開發者對他的項目

情有獨鍾，打死不退，終於能把影片拍攝完成，直至推出跟世人見面。不過，堅持到最後的結果是否一定會喜劇收場呢？且用以下兩個例子加以說明。

曾創下史上最高賣座紀錄的《E.T.外星人》（*E.T. the Extra-Terrestrial*），源自史蒂芬・史匹柏於1960年父母離婚後產生的想像，希望自己有一位外星人的陪伴來填補生活中的空白感。1978年時，他宣布自己打算拍攝一部名為《成長》（*Grow Up*）的電影，並且用28天拍完。但由於戰爭喜劇《1941》（*1941*）的攝製出現延誤，這一專案暫予擱置。之後他開始和別人一起開發一部名為《夜空》的科幻恐怖片，講述一夥邪惡的外星來到地球威脅一戶人家的故事，後來此項目宣告取消。在拍攝《法櫃奇兵》（*Raiders of the Lost Ark*）外景期間，史匹柏創作童年時代自傳電影的回憶再度浮現。他將已宣告取消的《夜空》的主要內容告訴了劇作家梅麗莎・馬西森（Melissa Mathison），在其基礎上發展出了另一段劇情，描述《夜空》中唯一一位友好的外星人巴迪和一個患有自閉症的孩子成為了朋友。最後一幕是巴迪被拋棄在地球上，正是這一幕激發出了《E.T.外星人》的創作理念。馬西森花了8個星期寫出了第一稿，片名訂為《E.T.與我》，後來又寫了兩版劇本。史匹柏跟曾是《夜空》製作商的哥倫比亞電影公司會面商談這個項目，但他們不感興趣，還嘲笑這是一部「懦弱的迪士尼電影」。史匹柏轉投環球影業，獲得通過，於1981年9月開始拍攝，當時使用的專案代號為《一個男孩的生

活》（*A Boy's Life*）。《E.T.外星人》影片於1982年6月11日公映，票房收入超越《星際大戰》（*Star Wars*），成為當時的電影票房總冠軍，這個紀錄接下來保持了十年之久，於1993年才由史匹柏導演的另一部電影《侏羅紀公園》（*Jurassic Park*）打破。

不過，「開發地獄項目」像《E.T.外星人》如此美滿收場的並不多，更多的是像《誰殺了唐吉訶德》（*The Man Who Killed Don Quixote*）賠了夫人又折兵。不久前在台灣上映的《誰殺了唐吉訶德》，故事靈感來自塞萬提斯（Miguel de Cervantes Saavedra）的經典小說《唐吉訶德》（*Don Quijote de la Mancha*），是一部由英國、西班牙、法國和葡萄牙合拍的奇幻冒險喜劇片。英國導演泰瑞・吉連（Terry Gilliam）在1998年開始本片的前期製作時，正因他執導的奇幻喜劇《巴西》（*Brazil*，1985）而聲勢如日中天，故本片雖沒有美國資金，好萊塢大明星強尼・戴普（Johnny Depp）仍答應飾演片中的廣告導演。不料劇組於2000年正式開始在納瓦拉拍攝時，其設備被洪水摧毀，飾演唐吉訶德的尚・羅契夫（Jean Rochefort）因病退出，再加上製作上的保險和其他財務困難，導致製作工作遭到取消。2002年曾有紀錄片《救命吶！唐吉訶德》（*Lost in La Mancha*）描述了吉連拍攝《誰》片的失敗慘況。但吉連於2005年後仍多次嘗試重啟此電影，並在第69屆坎城影展上宣布本片將於2016年10月重新開拍，由麥可・帕林（Michael Palin）與亞當・崔佛（Adam Douglas Driver）主演。但當監製無法獲得資金

後，製作再次停頓，直至2017年3月才真的展開17年來的首次開拍，並於2018年5月19日在第71屆坎城影展上作為閉幕片，又在當天於法國戲院上映。

經歷多番折騰才得以完成的《誰殺了唐吉訶德》，早已失去了影迷對它的期望。本片在製作上因資金短缺而形成的因陋就簡，加上劇情東拉西扯，整個節奏都有點失控，娛樂和藝術兩頭落空，因此市場反應也相當淒慘。早知如此，一早讓它胎死腹中豈不更好？

三部曲電影

舊片重映潮與三部曲電影

　　在新冠肺炎疫情影響下，全球大多數的電影院被迫關門，台灣的戲院是極少數從頭到尾沒有被政府下令停業的例外。不過，沒有停業不代表就有生意上門，新拍的大片全部改檔延期，新片的上映數量也大幅縮減，其中更大多只是缺乏市場吸引力的中小型電影或是獨立製片。為了填補市場上的缺口，市面上充斥著重映的舊片，如此一來，戲院的上座率當然不高，整場的觀眾小貓兩三隻已成常態，甚至出現一個人包場的情況也不在少數。

　　舊片重映潮雖然是在非常時期的一種臨時應變手段，但本質上也是要「在商言商」，片商希望不會虧本太多，假如舊片選得好，甚至還可以比發行新片更能賺錢，這個就得先瞭解疫情下的觀眾跟承平時期的主流觀眾分別在哪裡？

　　在台灣，進戲院欣賞主流商業片是一般觀眾樂於選擇的娛樂方式，圖的主要是一個「熱鬧」，但是在防疫期間，進戲院會增加群聚感染的風險，那就可免則免了。在此情況下，仍然願意「冒險」，堅持走進戲院看片的觀眾，多半是真正的影迷和文青，他們的觀影口味偏向藝術片和影史經典，而非追求娛樂的好萊塢大片。因此，在IMDb網站上居影史評分冠軍的《刺激

1995》（*The Shawshank Redemption*），要比同期上映的賣座大片《第六感生死戀》（*Ghost*）票房好得多。《新天堂樂園》導演朱賽貝‧托納多雷（Giuseppe Tornatore）在1998年執導的義大利片《海上鋼琴師》（*La Leggenda del Pianista sull'Oceano*），當年在台灣戲院上片的成績頗為慘澹，如今舊片重映時因產生「文青朝聖」現象，竟使它成為重映潮唯一比首次在台上片還要賣座的電影，堪稱影市逆境下的奇蹟。

另一類比較具有競爭優勢的舊片，就是那些在電視上或串流平台的小螢幕上無法盡情感受影片在聲光畫面上的優越表現的大格局電影，像是榮獲九項奧斯卡金像獎的經典傳記片《末代皇帝》（*The Last Emperor*，1987），觀眾也願意走進戲院去好好感受一下「大電影」的藝術魅力。

還有一種也能引起觀眾興趣的舊片，就是高知名度的「三部曲電影」，這些影片在首映時都是一部一部分開上映，有時候每一部隔開一兩年乃至好幾年，觀眾在接續欣賞時已對前面一部的內容有點印象模糊，難以產生一氣呵成的完整感。舊片重映時能將「三部曲電影」作為一個整體的作品供觀眾一口氣欣賞，可謂功德一件。波蘭導演奇士勞斯基（Krzysztof Kieślowski）的藝術經典「藍白紅三部曲」〔*Three Colours*，包含《藍色情挑》（*Blue*）、《白色情迷》（*White*）、《紅色情深》（*Red*）〕在台灣重映已不止一次，始終維持著不錯的票房，其來有自。

在5月底，克里斯多夫‧諾蘭導演的經典「黑暗騎士三部

曲」：《蝙蝠俠：開戰時刻》（*Batman Begins*）、《黑暗騎士》
（*The Dark Knight*），和《黑暗騎士：黎明昇起》首次作為一個
整體重返全台大銀幕，果然讓觀眾雀躍捧場。此三部曲的每個影
片都進入了首週票房前十大，分居三、六、九名，較同檔新片毫
不遜色。

從《教父3》談到《教父三部曲》

　　近日有一條令人興奮的電影消息傳出：2020年正逢《教父第三集》（*The Godfather: Part III*）上映30周年，出品《教父》三部曲的派拉蒙影業宣布，導演法蘭西斯·柯波拉將為其著手全面大修復，除了畫質、聲音方面外，更將在內容上重新剪輯，創造了一個全新的開頭與結尾，重新排列了一些場景、鏡頭與下音樂的點。柯波拉說：「有了這些改變以及經修復過的畫面與聲音，對我而言，這是《教父》系列電影更加合適的結局。為了反映小說原作者兼聯合編劇馬里歐·普佐（Mario Puzo）最初的展望，也將賦予此片全新的片名：《*Mario Puzo's The Godfather, Coda: The Death of Michael Corleone*》。」這部從裡到外全面大修復的《教父3》，將於2020年12月安排在美國的院線上映，屆時也會有家庭影音等數位版本一同問世。

　　筆者正好也在近日按順序分三天重溫了《教父三部曲》，對《教父3》的印象改觀很多。當年看了本片的首輪上映之後，曾認為在16年後才重啟的《教父3》根本是狗尾續貂，不但在藝術上跟《教父》和《教父續集》（*The Godfather Part II*）的經典地位很不匹配，我更很小人地認為本片就是柯波拉因為弄自己

的「美國西洋鏡」（American Zoetrope）公司幾乎破產，而不得不吃老本硬著皮開拍的搶錢之作。然而，這次順序重看了三部曲，發現每一部影片各有它的情節重點和藝術特色，而三片結合之後又形成了一個完整的故事——以麥可・柯里昂（Michael Corleone）為核心和主幹的柯里昂黑幫家族故事。

第一集《教父》由柯里昂第一代的維多（Don Vito Corleone）奠定該家族在黑手黨的至尊地位，他的霸業受到其他家族的挑戰，本應繼承家業的長子桑尼（Sonny Corleone）被殺，次子弗雷多（Fredo）懦弱無能，一直抗拒不想走黑幫路的幼子麥可反倒成了自己痛恨的新一代教父，真是命運弄人。

第二集《教父續集》全片格局更宏大，編導的技藝也更超群。本片劇情採雙線鋪陳，一方面交代由麥可主導的黑手黨透過吸收美國政客擴張他們的商業版圖；另一方面分段回溯年輕時的維多如何從家鄉西西里被迫流亡赴美，又如何勇闖黑幫路，兩條情節線以精準的剪接點和配樂連接，在當年是驚為天人的手法。

到了《教父3》，在格局上仍沿著前兩集的大型家族聚會開場，一脈相承的儀式感強烈，並借此帶入柯里昂第三代的子女，準備接班的號角吹起。此時，正步入老年的麥可急於在自己仍掌握權力時全力漂白，企圖藉羅馬教廷支持的老牌商業集團股東身分，把整個柯里昂家族從此變身成為上流社會的名門巨賈，那種「從良」的迫切心理是相當有戲劇說服力的。而作為貫串整個故事的真正主角，艾爾・帕西諾（Al Pacino）在《教父3》也展現

了自前兩集一以貫之的精彩演出，把麥可‧柯里昂這一位在影史上被塑造得最完整、最有深度的黑幫頭目角色，在晚年的風中殘燭階段的落寞淒清詮釋得十分動人。若將麥可在《教父3》結局時孤獨的死亡場面，和他父親維多在《教父》中有孫子的歡笑聲陪伴的去世鏡頭相對照，自可感受到柯波拉對兩代教父個人成敗的褒貶態度。

「三部曲電影」是如何產生的？

　　英國鏡報最近刊出了一篇內幕報導，指出擁有DC漫畫的華納公司，正準備將2019年叫好叫座的《小丑》（*Joker*）發展為「三部曲電影」，計劃在2022年和2024年推出兩部續集。據說後兩集的電影劇本已經寫好，華納開出5,000萬美元的超高片酬邀請瓦昆‧菲尼克斯（Joaquin Phoenix）在兩部續集當中繼續扮演小丑，同時也打算請原導演陶德‧菲利普斯（Todd Phillips）和監製布萊德利‧庫柏（Bradley Cooper）回鍋執掌大旗。如談判進行順利，影史上又將出現一套未演先轟動的「三部曲電影」。

　　其實「小丑」這個角色，原先只是依附在《蝙蝠俠》系列中的一個大反派，只因希斯‧萊傑（Heath Ledger）在諾蘭執導的《蝙蝠俠前傳》三部曲之《黑暗騎士》把「小丑」一角詮釋得太精彩，簡直搶去了男主角蝙蝠俠的風頭，這才引起了世人的重視。華納兄弟和DC影業決定於目前的DC擴展宇宙（DCEU）系列大片之外，另行以小丑為中心獨立發展一部反派漫畫英雄的低預算電影。他們對這個「試試看」的想法原先並沒有必勝的把握，沒想到結果超出預期甚多。《小丑》最先於2019年8月的威尼斯影展贏得最高榮譽金獅獎，10月初在美國及全球順勢推出上

映，賣座勢如破竹，全球的票房超過10億7,400萬美元，成為史上第一部破10億美元的R級電影，瓦昆・菲尼克斯更榮獲了今年幾乎所有的的最佳男主角電影獎項。

根據好萊塢商業運作的不成文法則：凡是賣座超出預期的黑馬作品一定拍攝續集，具有IP延展性的更會發展成為三部曲，把第一集原有的故事和人物吃盡吃透。因此，「小丑三部曲」的誕生無疑是順理成章的事。事實上，很多套觀眾耳熟能詳的「三部曲電影」，都是在類似的情況下產生的。例如柯波拉在1973年只是剛冒頭的新銳編導，因為身為義大利移民後代的關係取得了拍攝黑手黨小說《教父》的機會，派拉蒙公司原先也只是讓他試試看，沒想到獲得極大成功，柯波拉竟然可以把邊緣性的黑幫題材拍成電影史詩。如此一來，當然隨即打鐵趁熱開拍《教父續集》，結果兩部影片都贏得了奧斯卡最佳影片獎，後者更成為首部獲獎的續集電影。對電影藝術具有雄心壯志的柯波拉當時沒有為錢去續拍第三集，而是到了16年後才不得不為錢而開拍《教父3》，完成了堪稱經典的《教父三部曲》。

當然也有一些格局宏大、情節豐富的故事，用一部影片的篇幅說不完整，所以一開始就規劃為三部曲的電影來製作，例如彼得・傑克森（Peter Jackson）執導的《魔戒》（*The Lord of the Rings*）三部曲和《哈比人》（*The Hobbit*）三部曲；羅勃・辛密克斯（Robert Lee Zemeckis）執導的《回到未來》（*Back to the Future*）三部；華卓斯基兄弟／姊妹（The Wachowskis）執

導的《駭客任務》（*The Matrix*）三部曲等。更經典的例子是喬治·盧卡斯（George Lucas）科幻巨作《星際大戰》系列，他花了40多年功夫，將「天行者傳奇」的故事從「三部曲」拓展為「九部曲」，分三階段拍攝「正傳三部曲」（1977-1983年）、「前傳三部曲」（1999-2005年）、「後傳三部曲」（2015-2019年），構架出一個價值連城的「星戰宇宙」，源源不絕地延伸出各種相關電影。漫威電影在迪士尼的品牌下也將這種「三部曲電影思路」發揮得淋漓盡致，《鋼鐵人》（*Iron Man*）、《雷神》（*Thor*）、《美國隊長》（*Captain America*）和《復仇者聯盟》（*The Avengers*）都有三部曲電影。二十世紀福斯擁有版權的漫威漫畫《X戰警》（*X-Men*）更是輸人不輸陣，硬是發展出《X戰警》三部曲、《X戰警》新三部曲、和《金鋼狼》（*The Wolverine*）三部曲等九部電影。最近公映的《變種人》，原本應為「X戰警系列」的第十三部電影，即第四個三部曲的第一部作品，但迪士尼併購福斯後，將本片徹底與「X戰警系列」脫離關係。

　　港片方面也有不少為人熟知的「三部曲電影」，最著名的莫過於劉偉強、麥兆輝於21世紀初聯合導演的「無間道三部曲：《無間道》、《無間道2》、《無間道3：終極無間》」，他們還重新剪輯推出過《無間道三部曲順序版》。而在此之前的20年，徐克與吳宇森已聯手打造了「英雄本色三部曲：《英雄本色》、《英雄本色2》、《英雄本色3：夕陽之歌》」；徐克又與程小東

聯手打造了「倩女幽魂三部曲：《倩女幽魂》、《倩女幽魂2：
人間道》、《倩女幽魂3：道道道》」；林嶺東獨自導演了「風
雲三部曲：《龍虎風雲》、《監獄風雲》、《學校風雲》」；連
拍戲速度超慢的王家衛也用十多年炮製了「蘇麗珍三部曲：《阿
飛正傳》、《花樣年華》、《2046》」，其餘諸多商業化的港片
三部曲就不一一細述了。

　　還有一種「三部曲電影」，在影片內容上原是各自獨立的
故事，因為主題和風格相同，或是由同一位導演執導，往往也會
被歸類為「××三部曲」，例如奇士勞斯基導演的「藍白紅三部
曲」；朴贊郁導演的「復仇三部曲」（《復仇》、《原罪犯》、
《親切的金子》）；李安導演的「家庭三部曲」（《推手》、
《囍宴》、《飲食男女》）；王童導演的「台灣三部曲」（《稻
草人》、《香蕉天堂》、《無言的山丘》）等。

陰謀論電影

李登輝和政治醜聞電影

　　最近，政治新聞再次搶佔了台灣人的眼球，前總統李登輝的過世和現任朝野立委涉嫌收賄遭起訴羈押的事件相繼發生，一下子把人們原應對疫情再起的關注轉了過來。此時，我不妨也湊個熱鬧，把和李登輝相關的兩部政治醜聞電影整理出來說一說，以助大家談興。

　　李登輝有「民主先生」之譽，儘管有些人對此並不同意，但是李登輝對於那些以他為戲劇對象的影視作品所採取的寬容態度和不加干涉，的確反映出他本人具備民主素養。

　　2019年5月，台灣公開上映了一部「奇片」，指名道姓說「三一九槍擊案」的幕後藏鏡人和設局者就是李登輝，編導的指控雖然是如此直接俐落，但是在社會上並沒有引起什麼特殊反應，也不見老李和其他在片中被指名道姓的真實政治人物站出來提告誹謗，真不知是反映了台灣社會的民主發展成熟？還是電影在台灣的社會影響力太薄弱？總之，這部名為《幻術》（*The Shooting of 319*）的本土製作，就這樣默默地上片，默默地下片，製作者本以為丟出了一個震撼彈，結果卻是個啞巴彈，相當可惜。

關於發生在16年前的「三一九槍擊案」，堪稱台灣政治史上的最大謎團，真相至今未解，官方以「黃衣禿頭男就是槍擊案的唯一真兇」的說法結案並沒有讓多少人信服。2008年，藍綠政權再次交替之後，香港導演劉國昌在台拍攝了《彈·道》一片，是首部企圖以影射方式對這個敏感事件提出幕後真相的電影。影片描述任達華、張孝全、胡婷婷等幾位刑警追查槍擊案真兇，前半部還拍得煞有介事，令人有所期待，可惜後半部卻完全走了調，顧左右而言他，最後草草收場，據推測也許是製作方受到壓力之故。

在馬政府當政的八年期間，藍營並未仗著執政優勢對「三一九槍擊案」的翻案事宜有任何著墨，這段歷史似乎已經船過水無痕，誰都不願提起。沒想到在綠營再次執政之後，卻有民間人士振臂而起，自行對此事件的前因後果提出了一個充滿想像力、並且虛實難分的推理詮釋，主要的政壇角色在本片完全採用真名實姓，且在片中穿插了一些真實的新聞報導以作對照，歡迎觀眾直接對號入座，這種勇氣十足的大膽做法在國片中前所未見。

在蘇敬軾（編劇和出品人）和導演符昌鋒的詮釋下，直指前總統李登輝（石峰飾）就是幕後藏鏡人，他就像魔術師表演幻術，只讓世人看到炫目的「兩顆子彈」事實，卻猜不透幕後真相。影片前半部從日治時代曾經替日軍作戰並且熱愛劍道的「岩里政男」開始講起，重點地以歷史演義方式刻劃這一位自認

「二十歲之前是日本人」的李登輝，如何深懷「親日仇中」的思想進入了由外省權貴主導的台灣政壇，從原來不受重視，但在中情局出身的美國駐台代表李潔明先是對他「獨具慧眼」，後得到時任國民黨副祕書長的宋楚瑜（竇智孔飾）對他鼎力相助，一路過關斬將，登上了總統和國民黨主席的權力最高峰，有如近四十年台灣政治史的戲劇化濃縮版。導演拿青年李登輝練劍道的場面切入他連續鬥倒總統路上三大黨政軍政敵的蒙太奇處理，充分發揮了日本武士「穩狠準」的特色，手法深具巧思。影片後半部才轉入正題，指李登輝為助競選連任的陳水扁（陳家逵飾）挽回劣勢，他心生一計，從日本推理作家伴野朗小說《暗殺陳水扁：大衛王的密使》中獲得靈感，在親信的執行下完成了驚天大刺殺。編導對這段「幻術」的推演過程雖然尚不夠嚴密，但已說得頭頭是道，足以成一家之言，只是信不信由你！無論如何，國片史上已留下了一個不能無視的印記。

美國爆料電影何其多

　　美國是政治大國，也是爆料大國。針對歷史上最重要的這一次美國總統大選，各種各樣的爆料自然層出不窮。正上演的大戲，就有上一屆民主黨總統候選人希拉蕊（Hillary Clinton）的「電郵門」，牽扯出三萬多封電郵，內情十分複雜；另一邊有前CIA特工站出來爆料，原來賓拉登（Osama bin Laden）的本尊並沒有死，在巴基斯坦被擊斃的是替身，負責執行獵殺任務的海豹六隊隊員在不久之後離奇被殺。此事又牽涉到兩部好萊塢電影：描述獵殺賓拉登行動的《00:30凌晨密令》（*Zero Dark Thirty*），和描述美國駐利比亞領事館遭激進伊斯蘭恐怖分子襲擊的電影《13小時：班加西的祕密士兵》（*13 Hours: The Secret Soldiers Of Benghazi*），有興趣深入了解者可互相印證。

　　以現在進行式每日一爆的「十月驚奇」連續劇，則是《紐約郵報》（*New York Post*）根據電腦維修店老闆提供的硬碟資料大爆本屆民主黨總統候選人喬‧拜登和他兒子亨特（Hunter Biden）在烏克蘭和中國的政商勾結中飽私囊大醜聞，此事會否直接影響拜登的選情？是投票日之前這兩週最大的懸念。日本媒體也不甘寂寞，爆料美國總統川普為了對付中國，可能在大選前

夕閃電訪台，並且承認台灣。真的假的？！

回頭看看，政治觸覺敏銳的好萊塢電影界，一向對大眾感興趣的爆料興趣十足，也的確拍過很多眾所矚目的爆料電影，本文就來做一個粗略回顧給大家助興。

核彈級的爆料電影，首先要數描述「水門事件」內幕的《大陰謀》。《華盛頓郵報》的兩位記者伍德沃德（Bob Woodward）及伯恩斯坦（Carl Bernstein）透過「深喉嚨」的祕密協助，揭發了非法監聽競選對手陣營的「水門事件」，直接導致尼克森總統辭職下台的經過。由艾倫・帕庫拉（Alan J. Pakula）執導，達斯汀・霍夫曼（Dustin Hoffman）及勞勃・瑞福主演的這部政治驚悚片，為日後同類型的政治爆料電影立下了典範。

40年後，由史蒂芬・史匹柏執導，梅莉・史翠普與湯姆・漢克斯主演的《郵報：密戰》，再次表彰《華盛頓郵報》發行人凱瑟琳・葛蘭姆，其實在更早之前的越戰時期已堅守立場，獨家刊登國防部流出的機密「五角大廈文件」一案，開啟了美國媒體不畏政壓力勇於爆料的先河。而在《大陰謀》中以神祕人身分出現的「深喉嚨」，多年後終被揭露出真正身分，原來是當時的FBI前副局長馬克・費爾特（Mark Felt），他本人的故事在2017年拍成了傳記電影《推倒白宮的男人》（*Mark Felt: The Man Who Brought Down the White House*），找來連恩・尼遜（Liam Neeson）演出男主角。負責本片編導的彼德・藍德斯曼（Peter Landesman）表現平平，但片中爆出馬克・費爾特利用副

局長權力指揮手下暗中追查加入反政府地下氣象組織（Weather Underground Organization，WUO）的失蹤女兒的下落，頗動人地刻劃了這個孤高父親的柔軟一面。

在紙媒逐漸沒落的時代，爆料的平台開始轉向網路。由朱利安・保羅・阿桑奇（Julian Paul Assange）創立於2006年的「維基解密」（WikiLeaks）一度是全球最知名的政治揭密網站，專門公開來自匿名來源和網路洩露的機密文件，令多國政府深感頭痛，要將他逮捕。這個爆料網站的故事在2013年拍成了《危機解密》（*The Fifth Estate*）一片，但劇情重點是阿桑奇與他最得力的工作夥伴伯格（Daniel Berg）從一開始惺惺相惜到後來分道揚鑣的故事，班奈狄克・康柏拜區（Benedict Cumberbatch）飾演了滿頭白髮的阿桑奇。

繼阿桑奇之後最著名的爆料人是愛德華・史諾登（Edward Snowden）。史諾登是美國國家安全局外包的技術員，他在2013年6月於香港將美國政府「稜鏡計畫監聽專案」（PRISM）的祕密文件披露給英國《衛報》（*The Guardian*）和美國《華盛頓郵報》，隨即遭到美國以「叛國罪」通緝。他經過一番躲藏後離開香港前往莫斯科，至今仍以難民身分居住在俄羅斯。史諾登的爆料故事首先被拍成紀錄片《第四公民》（*Citizenfour*），在2015年第87屆奧斯卡金像獎以大熱門姿態捧走了最佳紀錄片。不久，本人也喜歡爆料的導演奧立佛・史東（Oliver Stone）決定開拍《第四公民》的劇情片版，由喬瑟夫・高登—李維（Joseph

Gordon-Levitt）飾演史諾登。可惜這部《神鬼駭客：史諾登》（Snowden）在2016年公映時並未受到太多重視，雖然只是相隔短短三年，但人們似乎覺得那已是過眼雲煙。

也就是在同一年，川普競選獲勝，從此進入了美國總統在推特「每天一爆」的新時代。

談「陰謀論電影」

　　美國總統大選的投票日已過去半個多月，但選舉結果仍混沌不明，各種真假難辨的消息和說法不斷從雙方的陣營拋出，把人弄得頭暈腦脹。其中，有兩個熱詞最近不斷出現在公眾視野，其一為「深層政府」（deep state），其二為「陰謀論」（conspiracy theory），兩者又互相指涉，有著千絲萬縷的關係，構築起一個考驗著人們認知能力的大千世界。

　　所謂「陰謀論」，按維基百科的說法：「通常是指對歷史或當代事件作出特別解釋的說法，通常暗指事件的公開解釋為故意欺騙，而背後有集團操縱事態發展及結果，以達至該集團損人利己的目的。」有很多影響重大的標誌性事件，政府官員或權威機構或主流媒體一般都會有公開的說詞，但頗多民眾不願意相信這些「官方說法」，認為說詞中有一些疑點沒有提出合理解釋，或根本提不出證據支持他們的一面之詞，顯然在刻意掩蓋真相欺騙大眾，因此往往會反過來相信那些聽起來更合理的非官方小道消息，不屑者就會嘲笑那是一群妄想狂的癡人說夢，或直接名之為「陰謀論」。

　　在美國的近代歷史中，特別盛行陰謀論的事件包括有：1963

年美國總統甘迺迪遇刺案；1969年阿波羅11號的登月計畫；2001年的911恐怖攻擊事件；延續多年的外星人、UFO、和51區傳說等等，當然還有今年肆虐全球但始終找不到來源的新冠肺炎病毒COVID-19。好萊塢一向對這些陰謀論事件興趣濃厚，拍攝了很多相關的電影，包括劇情片、紀錄片、和偽紀錄片，因此也被人嘲諷說好萊塢本身就是「陰謀論製造中心」。本文舉出其中的兩部代表影片作為例證，讀者可自行判斷這些「陰謀論電影」到底是在「說出真相」還是在「製造謠言」？

1963年11月22日，美國總統約翰・甘迺迪（John Fitzgerald Kennedy，JFK）的競選活動車隊途經德州達拉斯的迪利廣場時被刺殺身亡。負責調查工作的華倫委員會（Warren Commission）在經過了長達十個月的調查之後，發表了一份官方報告《華倫報告》（*Warren Report*），指出刺殺兇手是德州教科書倉庫大樓的雇員李・哈維・奧斯華（Lee Harvey Oswald），他是從該大樓的六樓窗口開了三槍，把甘迺迪和坐在他前方的德州州長約翰・康納利（John Connally）擊中的，奧斯華是唯一的行刺兇手。後來成立的官方調查委員會「眾議院遇刺案特別委員會」又花了三年時間，再次對總統遇刺案進行了詳細的調查取證，並得出結論認為在奧斯華之外很有可能還有另一名槍手。總之此案存在諸多疑點，自然引起各種陰謀論的猜測。

奧立佛・史東執導的電影《誰殺了甘迺迪》（*JFK*，1991），提出了一個十分顛覆性卻又鏗鏘有力的說法，透過凱文・科斯

納（Kevin Costner）飾演的紐奧良檢察官吉姆・蓋瑞森（Jim Garrison）的追查，和起訴湯米・李・瓊斯（Tommy Lee Jones）飾演的商人克萊・蕭爾（Clay Shaw）（均真有其人其事），推論出甘迺迪遇刺是由「中央情報局、聯邦調查局、黑手黨成員、軍事工業複合體、以及當時的副總統詹森（Lyndon Baines Johnson，LBJ）聯手策劃、執行，並掩蓋事實真相」。不管你是否相信史東的大膽推論，影片本身確是拍得十分精彩好看的，檢察官蓋瑞森在片末長達數分鐘一口氣的結案陳詞更是拍得激盪人心，是凱文・科斯納的最佳演出之一。這部電影的全美票房達2.05億美元，又獲得8項奧斯卡獎提名，包括了最佳影片獎，堪稱「陰謀論電影」中的精品。

　　另一部直接以《陰謀論》（*Conspiracy Theory*）為片名，1997年在台灣上映時譯為《絕命大反擊》的好萊塢大製作，則採取相當戲劇化的方式來探討美國的「深層政府」和「陰謀論」到底是真是假？

　　本片是以《鐵面特警隊》（*L.A. Confidential*，1997）獲得奧斯卡最佳改編劇本獎的布萊恩・海格蘭（Brian Thomas Helgeland）編劇，大導演李察・唐納（Richard Donner）執導，男女主角更是當時的天皇巨星梅爾・吉勃遜（Mel Gibson）和茱莉亞・羅勃絲（Julia Roberts），說明這絕不是一部隨便拍拍的電影，而真的是希望刺激到觀眾對相關議題作出反思。

　　故事主角傑瑞・弗萊徹（Jerry Fletcher）是紐約的計程車司

機，他沉迷於各式各樣的陰謀論之中，相信永遠有一隻幕後黑手在操控我們的日常生活各方面，在一些人眼中他的行為看來瘋瘋癲癲。他發行了一份只有5個訂戶的新聞信（newsletter），又常對乘客宣揚著天方夜譚般的新聞內幕。檢察官艾莉絲（Alice Sutton）是被傑瑞整天糾纏的一個對象，他會跟她說：「美國太空總署製造地震大災難藉以謀殺總統。」然而，這樣的一個「神經病」竟真的被CIA特工盯上，還逼問他還有誰知道這些「陰謀論」？原來一直持懷疑態度的艾莉絲，後來也相信了傑瑞的說法，遂跟他一起展開絕命大反擊。

在片中，傑瑞的真實身分始終是個迷。他是暗戀艾莉絲的妄想狂？還是經過特殊訓練的神祕組織殺手？編導採用層層堆疊的方式作提示和解謎，內容頗堪咀嚼。從傑瑞指揮總部內的所有東西都上了鎖（不但冰箱上鎖，連冰箱內的咖啡罐也上了號碼鎖）的荒謬景象看來，陰謀論者的生存空間顯然充滿了不信任感。也許有人認為本片故事純屬危言聳聽，但其中是否亦有微言大義？還是足以令人對日益龐大乃至難以駕馭的政府情報機構心存警惕。

人類移民火星：是預言還是謠言？
——趣談「火星電影」

　　2020年7月20日的開始十天之內，阿聯、中國大陸和美國，三個國家接連成功發射了火星探測器，一時之間「火星移民」之說又開始炒作。最會做火星大夢的馬斯克早在1月17日便在其推特上表示：「SpaceX 打算在2050年之前用火箭將100萬人送上火星，人可以到了火星再用工作償還旅費。」我還看到本地有一家電視台的新聞宣稱：「最快在2023年人類移民火星有望！」從現在開始算才3年耶，真的有這個可能嗎？那要不是「FAKE NEWS」，就應該是電影中的情節吧。

　　40多年前，好萊塢已經拍過一部關於登陸火星的騙局的電影《魔羯一號大行動》（*Capricorn One*，1977），由彼得・海姆斯（Peter Hyams）編導，伊利奧・高德（Elliott Gould）、詹姆斯・布洛林（James Brolin）、和山姆・華特斯頓（Sam Waterston）領銜主演，當時剛從美式足球員轉行為演員的O. J. 辛普森（O. J. Simpson）亦有演出一角。影片雖有科幻故事背景，實際上是走驚悚類型片路線，且有一點影射1969年阿波羅11號登月行動做假的陰謀論味道。

本片劇情大致描述美國太空總署NASA安排了三名太空人乘坐「魔羯星一號」前往火星探險，但因太空船品質不佳而未能起飛。負責火星探險任務的主任凱洛威博士，為了騙取國會通過龐大的預算，決定隱瞞真相，強迫三名太空人參加了一場在攝影棚內假裝飛行同時進行電視實況轉播的騙局〔阿波羅11號登月的電視實況轉播畫面就有人盛傳是在攝影棚拍攝的，現場指揮就是在1968年剛拍完史詩級科幻片《2001太空漫遊》（*2001: A Space Odyssey*）的天才導演史丹利・庫柏力克（Stanley Kubrick）〕。為了讓騙局不被揭穿，凱洛威博士還決定祕密殺害三名太空人，並宣布飛船降落時因事故機毀人亡。三名太空人最後衝出攝影棚，其中兩人被打死，只有領隊布魯貝克（Charles Brubaker）死裡逃生，跑到太空人追悼會上親自揭露事實真相。全片拍得相當緊湊刺激，當年在台上映賣座不錯。

　　除了這部「別有用心」的作品之外，以火星殖民為主題的正宗科幻片尚有不少，由美國國家地理頻道製作的劇情式紀錄片《火星時代》（*Mars*，2016），改編自2015年出版的著作《如何在火星上生活》（*How We'll Live on Mars*），講述在2033年首次展開載人前往火星的任務，任務成員經重重阻礙，終於在火星上存活並且建立起永續的人類文明。本片結合了虛構的戲劇元素和紀錄片的真實，以「現在」與「可能的未來」做對比，更藉由電腦特效建構出火星可能的樣貌，呈現出任務成員的生活，同時也記錄了太空探索的發展現況。

稍早一年面世的劇情片《絕地救援》（*The Martian*，2015）就更為大眾所熟悉，本片由雷利·史考特（Ridley Scott）執導，麥特·戴蒙（Matt Damon）主演，公映後好評如潮，咸認為可信度甚高，全球票房總計達6.19億美元。

劇情主要描述在2035年，NASA的戰神三號進行載人登陸火星任務，半途遇上巨大沙塵暴而被迫中斷任務，所有人登上火星接駁小艇離開，但在撤離時植物學家馬克·瓦特尼（Mark Watney）被吹飛的天線打中失去蹤影，並被認定已經死亡。後來瓦特尼發現自己被遺留在火星，還受了傷，立即衝回居住艙處理傷口，發現剩下的物資只能支持他一個人過309個火星日，而下一次任務組員到火星需要4年時間。他如何堅持下去等待到救援？本片有超過一半時間都是主角的獨角戲，但看起來並不沉悶，像瓦特尼使用自己和其他組員的排洩物作肥料成功種出馬鈴薯幼苗，過程有趣且大開腦洞。

還有一部阿諾·史瓦辛格主演的《魔鬼總動員》（*Total Recall*，1990），改編自名家菲利普·狄克（Phillip K. Dick）的短篇小說，由保羅·范赫文（Paul Verhoeven）執導。本片屬於科幻動作電影，故事發生在2048年，描述一個建築工人每天都會做同樣的噩夢，夢到他陪伴一個女人去火星旅遊，卻最終遇險身亡。一次他看到Recall公司的廣告，他們可以把暫存記憶體植入人腦，使人可以虛擬冒險，於是他決定購買一個在火星上的虛擬歷險，在其中他選擇扮演一個間諜……。馬斯克如今正在做晶片

植入人腦的「人機合一實驗」，上述的電影情節搞不好很快就可以在真實生活中實現。到時候什麼是虛擬？什麼是真實？恐怕當事人都會搞不清楚呢！

「氣候變遷」的電影紀錄片

　　新冠病毒肆虐全球的話題已經持續一年以上仍然未有消停，令人們產生彈性疲乏，此時，隨著美國新一任總統拜登上台，一個曾經熱火朝天的老話題再度出現並搶奪了人們的眼球，那就是「氣候變遷」。拜登正式宣誓就職後隨即連簽17項行政命令逆轉川普政策，其中一個重頭戲是讓美國重返《巴黎氣候協定》（Accord de Paris），該文件當天就遞交給聯合國。30天後，美國就會再度成為協定的一員。拜登還承諾上任100天內要舉辦氣候高峰會，並宣示美國將對潔淨能源投資1.7兆美元，要在2050年達成零碳排。為了宣示他強力主張綠能減碳的環保政策，拜登當天也簽署撤回美加輸油管計畫，因此導致好幾千個工人失業和破壞了跟加拿大的外交關係也在所不惜。

　　「氣候變遷」是否真的會對人類生存的環境產生滅絕性的影響？或只是某些科學家和大財團言過其實的陰謀論？筆者無意在此下結論。本文只想提出一部談論「氣候變遷」的代表作品提供給關注此議題的影迷參考，至於誰是誰非得由觀眾自行判斷了。

　　由美國前副總統高爾（Al Gore）製作並主演的《不願面對的真相》（An Inconvenient Truth，2006）是第一部引起全球注目

的關於氣候變遷的重要紀錄片，其中特別關注全球暖化現象。高爾在跟小布希（George W. Bush）角逐總統寶座落敗後，轉而成為研究和宣揚「全球暖化」議題的傳教士，透過巡迴全球的演講和簡報發表，提出全球暖化的一些科學證據，並討論全球暖化對經濟和政治層面的影響，也反駁了認為全球暖化不明顯或否認此理論的人。例如他探討了格陵蘭和南極洲冰床溶解的風險，可能使全球海平面升高近6公尺，到時候沿海地區將會被淹沒，也會讓約一億人因此成為「氣候難民」。他預測人類製造的溫室氣體若沒有減少，不久後全球氣候必將產生重大變化。高爾的全球暖化教育活動努力獲得了重視，世界各國越來越多人關注和討論此話題。為了擴大影響力，他決定根據自己研究多年的多媒體簡報攝製成紀錄片，也在電影中穿插高爾的巡迴活動映像。電影在2006年的日舞影展首映，接著於同年5月在紐約和洛杉磯上映，反應熱烈，迄今累積票房為2,415萬美元，是史上美國所有紀錄片第13高。2007年又獲得第79屆奧斯卡金像獎最佳紀錄片，主題曲〈I Need To Wake Up〉獲得最佳歌曲獎。高爾的民間聲望比當時正灰頭土臉的總統小布希高出很多，堪稱報了一箭之仇。

《不願面對的真相》在台灣上映的成績也不錯，台北地區的票房為新台幣355萬元。更大的影響是促成了媒體界名人陳文茜，於2010年製作了號稱「台灣第一部氣候變遷紀錄片」的《正負兩度C》（±2℃），使氣候話題在台灣也落地生根了。

2017年，高爾推出了續集紀錄片《不願面對的真相2》（*An*

Inconvenient Sequel: Truth to Power），主要記錄他十年來努力勸說各國政府領導人投資可再生能源，並最終促成了2016年巴黎協議通過的事蹟。電影原計劃於2016年發行，但因川普在11月9日當選美國總統，翌年1月上任後又大幅修正前朝歐巴馬政府的能源及環保政策，《不願面對的真相2》便新增了部分內容，並延至2017年7月才在美國發行。由於本片的「功利意識」較濃，普遍的反應比上集差很多，美國票房只有540萬美元，在台灣上映的賣座也不足百萬新台幣。

條條大路通電影

下棋影視知多少

談全球最熱門的《后翼棄兵》

　　以西洋棋（國際象棋）為題材的7集迷你劇《后翼棄兵》（*The Queen's Gambit*）在網路平台上線後，迅速引起注意，並引發網友的熱烈討論，譽為「滿分零負評」的年度必看神劇，說來頗為出人意外。因為西洋棋在台灣並不是熱門的棋類運動，能弄懂國際象棋遊戲規則和專業術語的人沒有幾個，而本劇的時代背景又是本地觀眾相當陌生的1960年代美蘇冷戰時期，加上本片的女主角安雅・泰勒─喬伊（Anya Taylor-Joy）並不是什麼大明星，在在說明它是一個行銷人員口中「賣相不佳」的美劇，出品本劇的Netflix就沒有在上映前安排任何宣傳。然而世事難料，《后翼棄兵》就是在眾口交譽的情況下憑實力走紅了，兩個星期內成為全球最熱門的影劇話題，如同劇中的孤兒貝絲・哈蒙（Beth Harmon）憑實力成為了全世界的西洋棋后。這個勵志故事，在如今的動盪時代有如一碗心靈雞湯，人人都樂意喝下。

　　《后翼棄兵》改編自美國小說家沃爾特・特維斯（Walter Tevis）在1983年出版的同名小說《后翼棄兵》，在此之前他已經有三本小說被改編成電影：《江湖浪子》（*The Hustler*，1961）、《金錢本色》（*The Color of Money*，1986）、《天外

來客》（*The Man Who Fell to Earth*，1976），前兩部影片是正集和續集，描寫外號「快手艾迪」（"Fast" Eddie）的撞球騙子愛德華・費爾森（Eddie Felson）的故事，兩片都由保羅・紐曼主演。第三部是科幻片，講述一個外星人為了尋找水源而來到地球。

2020年面世的《后翼棄兵》來自37年前出版的小說，而在小說出版前3年，真實的美國棋王鮑比・費雪（Bobby Fischer）因為流浪罪而被政府逮捕的新聞才鬧得沸沸揚揚，此事很可能是促成特維斯創作女棋王故事的主因，而在史上首位擊敗俄羅斯棋王的美國人鮑比・費雪，也就自然成了特維斯塑造本書主角貝絲・哈蒙的角色原型，包括美蘇冷戰的故事時代背景也全盤接收過來。

鮑比・費雪本尊的真人真事曾在2014年拍成傳記片《出棋致勝》（*Pawn Sacrifice*），由拍過《末代武士》（*The Last Samurai*）和《血鑽石》（*Blood Diamond*）的愛德華・茲維克（Edward Zwick）執導，「第一代蜘蛛人」陶比・麥奎爾（Tobey Maguire）主演，陣容不弱，製作也認真，但上映後不受歡迎，票房只有600萬美元。片中的天才棋王脾氣很臭，又有強烈的妄想症，角色很不討喜；加上編導把劇情焦點過分拉往美蘇對抗的政治面發展，調子又剛又冷，令觀眾不容易親近。

史考特・法蘭克（Scott Frank）在編導《后翼棄兵》時顯然深入分析過《出棋致勝》在藝術處理上的優劣所在，揚長避短，

例如承繼了結合了多首1960年代流行歌曲來凸顯時代風貌的手法，拍攝十多場下棋比賽的鏡頭盡量靈活多變，重要的是淡化了全劇的政治意味，而大大強化了女主角與其他角色的友情和親情關係，貝絲‧哈蒙的成長弧線也更明顯了。這種「以柔克剛」的創作策略，使本劇突破了下棋影視作品在市場上一向遭受的冷待，首次成為排行榜冠軍的熱門劇。

「后翼棄兵」是西洋棋開局的一種專業術語，意思是指皇后往前走，讓位在後方的兵被對手吃掉。這樣做看起來像是認輸的走法，其實不然，因為犧牲之後還可以前進攻擊對手。故這個切題的片名可以呼應本劇的主題，也詮釋了女主角貝絲在面臨比賽的重重挫折後的調整策略與再出發。

本劇的最成功之處，就是讓完全不懂西洋棋的觀眾也能夠看得津津有味，成功打破了專業劇的壁壘。編導採取的創作策略，是讓九歲時完全不懂棋藝的貝絲不斷向教她下棋的工友提問，讓觀眾同時弄懂了下西洋棋的基本規則。其後又透過菜鳥貝絲報名參加一次又一次的大小賽事，以及本來也不懂棋藝的養母加入了西洋棋的世界，讓觀眾進一步弄懂了比賽規則和更多的專業術語，使一般觀眾跨越了圍觀下棋的門檻，得以進入主角的外在與內在世界，並隨著她從美國小鎮轉戰到巴黎、莫斯科等國際大都會，同喜同悲，充分享受到追專業劇的樂趣。

貝絲‧哈蒙能成為戰力旺盛的天才棋手，除了過人的天分之外，跟童年時大量吃鎮定劑而產生的幻覺，和成長期的孤獨寂

寞生活方式也脫不了關係，於是她長期專注於自己唯一能做好的事，也是唯一能靠它賺到錢的事。假如貝絲長此以往一個人孤獨走下去，她將成為一個酗酒嗑藥的失敗者，也永遠不可能打敗俄羅斯棋王博戈夫（Vasily Borgov）。要戰勝共產國家的「舉國體制」，生活在自由世界的人也不能老是高喊「個人主義」，也得群策群力作為對應。貝絲在一群棋界好友的無私相助下獲得了最後勝利，也可以說是「友誼萬歲」的一曲讚歌！

《后翼棄兵》果然在2021年（第78屆）金球獎的「迷你劇或電視電影」項目中榮獲最佳迷你劇與最佳女主角獎，實至名歸。

談西洋棋、象棋與圍棋電影

　　西洋棋、象棋、與圍棋並列世界三大棋類。其中，西洋棋源
自印度，如今大盛於歐美。象棋與圍棋均源自中國，但下棋方式
全然不同。與西洋棋比較接近的象棋較盛行於中港台及東南亞等
地的華人社會，圍棋則於19世紀晚期開始大規模傳入歐洲後，現
已遍布世界各地，唯以日本、韓國、中國大陸與台灣最為興盛。
西方人稱圍棋為「Go」，是源自日語「碁」的發音，它被認為
是目前世界上最複雜的棋盤遊戲，考驗人類智力的極限。科技界
研究人工智慧（AI），在1997年已有電腦可以擊敗世界西洋棋棋
王卡斯帕洛夫（Garry Kimovich Kasparov），但直到2016年才有
辦法用AlphaGo擊敗圍棋韓國職業九段李世乭。《AlphaGo世紀
對決》（*AlphaGo*）這一部紀錄片完整介紹圍棋軟體AlphaGo從
出道至人機大戰以4：1力克李世乭五番棋的全過程，值得一看。
　　其實東西方的棋藝電影各有不同的文化和娛樂傾向，歐美的
西洋棋電影較喜歡取材真人真事，傳記色彩較濃；東方的象棋與
圍棋電影則喜歡把下棋高手的故事傳奇化，棋藝本身的純粹性較
弱，虛構的成分較多。整體而言，東西方的棋藝電影始終都不算
是熱門的類型。

1992年，失蹤多年的美國棋王鮑比・費雪宣告復出棋壇，並違反美國政府的命令，到南斯拉夫與宿敵蘇聯棋王斯帕斯基（Boris Spassky）進行比賽。美國法官以「違反國際制裁令」對他發布全球通緝令，費雪開始了流亡世界各國的生活，最後在日本落腳。

這個新聞再度引起美國人對西洋棋的興趣。派拉蒙公司棋先一著，取得當時的兒童組全美冠軍天才小棋王喬許・維茨金（Joshua Waitzkin）的父親弗雷德・維茨金（Fred Waitzkin）的著作《天才之父觀察國際象棋世界》（*Attacking Chess: Aggressive Strategies and Inside Moves from the U.S. Junior Chess Champion*）的版權，邀請剛以《辛德勒的名單》（*Schindler's List*）獲得了奧斯卡最佳劇本獎的史蒂文・澤里安（Steven Zaillian）改編成電影劇本，並支持他成為本片導演，1993年完成了《天生小棋王》（*Searching for Bobby Fischer*，又名《王者之旅》），在英國則以《Innocent Moves》的片名發行。

本片從父親弗雷德的角度描述兒子喬許在童年時期被發現下棋的天賦，以及他如何被培養成為全美中小學西洋棋錦標賽冠軍的經歷，主要在反映小選手和選手家長對「專心練習下棋」一事上的不同心態，打破了天才小棋手只能像機器人那樣專心苦練才能成材的迷思。事實上，喬許・維茨金除了喜歡下棋的樂趣之外，也像一般小朋友那樣喜歡遊戲和運動，並且能夠在「靜」與「動」之間保持平衡，用正常的方式成長為一個正常的孩子，同

時成為一個戰績輝煌的棋王。

　　劇情描寫紐約出生的喬許〔馬克斯‧波美蘭（Max Pomeranc）飾〕，6歲時偶然喜歡上西洋棋，經常到華盛頓廣場公園去看各色人等下棋，並隨意跟人對弈。街頭高手維尼〔Vinnie，勞倫斯‧費許朋（Laurence Fishburne）飾〕很快就看出喬許是塊璞玉，不時出言指點。不久，當記者的父親弗雷德〔喬‧曼特納（Joe Mantegna）飾〕也發現了兒子的非凡天分，便重金聘請名師布魯斯‧潘多菲尼〔班‧金斯利（Ben Kingsley）飾〕對喬許進行正規訓練。但是好動的喬許對正襟危坐的嚴肅訓練方式十分抗拒，師徒之間的矛盾越來越大。後來在一次正式比賽中，已贏過多次分齡賽冠軍的喬許竟輸給棋力不佳的菜鳥而被淘汰。母親邦妮〔Bonnie Waitzkin，瓊‧艾倫（Joan Allen）飾〕素來主張自然學習，希望自己的兒子能夠快快樂樂成長，因此在喬許幾乎心理崩潰時，力勸弗雷德放棄高壓的訓練方式，還特意找同學來跟喬許玩耍，讓他逐漸走出比賽噩夢，重新主動找回下棋的樂趣。最後喬許重新參加分齡賽，面對斯巴達式訓練的強勢對手，喬許已能從容應對，並恢復他的最佳狀態，在眾人的熱烈掌聲中再次贏得冠軍獎盃。

　　對於那些熱衷於望子成龍而不得法的家長們，本片是一個十分生動而深刻的真人真事教材。

　　十多年後，好萊塢難得地連續三年推出了三部真人真事的西洋棋電影，先是以美國「大椅子西洋棋俱樂部」創辦人尤金‧

布朗（Eugene Brown）為主角的勵志片《王者之風》（*Life of a King*，2013），他在獄中學會西洋棋，出獄後決定洗心革面，用免費教棋的方式幫助貧窮社區的孩子走向正途，主情節是發掘了一名幾乎淪入黑道的天才學生，用力培養他的棋藝，協助他參加公開比賽，果然在首次上陣就成績一鳴驚人，挑戰冠軍的白人學生，雖然棋賽失敗，卻獲得對方的由衷稱讚。本片由小古巴・古丁（Cuba Gooding Jr.）率領一批全黑人學生演出，是具有教育意義的好片。

2016年推出的《逐夢棋緣》（*Queen of Katwe*）則離開美國本土，換到非洲小國烏干達，描寫出身卡推鄉下貧民窟的女孩菲歐娜・穆特希（Phiona Mutesi），窮得既沒有上學又不懂下棋，但在10歲時被西洋棋教練羅伯特（Robert Katende）留意到她的下棋天才後，全力加以培養，幫助克服種種困難，兩年後便成為全國青少年錦標賽冠軍，其後代表國家參加女子奧林匹克運動會，16歲成為烏干達史上首位獲得冠軍的女選手，變成家鄉的大英雄，打破了長大後只能賣玉米的宿命。菲歐娜的勵志故事本身已令人感動，金獅獎最佳導演米拉・奈爾（Mira Nair）拍得自然流暢，女童星也演出可人，全球賣座突破千萬美元，是同類電影中在商業上比較成功的一部。

至於象棋電影則拍攝甚少，唯一值得推薦的只有1991出品的港片《棋王》。本片構思新穎獨特，把分別出自大陸作家鍾阿城和台灣作家張系國的兩本同樣名為《棋王》的小說共冶一爐，把

發生在文革期間的棋癡王一生（梁家輝飾）故事和發生在當代台北的五子棋神童王聖方的不同故事，藉程凌（岑建勳飾）一角巧妙改變成「現在」和「回憶」的關係，用雙線敘事的方式齊頭並進又合而為一，效果甚佳。大陸那一段的導演嚴浩在片中亮相飾演作家阿城，如今的名作家陳冠中則在徐克導演的台灣那一段飾演反派教授，此一發現是觀賞此片的附加樂趣。

圍棋電影方面，中日韓都有拍攝，數量還不少，其中最為人熟悉的當推日本動漫《棋魂》（又譯《棋靈王》）。

真人電影中，應以田壯壯導演、張震主演的傳記片《吳清源》（2007）名氣最大。本片根據吳清源本人的回憶錄《中的精神》改編而成，時年90的「昭和棋聖」在影片序幕中也有短暫出鏡。「圍棋天才少年」於14歲時東渡日本開始其一生圍棋生涯的吳清源，正碰上中日戰爭的大時代衝擊，又以「十番棋」打敗日本最頂尖的七位棋士，其戲劇性的強烈可以想像。然而田導演採用十分疏離的文學手法拍攝，人物和事件都含混不清，又常用大段的字幕交代主角的心聲，氣氛相當沉悶，也令人感受不到下棋的樂趣。

相較之下，中日合拍的《一盤沒有下完的棋》觀賞效果就好得多。本片由中國導演段吉順與日本導演佐藤純彌聯合執導，孫道臨與三國連太郎主演，1982年作為紀念中日邦交正常化十周年於中國大陸和日本首映。影片講述日本棋士松波麟作六段在軍閥割據時到中國訪問，與「江南棋王」況易山對局時被軍閥當局的

警察打斷。兩個圍棋家庭中間經歷三十多年的滄桑變故，於1960年第一個中日圍棋交流代表團訪問中國時才得以重聚。本片的主題雖不免主旋律，但製作精良，也體現出時代感和戲劇性。

韓國的圍棋電影喜歡把棋士放進犯罪動作片或其他商業類型中，使角色顯得比較不一般，最具代表性的作品是趙世來編導的《對弈人生》（2013）。劇情描寫一個地方的角頭老大喜歡下圍棋，偶然遇到了一名以下「賭博圍棋」維生的少年高手，硬是要他指導自己的棋藝，而當他越發沉迷於圍棋世界，對黑幫的打打殺殺也就越沒興趣，渴望金盤洗手後回鄉下開設一家棋院，同時苦口婆心說服甘心賴活著的天才少年參加圍棋升段考試，正式做一個職業棋士。此片對韓國的業餘圍棋界生態有頗為生動有趣的展示，兩個男主角的互動甚有韻味。

其餘像賣座甚佳的《神之一手》（2014），則讓鄭雨盛飾演在圍棋賭局上出老千而遭陷害入獄的專業棋手，在出獄後向圍棋詐騙團夥展開復仇。其前傳《神之一手：鬼手篇》（2019），換由權相宇飾演主角「鬼手」，在小時候因為賭棋失去一切，後來對放棄自己的人實施報復。數年前大受歡迎的韓國職場劇《未生》（2014），主角張克萊原本只會在棋院下圍棋，最大夢想是成為職業棋士，無奈因家貧被迫花太多時間兼差而考試落敗，已26歲的他不得不以高中同等學歷進入貿易公司當實習生，卻赫然發現自己的對手都是著名大學的高材生，使他深感自卑，沒想到昔日專注的圍棋訓練卻能幫他在職場成功突圍而

出。看了這套韓劇，明智的人應該不敢再輕視「只會下棋的小孩」了。

條條大路通電影

在電影中尋找偏鄉愛心老師

　　大家都明白，跟大都市比較起來，偏鄉學校的教育資源嚴重不足，但是他們卻擁有一樣東西比都市學校更多，那就是「愛心老師」。我不敢保證在真實生活中的確如此，但起碼在電影中無從反駁。

　　最近台灣女婿巴沃・邱寧・多傑（Pawo Choyning Dorji，其妻為賴聲川女兒賴梵耘，亦是本片的製片之一）編導的不丹電影《不丹是教室》，再次引起人們對偏鄉老師問題的重視。片中的魯納納學校，位於五千公尺高山上一個幾乎與世隔絕的小村落，需要在下車後徒步八天爬坡才能抵達。原在不丹首都教書的年輕老師烏金〔Ugyen Dorji，由不丹創作歌手西勒・多吉（Sherab Dorji）飾演〕，因醉心音樂，一心要到西方當流浪歌手而寧捨鐵飯碗的教職，卻在最後一年的教師合約期間被派到「世界最高學府」的魯納納國小任教。他本來十分不情願，在目睹當地的落後環境後登時打了退堂鼓，表示要馬上下山。然而，當地小孩天真無邪的期盼眼神，融化了烏金原來善良的本性，他同意留下任教，並且越教越認真。一個學期過去，等冰雪將要封村他不得不走的時候，烏金的心裡已經充滿不捨。

烏金的故事根據真人真事改編，它說明那些留在偏鄉任教的老師並不是一開始就「愛心爆棚」，抱著一般人都沒有的大愛精神，離開繁華的大都市往鳥不生蛋的鄉下跑。他們也跟時下的大多數人一樣，「自私地」只關注自己的個人幸福。經過一番的精神沉澱和良知洗禮，這些偏鄉老師逐漸體會到人與人的互相關懷是多麼重要，而能夠對別人做出無私的貢獻才是真正的幸福所在，「愛心老師」的修練至此才得以完成。

　　偏鄉愛心老師當然不會只出現在不丹電影，本地的國片近年也起碼有兩部代表作受到關注，一是《老師，你會不會回來？》（2017），二是《只有大海知道》（2018）。陳大璞導演的《老師，你會不會回來？》亦改編自真人真事，主角王政忠於高師大畢業當年公費實習、分發至南投縣中寮鄉爽文國中，在看到偏鄉缺乏資源的窘境後想調回城市，卻因921大地震的發生而讓他下定決心留下，在偏鄉「翻轉教育」。整部電影製作相當認真，投下新台幣7000萬元重現地震場景，在台灣影壇難可貴，可惜票房未如理想。

　　女導演崔永徽的首部劇情長片《只有大海知道》是田野採集的真實故事，講述一名蘭嶼男孩為了跟在台灣工作的父親見面，決定參加傳統舞蹈，穿上丁字褲來台演出。黃尚禾飾演的偏鄉老師一心想爭取記功嘉獎，期待早日調回台灣。本片除了男主角外，其餘均由達悟族素人演員演出，用另一角度反映偏鄉生態，被譽為「最能代表蘭嶼的電影」。

中國大陸地大人多，農村經濟落後，偏鄉教育的惡劣情況比台灣嚴重很多，在「希望小學」的年代大家應有所耳聞。以偏鄉老師為主題的大陸電影拍過不少，其中最著名的應推《鳳凰琴》（1994）和《一個都不能少》（1999）。何群執導的《鳳凰琴》根據劉醒龍同名小說改編，講述李保田等一群鄉村教師無私奉獻的故事，雖拍得相當感人，但不脫主旋轉電影的宣傳味道，曾獲金雞獎最佳故事片獎。《一個都不能少》是張藝謀執導名作，改編自施祥生的小說《天上有個太陽》。本片使用一群非專業的素人演員和類紀錄片的手法製作，忠實反映大陸農村的貧窮及文盲問題，時年13歲的魏敏芝因為演出片中個性倔強的小老師而一舉成名。本片曾獲威尼斯影展的金獅獎，5年後魏敏芝因考上西影影視傳媒學院而終成為職業演員亦傳為佳話。

用好電影向好老師致敬

　　928教師節現在已經不是國定假日，但並不妨礙我們對好老師表示致敬之意，也許表示敬意的其中一種方法，就是在教師節看一部表揚好老師的電影，並回想一下在自己生命中可曾遇到過好老師？那是可遇不可求的大福氣。

　　我在香港念中學的時代，黑人巨星薛尼‧鮑迪（Sidney Poitier）在1967主演的《吾愛吾師》（*To Sir, With Love*，港譯《桃李滿門》），是曾經令很多中學生深受感動的校園電影。那一年鮑迪本人正好進入四十不惑之年，精明而沉穩，十分適合扮演片中的男主角塔克雷（Mark Thackeray）老師。他來到英國貧民區的一家中學當高年級的班導師，班上學生很多是桀驁不馴的頑劣之徒，塔克雷用了最好的脾氣和最大的耐心仍無法讓同學們乖乖上課，甚至還因他的膚色而有點看不起他。一名身材就像大人的小太保更公然向老師單挑，塔克雷接受了挑戰，在學生圍觀下露了一手高明的拳術技驚四座。同學們自此對老師另眼相看，塔克雷也決定改變教學方法，拋開課本，帶領這群窮學生到校外開拓他們的眼界，用雙層巴士載同學們到倫敦看美術館，從根本去提升他們的氣質。到了畢業季節，男女同學都變了一個樣，人

人開心地與老師共舞。當女同學LuLu唱起了《吾愛吾師》的悅耳主題曲，呼應先前師生共處的點點滴滴，氣氛感人至極。最後塔克雷放棄了另謀高就的機會，留下來繼續對付新的放牛班。

《吾愛吾師》當年叫好叫座，對戰後嬰兒潮世代的學生有廣泛的認同，其師生互動的故事模式和角色設定也影響了近半個世紀的校園電影，很多影片都以塔克雷老師為標竿。個子矮小其貌不揚的LuLu亦因主唱了本片的常青金曲而一度成為六、七十年代英國的紅歌星。

另一個曾經深深打動我的好老師，是《春風化雨》（*Dead Poets Society*）中的羅賓‧威廉斯（Robin Williams）。這一部由澳洲名導演彼得‧威爾（Peter Weir）於1989年執導的電影，是以重視傳統和規律的英式貴族學校威爾頓預科學院為故事場景，描寫一位主張解放思想、重視人性的新文學老師基廷（John Keating），在來校的新學期一開始便打破學校常規，用反傳統的方式教導學生關於詩歌、文學、生活的諸多新觀念。他告訴同學生們要「活在當下」（Seize the day），依從自己的心性行事。

基廷的大膽言行有如把一粒石子扔進一池死水，激起陣陣漣漪。學生們大受鼓舞，開始違抗家長的期望和學校的禁令，甚至重新成立基廷曾於就讀該校時參與過的祕密小組——死亡詩社（Dead Poets Society，片名原意），在校外的山洞中肆意朗誦詩歌，探討人生。不過，這些激烈的改變在學校和家長眼中卻有如

洪水猛獸，也會帶來悲劇。熱愛表演的學生尼爾（Neil Perry）被父親堅決反對並強迫轉學而自殺了，詩社成員卡梅隆（Richard Cameron）出賣了大家向校方告密。學院決定將責任推到基廷身上，將他開除出校。在基廷即將離開學校的時候，回教室向同學們道別，沒想到學生一個接一個站到課桌上，並齊聲說著：「哦，船長，我的船長!」這一刻，基廷知道他撒下的自由思想種子，已在學生們的心田中發芽。這一幕的鏡頭激情澎湃，是向好老師的最高致敬，堪稱令人難忘的經典。

那些末日電影教我們的事

　　近日看了一場描寫彗星碎片肆虐地球的末日電影，旋即在一位香港好友的臉書上看到他寫下了這樣的一句話：「每一次見面，都可能是最後一面。每一次聚餐，都可能是最後一餐。」一種「末世感覺」頓時撲面而來。在每天都會顛覆歷史的2020年，過去人們認為不可能發生的事隨時都在我們眼皮底下迅猛地發生了，是如此地違反常識，如此地非理性，彷彿天底下的任何事，都是有可能發生的，包括世界末日的來臨。

　　以前看《世界末日》（*Armageddon*）這種科幻類型的災難片，觀眾大多抱著好玩的心情隔岸觀火，認為那只是胡謅的戲劇故事，不可能真的發生在這個地球上。然而，如今正在肆虐全球的大瘟疫已經超過了百年前西班牙流感的規模，持續了大半年仍在疫情節節升高，看不到盡頭。那麼像《彗星撞地球》（*Deep Impact*）這類末日電影就不再只是危言聳聽、販賣恐懼的娛樂商品，而變成了一種具憂患意識的「警世預言」，聰明人或許可以從其中學到一點應對災難的常識，起碼也可以先做好迎接末日的心理準備。

　　細數一下過去推出公映過的末日災難電影，總數當在百部以

上，內容大致可分為三大類：1.天災型——大地震、大海嘯、火山大爆發、彗星撞地球等等；2.人禍型——病毒或瘟疫大流行、怪獸異變反撲人類、核子戰爭等等；3.外星人侵略地球型。本文聚焦介紹幾部著名的彗星撞地球類作品，有興趣的讀者可按圖索驥。

　　流星劃過天際，隕石碎片散落大氣層中燃燒殆盡，偶有小隕石撞擊到地球表面，那是天文常態，不足為患，一般人也沒有特別關注。直到20世紀末的1998年，好萊塢大片廠接連推出兩部性質類似的末日災難片《世界末日》和《彗星撞地球》，才廣泛地炒熱了這個話題。《世》片描述美國太空總署發現一顆大隕石正朝地球方向而來，將在18天之內撞上地球，遂派遣鑽油工人在隕石上鑽井並炸毀它。這是個典型的美式英雄故事，從導演麥可・貝（Michael Bay）和男主角布魯斯・威利組合可以猜想到本片充滿放煙火般的燦爛特效，觀眾不會從寫實的角度去看待它。米米・利達（Mimi Leder）執導和勞勃・杜瓦（Robert Duvall）主演的《彗》片則不同，它描述一支經過特殊訓練的太空人在彗星上設置核彈，藉爆炸的力量使彗星轉向，以避免地球災難的發生，但彗星分成大小兩塊後仍舊朝地球飛來，人人面臨生存考驗，陷入一片混亂，美國政府特意建造了一個如同諾亞方舟的地下掩體以保存物種並延續人類文明。本片的敘事風格比較寫實，當年的確引起了一些比較嚴肅的討論。而2020年在台上映的《天劫倒數》（Greenland），則把地球將遭隕石毀滅的危機弄得更

切身，人類已無能力對抗那些一陣又一陣落下來的大小彗星碎片，能夠做的只是全力逃命，而美國政府的對策是挑選各行業的菁英送進格陵蘭的地下庇護所，讓他們擔負劫後重建地球的大任。全片焦點集中在傑哈・巴特勒這名父親攜妻兒拼了命搶進庇護所，沿途歷盡波折，家庭的凝聚力是他們最大的依靠。

至於根據瑪雅末日預言拍攝的《2012》（*2012*），講太陽爆發導致地球核心的加熱，整個地表板塊將全部崩潰。八國峰會的元首一致決定在西藏高山上建築諾亞方舟。約翰・庫薩克（John Cusack）飾演的美國科幻小說家意外得知末日訊息，也是拼了命帶著家人逃向方舟，「家庭價值」始終是好萊塢主流電影的核心價值觀。本片拍攝的時候正是全球化議題當道，而中國的大國崛起「銳實力」和投資進好萊塢的龐大資金又正在發威，所以此片的中國人在全球性的大災難中也扮演了拯救世界的英雄角色，不讓老外專美於前。誰想到才僅僅過了八年，崛起的大國卻因武漢病毒來源和擴散問題在現實生活中變成了全球的過街老鼠呢？

機器人電影的多個面相

　　美國的科幻電影歷史淵遠流長，是最主要的類型電影之一，在電影誕生初期的1902年，法國的喬治・梅里耶（Georges Méliès）已經拍攝了史上第一部具科幻意識的短片《月球旅行記》（*Le Voyage dans la lune*）。

　　二十多年後，德國名導演弗列茲・朗（Fritz Lang）執導了默片時代最偉大的科幻片《大都會》（*Metropolis*，1926），那也是影史上第一次出現科幻類型的長片。本片以百年後的繁華大都市為背景，描寫上流社會的人和地下城中如奴隸般的勞工互相對抗。統治者的兒子愛上了同情勞工的瑪利亞（Maria），統治者則找科學家製造出貌似瑪利亞的機器人，用它煽惑工人暴動，藉此採取鎮壓。本片的表現主義城市美學風格和冷硬的金屬裝飾藝術都十分前衛獨特，劇情中已出現機器人下載活人記憶的超前高科技，樹立起後世科幻片的一種典範，甚至成為近百年來歐美流行文化不斷模仿的對象。例如哈里遜・福特主演的複製人電影經典《銀翼殺手》（*Blade Runner*，1982）主景就直接模仿《大都會》裡的市政大樓造型，2001年問世的日本動畫電影《大都會》靈感亦源於本片。

另一部對後世影響深遠的機器人電影是在1968年由史丹利‧庫柏力克執導的里程碑作品《2001年太空漫遊》，本片的史詩型宏偉風格和出類拔萃的視覺效果，將科幻電影提升到一種更為嚴肅的電影類型。本片描寫發現號太空船被委派到木星調查黑石板發射的訊號，船上有兩名船員和三位處於冬眠狀態科學家，一台具有人工智慧的先進電腦HAL 9000負責控制整艘太空船的航行。這台超智慧電腦擁有自己的意識，會跟人類對話，當它發現兩位太空人打算將電腦的主機關閉，等於將它殺死，於是先發制人殺害三位冬眠狀態科學家並製造假故障的狀況，誘使太空人到船外修理。本片拍攝時，AI人工智慧的高科技還沒出現，但原著小說作者亞瑟‧克拉克（Arthur Clarke）和本片編導已預見了機器人（AI電腦）不聽人類指揮，甚至起而對抗人類爭取主導權的惡劣變化。人類以科技實力制服了其他動物成為萬物之靈，但卻很可能被自己製造的機器人反過來制服，在未來世界中成為機器人的奴隸。這個反諷意味十足的「失控」狀況，成為近數十年機器人電影樂此不疲的新主題。

　　關於機器人，還有兩個問題是一般觀眾會很感興趣的：

　　1.機器人到底會不會死？

　　2.機器人到底有沒有感情？

　　圍繞這兩個議題拍攝的科幻片多不勝數，前者以詹姆斯‧卡麥隆（James Cameron）執導，阿諾‧史瓦辛格主演的成名作《魔鬼終結者》（*The Terminator*，1984）讓人最為津津樂

道。阿諾扮演T-800終結者機器人，從2029年的天網派到1984年的洛杉磯追殺未來人類抵抗軍將領的母親莎拉‧康納（Sarah Connor），人類戰士凱爾‧瑞斯（Kyle Reese）亦追回1984年去保護莎拉。正派的人類跟反派的機器人展開連場追殺火拼，十分精彩。壓軸高潮戲是凱爾用炸彈炸掉了終結者的下半身，但只剩上半身骨架的T-800仍然爬著要終結莎拉，最後被莎拉用液壓機才得以把終結者壓扁。在續集《魔鬼終結者2》（*Terminator 2: Judgment Day*，1991）中，阿諾反過來扮演保護莎拉和她兒子的正派機器人，前來追殺他們的液體金屬機器人T-1000已進化到可任意變形偽裝，視覺特效更加出神入化，將機器人打不死的特色發揮到淋漓盡致。此系列共拍了六部電影和一部電視劇，可見受歡迎的程度。

1987年面世的《機器戰警》（*Robocop*）則將人類的思想意識植入金屬機器的軀體中，成為半人半機器的新品種，在機器人電影中開發出一條兼具人性思考的新路徑，後來還拍了兩部續集電影、三季電視劇和兩季電視卡通，自成一個「機器戰警宇宙」。

至於探討機器人感情的電影，則不能不提由史蒂芬‧史匹柏導演、史丹利‧庫柏力克編劇的《A.I.人工智慧》（*Artificial Intelligence: AI*，2001）。片中的近未來世界已有機器人公司運用新技術製造出世界第一個會愛人的機器男孩大衛（David），他本來有機會被莫妮卡（Monica Swinton）當作自己的親生兒子

看待，後來因絕症而進行人工冬眠的莫妮卡親生兒子奇蹟似地康復，大衛隨即失寵並被帶到森林中拋棄。可是大衛已認定莫妮卡就是自己的母親，一直想回到莫妮卡身邊，於是跟被扔掉的機器玩具熊泰迪一起踏上了令人哀傷的尋親之旅。

以聾啞人為主角的台灣電影

　　在台灣南部某啟聰學校，在十年前爆發出轟動的集體性侵事件，前後長達八年，被害學生多達百人。最近上映的台灣電影《無聲》以此事件為基礎虛構出一個故事，首次在大銀幕上揭露其中黑幕。雖然全片對校方和教職員狼狽為奸的結構性犯罪批判態度已避重就輕，控訴性明顯不足，跟2011年上映的同類題材韓國電影《熔爐》對體制的強烈衝擊難以相提並論，但台灣觀眾還是給予熱烈回響，讓本片成為首週新片票房冠軍。由此可見，題材冷門的電影不見得就沒有人看，「物以稀為貴」反而是顛撲不破的市場法則。

　　根據十年前台灣內政部做的統計，全台領有聽覺機能障礙手冊的人數為11萬3千多人，佔全台身心障礙人士比例10.73％，但放在全台灣的2,300萬人口之中去計算，比例就十分低了。加上聾啞人的角色不能說對白，經常要用手語溝通，對一般觀眾而言會做成觀影上的不習慣，所以，歷年來以聾啞人為主角的電影作品拍攝不多完全是可以理解的。但是就在一隻手掌已數得完的有限國片中，這些作品的賣座成功率卻相當的高，甚至可以說「彈無虛發」，頗令人感到意外。

第一部以聾啞人為主角而受到大眾注目的台灣電影，應是改編自瓊瑤原著小說《啞妻》的《啞女情深》（1965）。本片由中央電影公司出品，劉藝編劇，李行導演。60年代著名女星王莫愁在片中飾演啞吧妻子方依依，柯俊雄則飾演其夫柳靜言，夫妻倆本來感情不錯，但因生下的女兒雪兒也是聾啞人，柳靜言便大感不悅。當方依依再懷上第二胎時，丈夫強迫她墮胎，妻子極力抗拒，柳靜言憤而拋妻出走。十年後，方依依病危，雪兒寫信求父親回家，但為時已晚，啞妻已撒手人寰。

　　這個悲劇故事反映了民初時代一般人對聾啞人的歧視現象，編導運用大量的內心獨白來表現方依依和女兒雪兒有苦說不出、淚往心中流的可憐處境，對當年的女性文藝片觀眾是足夠感人的。王莫愁演出啞妻普獲好評，在當年的金馬獎和亞洲影展雙獲「特別演技獎」。

　　其後的二十多年，台灣沒有看到其他聾啞人的電影出現，直至解嚴初期的1989年，侯孝賢執導的《悲情城市》邀請當紅港星梁朝偉來台參加演出，飾演基隆林氏家族的老四「文清」，因梁朝偉當時不能應付國語和台語的對白，故安排林文清的角色自小失聰，經營照相館維生，一直沉默地在旁觀察著「二二八事件」爆發前後林家的興衰。不會說話的老四梁朝偉和說話俗擱有力的老大陳松勇形成鮮明對比，結果陳松勇幸運地拿到了金馬獎影帝，而《悲情城市》則幸運地為台灣電影拿到了第一座金獅獎。本片以「出口轉內銷」的巧妙方式突破了當年在電檢上的政治禁

忌，得以將獲獎原版本在台上映，因而也創造了極高的票房。

　　在2007年和2009年，台灣接連推出了兩部現代背景且風格比較陽光的聾啞人電影。先面世的《練習曲》是一部由陳懷恩導演的台灣環島遊電影，描述一位聽障大學生騎單車環島一周，過程中看到了一些地方美景和人文風俗，並經歷了一些人情味的故事，留下了一句經典對白：「有些事現在不做，一輩子都不會做了。」影片上映之後掀起了單車環島熱潮，甚至有不少的大陸年輕人透過看《練習曲》認識了台灣的風光之美，專程帶了自行車來台灣作環島遊。本片發掘了真正的聾啞青年東明相擔任男主角，他也從此進入了影壇，在不久之前還用聽人的身分主演了《惡之畫》。

　　由鄭芬芬編劇導演的《聽說》，由當時仍然是新人的陳意涵、陳妍希及彭于晏主演。本片原來是為宣傳台北聽障奧運而拍的電影，結果拍成了一部令人感動的青春愛情片。劇情大致描述替聽障游泳隊員送便當的青年，誤以為泳池旁照顧聽障奧運選手姊姊的活潑少女也是聽障，對她一見鍾情展開追求。青年以為父母會不同意他與聽障者交往，不料得到了支持，於是大膽求婚，沒想到少女竟然開口說出「我願意」！跟《啞女情深》那個年代相比較，如今台灣一般人對聾啞人基本上已經不會再歧視，所以像《無聲》影片裡面上演的霸凌事件根本就是可惡的犯罪，不應該以「同學一起玩」的掩蓋態度輕輕放過那些犯罪的人。

從聖誕電影找回「聖誕精神」

　　2020年的12月25日，可能是二戰後氣氛最暗淡的一個聖誕節了。這一整年全球民眾活在新冠病毒籠罩之下，本來已生活秩序大亂，心情鬱悶難展笑顏。不料就在疫苗成功研發並展開接種，讓人們心生走出COVID-19疫情的希望之際，在聖誕來臨前夕，英國與南非卻出現兩波的傳染力更強的新型病毒變種，登時令大家雞飛狗跳，多國喊出「封城」之說，英國倫敦湧現數十萬人大逃亡，仿如2020年年初中國武漢市封城前夕的翻版。同時，台灣連續253天零本土確診案例在12月22日破功，也打碎了我們對台灣有如疫情下的世外桃源，可以過著歲月靜好生活的幻想，回到全民防疫的主旋律，原來已經規劃好的聖誕和跨年活動紛紛生變，歡樂氣氛大打折扣。

　　以往每年都會推出兩、三部「聖誕電影」慶賀佳節的好萊塢，今年在全美大部分的戲院都不開門營業的情況下十分意興闌珊，乾脆都不拍新的賀節片，就拿一部17年前的舊片重演意思意思，希望在虛擬的娛樂世界還能給美國人帶來一點點的歡樂氣氛。被選中的這一部「聖誕電影」，是威爾‧法洛（Will Ferrell）主演的《精靈總動員》（*Elf*）。此片描述從小由北極

的聖誕精靈扶養長大的孤兒巴弟（Buddy），長得比精靈高大三倍。他偶然發現自己是人類，遂決定啟程去紐約尋找他的家人，如願找到了爸爸華特（Walter）。華特雖然懷疑自己是否真的是巴弟的父親？還是帶了他回家。巴弟終於看到自己的媽媽和弟弟，但十歲的弟弟並不知道聖誕節的由來，也懷疑聖誕老人的存在，似乎大家也快忘了過聖誕節的真正意義。聖誕節就快到了，巴弟以聖誕精靈的身分向家人宣布他的想法，並送給全世界的人們一個最驚奇的聖誕禮物。2020年觀賞《精靈總動員》的觀眾，應該會希望巴弟送給世人的聖誕禮物是百分之百有效的疫苗吧？

2020年很多行業的失業情況十分嚴重，對失業人士而言，去兼職當聖誕老人可能是一項很好的臨時工。在《聖誕快樂又瘋狂》（*The Santa Clause*, 1994）片中，初次躍登大銀幕的電視喜劇紅星提姆・艾倫（Tim Allen），飾演一名趕鴨子上架的聖誕老人。劇情描述一名廣告公司的老闆和他兒子，在聖誕來臨前夕偶然碰到垂死的聖誕老人，老闆被設計穿上了聖誕老人服裝，帶著兒子陪他來到了北極的聖誕老人大本營，那時侯他才發覺茲事體大。原來那裡有一條契約：無論誰穿上了聖誕老人服裝，都必須負起聖誕老人的一切責任。於是這位大老闆只好硬著頭皮駕著鹿車到處派送禮物，沿途鬧出各種笑話，但也因此領略到真正的聖誕精神。

在當下的現實生活，我們的「聖誕精神」是面對惡劣環境，仍能勇於面對，發揮一切力量跟逆境對抗，終能爭取到最後勝

利。30年前轟動一時的喜劇《小鬼當家》（*Home Alone*，1990）把這個寓意發揮得淋漓盡致。年僅八歲的天才童星麥考利‧克金（Macaulay Culkin）飾演小男孩凱文（Kevin），他被匆匆忙忙趕飛機出國度聖誕假的一家人獨個兒留在家中，正樂得把家裡變成個人的遊樂場盡情玩耍，不料兩個剛出獄的竊賊入屋行竊，小頑童利用遊戲陷阱跟大笨賊進行連番周旋，竊賊終於落荒而逃。本片是美國電影史上票房最高的聖誕喜劇之一，後來還拍了兩部續集，當時還是純粹生意人的唐納‧川普在《小鬼當家2》（*Home Alone 2: Lost in New York*，1992）有客串演出了一小段，在廣場飯店中遇到凱文向他問路。這個不到一分鐘的電影片段在川普擔任美國總統的四年期間常被播出和引用，但在他總統選舉落敗後，白左當道的好萊塢便向片廠施壓，要求他們將川普演出的鏡頭從《小鬼當家2》片中刪剪掉，而片廠竟然也真的答應了！政治的冷酷無情，與聖誕精神完全相反。

魔術師大電影

　　最近由於公視新劇《天橋上的魔術師》的推出上演，在鋪天蓋地的宣傳下，消失已久的台北市「中華商場」突然成為人們討論的熱點，而「魔術師」的表演也再度燃起了觀眾興趣。不過在中華商場天橋上遊蕩的那位魔術師，只會表演敲敲兩個鐵環，或是讓剪紙小黑人模仿麥可・傑克森（Michael Jackson）跳跳舞等簡單玩意騙騙小孩子，對成熟的觀眾而言實在太小兒科，想看精彩刺激的魔術表演和曲折離奇的魔術師故事，還是要到大電影之中找尋。

　　歐美電影中拍過的精彩魔術電影不少，好萊塢在近七十年前已經將有「史上最偉大魔術師」之稱的哈利・胡迪尼（Harry Houdini）的生平故事搬上大銀幕，拍成如今欣賞仍不乏趣味性的《胡迪尼傳》（*Houdini*，1953）。胡迪尼是匈牙利人，他在19世紀末至20世紀初這段時間，於美國和歐洲作過多場轟動演出，尤其擅長令人匪夷所思的「脫逃術」，世界上幾乎沒有東西能夠鎖得住他。全片以適度戲劇化的方式交代了胡迪尼的職業生涯和家庭狀況，內容豐富，節奏爽朗，編導風格現在觀看雖然不免顯得老派，製作亦不如近年新片那麼豪華，但是由托尼・寇

帝斯（Tony Curtis）飾演的胡迪尼，和珍妮·李（Janet Leigh）飾演他的太太兼表演助理貝絲（Bess Houdini），都高度投入角色，演出具說服力，還帶有一點幽默感，有效舒解看脫逃魔術的緊張情緒，例如胡迪尼打賭可從英國監獄逃出並趕及下午場的劇院演出，以及胡迪尼在冰封的哈德遜河表演從水底鐵籠逃出卻碰到斷索意外，都拍得扣人心弦。

至於整體精彩度最高的魔術電影，公推是諾蘭導演的《頂尖對決》（*The Prestige*，2006）。本片以雙層的複式敘事結構來描述19世紀末兩名英國頂尖魔術師互相鬥智鬥力的故事。休·傑克曼（Hugh Jackman）飾演出身貴族的安吉爾（Robert Angier），魔術手法華麗多彩，在富人圈早負盛名；克里斯汀·貝爾（Christian Bale）飾演平民出身的伯登（Alfred Borden），以具創造力的魔術技巧和好勝心崛起，兩人本是好友，也各有一片天，卻因都想成為表演大廳裡的頂級魔術師而明爭暗鬥。伯登掌握了精彩的分身術後來居上，安吉爾便搬來科學家特斯拉（Nikola Tesla）助陣，以他發明的交流電魔力讓觀眾目瞪口呆。鬥爭劇烈升級，一場血案勢不可免。本片的劇情發展迂迴曲折，角色對立鮮明，容易讓人聯想到2018年由張國立根據真實事件創作的魔術師小說《金陵福：史上第二偉大的魔術師》，那是金陵福、程連蘇、和胡迪尼齊聚倫敦表演時期的背景。諾蘭導演的作品自然不乏映像魅力，魔術部分的設計也是燦爛奪目，堪稱一流娛樂佳構。

也許是巧合，2006同一年竟有兩部魔術師電影推出，但本質是愛情片，它們分別是：《魔幻至尊》（*The Illusionist*，2006），愛德華・諾頓（Edward Norton）飾演世紀之交的神奇魔術師，彷彿具有把現實和幻像結合的超能力，一次在台上重遇昔日戀人蘇菲（Sophie），她即將嫁給王儲，兩人舊情復燃打算私奔時，蘇菲卻離奇死去，難道王儲是兇手？伍迪・艾倫導演的《遇上塔羅牌情人》（*Scoop*，2006），雖是休・傑克曼與史嘉蕾・喬韓森主演的浪漫喜劇與謀殺推理的混合類型，伍迪・艾倫本人卻在片中飾演關鍵性的魔術師。

　　近十年的影片中，同是在2013年面世的《名魔生死鬥》（*The Incredible Burt Wonderstone*）和《出神入化》（*Now You See Me*）都是娛樂性豐富的魔術片。前者是喜劇，描寫招式一成不變的賭城魔術師史蒂夫・卡爾（Steve Carell）遭到新銳的街頭魔術師金・凱瑞（Jim Carrey）強烈挑戰，不得不找回昔日的初心應戰。後者是燒腦犯罪片，但以三場設計精妙、過程炫目的大型魔術表演作包裝，令人目不暇給，是相當成功的魔術師群戲。3年後移師澳門拍攝的續集《出神入化2》（*Now You See Me 2*）加入了周杰倫演出，主要是基於中國市場的考慮，雖然風格熱鬧依舊，但成績略遜一籌。

關於蘇伊士運河的電影

　　最近幾天，最吸引我們眼球的國際大新聞，應該是台灣長榮海運的一艘長度相當於四個足球場的巨型集裝箱貨輪「長賜號」（Ever Given），在3月23日因瞬間強風吹襲，造成船身偏離航道而觸底擱淺，橫放在埃及的蘇伊士運河航道上，擱淺的位置正好是在只能單向通行的狹窄地方，造成整條航道硬生生癱瘓，上百艘南下北上的大小船隻被迫堵塞在紅海和地中海等候，形成史上首見的運河交通意外奇景。此事發生後，好幾組國際專家已出謀獻策，意圖解決這個影響全球物流並造成重大經濟損失的危機，但何時才能真的讓這艘運載了兩萬個20英尺長的集裝箱、重達20萬噸的龐然大物重新浮上水面正常航行？尚在未定之天。

　　橫跨在亞洲與非洲交界處，全長約163公里的蘇伊士運河，自1896年正式通航，大大縮短了歐洲和亞洲之間的航程。據運河管理局的數據，2020年有近1.9萬艘船通過該運河，平均每天51.5艘。換言之，危機若延續10天才解除，受影響的船隻就在500艘以上，不是很驚人嗎？這個戲劇性十足的新聞事件，可能會引起敏感的好萊塢製片人的興趣，在大銀幕上重現這驚人一幕，並深入探究其幕後故事。

作為資深影迷，我倒是有興趣想知道過去是否已經有拍過關於蘇伊士運河的電影？上網搜尋之下，果然發現了一部名為《蘇伊士》（*Suez*）的劇情長片，由20世紀福斯公司出品，1938年10月在美國上映。本片由福斯公司的創辦人達里爾・扎納克（Darryl F. Zanuck）親任監製，在默片時代已經揚名的大導演艾倫・杜恩（Allan Dwan）執導，故事描述蘇伊士運河在1859至1869年間籌建的幕後祕辛，但劇情主體放在男主角法國外交官費迪南・德・萊瑟斯（Ferdinand de Lesseps）與兩位女子之間的三角浪漫關係上，虛構的戲劇性加得太多，以致《蘇伊士》一片在法國上映時引起萊瑟斯後人的不滿，提出誹謗告訴，但最終沒有成案。

影片開始於1850年，拿破崙的侄兒路易—拿破崙・波拿巴（Louis-Napoléon Bonaparte）統治下的巴黎。馬修・德・萊瑟斯伯爵（Count Mathieu de Lesseps）之子費迪南〔泰隆・鮑華（Tyrone Power）飾〕是貴族美女歐仁妮・德・蒙蒂霍〔Countess Eugenie de Montijo，洛麗泰・楊（Loretta Young）飾〕的追求者，兩人在參加波拿巴主持的一場舞會時，年輕君主看上了歐仁妮，便故意給予費迪南一個外交官的職務，讓他隨大使父親前往埃及。到了當地，熱情爽朗的法國女孩托尼・佩林〔Toni Pellerin，安娜貝拉（Annabella）飾〕很快便愛上了費迪南，但他對歐仁妮仍念念不忘。

一天，費迪南目睹暴風雨將沙漠中的泥沙沖往大海的壯觀景

象，產生了在蘇伊士挖掘運河的念頭，於是回巴黎募款，托尼也隨同前往協助。費迪南向波拿巴推銷他的構想，但是被打回票，更讓他感到難過的是發現歐仁妮與波拿巴已越來越親近。此時，法國正面臨內戰邊緣，波拿巴遭到以萊瑟斯家族為首的一群貴族反抗，歐仁妮成功遊說費迪南幫助波拿巴，勸退了自家的軍隊，而波拿巴則在正式登基成為拿破崙三世後，轉而支持開挖蘇伊士運河的建議，且任命費迪南主持大局。

在運河工程期間，土耳其人曾進行破壞，波拿巴又為了安撫英國首相而突然撤回他的財務支持，幸有法屬葛摩總督賽義德·易卜拉欣王子（Prince Saïd Ibrahim）傾盡家財相助，但經費仍然不足。費迪南親赴英國懇求支持，首相不為所動，倒是反對黨領袖本傑明·迪斯雷利（Benjamin Disraeli）對此項目十分欣賞，他答應若反對黨在即將舉行的英國大選中獲勝，他會出力支持，勸費迪南回埃及等消息。不久，果然傳來了好消息。

運河工程快將完工時，特大沙塵暴來襲，幾乎毀掉了一切。費迪南遭飛來的木片擊倒，托尼為了救他而犧牲。好不容易把蘇伊士運河完成了，歐仁妮特別從法國前來給他祝賀，此時她的身分已成了歐仁妮皇后。

本片在當年投入200萬美元的超大預算拍攝（晚一年問世的4小時長片《亂世佳人》成本也不過是385萬美元），製作上的認真壯觀可以想見，可惜在藝術上表現平平，在第11屆奧斯卡金像獎中僅獲三項技術獎提名。

拍攝火車大災難的兩部電影代表作

　　台灣的運輸業近來流年不利，先是長榮海運的超級貨櫃輪「長賜號」在3月23日攔腰擱淺在埃及蘇伊士運河上，造成數百艘船隻大堵塞的國際大新聞，此事好不容易花六天解決了，雖造成了重大經濟損失，幸而並無人員傷亡傳出，實屬萬幸。不料僅隔十天，又在4月2日發生了一輛由台北樹林前往台東的「太魯閣號」列車，因在進入花蓮縣秀林鄉「清水隧道」前高速撞上自邊坡摔落鐵軌上的工程車而造成嚴重出軌意外，導致50死、200多人輕重傷的慘劇，這是70年來台鐵史上人員傷亡最大的火車大災難！很多國際媒體都在第一時間報導了這則大新聞，可惜這不是什麼「台灣之光」，而是「全民之痛」！2018年10月21日「普悠瑪號」列車翻覆，造成18死267傷的慘劇還殷鑑不遠，我們的相關官員和交通單位到底要怎樣才能學到歷史教訓？

　　也許，讓他們認真地多看一些有關「火車大災難」的電影，就能多少發揮一點他山之石的教育功能。事實上，火車在行進中發生災難，不一定是因為不可控的自然因素導致意外，也許更多是因人為因素造成的，而一旦事件牽涉到「人為」，其中的「貓膩」就多了，從無心的疏忽到精心策劃的犯罪都有可能。

在60年代以前，以火車為主場景的電影大多是戰爭片或間諜片，進入70年代以後，現代化的火車犯罪故事開始成為主流。1973年，美國作家莫頓・弗里德古德（Morton Freedgood）以筆名約翰・戈迪（John Godey）撰寫了犯罪驚悚小說《騎劫地下鐵》（*The Taking of Pelham One Two Three*），馬上引起好萊塢的興趣把它搬上大銀幕。翌年公映的同名電影成為日後同類電影的里程碑，前後翻拍了三次，台灣觀眾最熟悉的《亡命快劫》（*The Taking of Pelham 123*，2009）是丹佐・華盛頓與約翰・屈伏塔主演的最新版本。

小說的書名《佩勒姆一二三的取得》來自火車的無線電呼號，當時紐約市的地鐵列車開始運行時，會根據其出發的時間和地點給它一個呼號，「佩勒姆一二三」就代表「佩勒姆灣公園站下午1點23分」。故事描述以代號「藍」〔Blue，勞勃・蕭（Robert Shaw）飾〕為首的四名武裝悍匪在1點23分上了地鐵列車，他們成功劫持了18名乘客和列車駕駛員作人質，全部集中到第一節車廂，再將後面的其他車廂脫鉤分離，然後透過列車通訊系統跟地鐵指揮總部談判，要求讓這一節列車按他們的指示行駛，並威脅市政府在一小時內交出100萬美元贖金，每遲到一分鐘便殺死一名人質。紐約市的地鐵調度員葛伯〔Lt. Garber，華特・馬修（Walter Matthau）飾〕臨危受命與悍匪周旋，同時跟警方和市政府人員協調付贖金和捉人的方案。他們有一個最大的困惑：悍匪就算成功拿到贖金，又怎麼能夠逃出已被警方全面包

圍的地下鐵出口呢？

　這部由約瑟夫・薩金特（Joseph Sargent）執導的犯罪電影，其實動作和暴力場面都不多，主要的戲劇趣味來自緊湊刺激的氣氛、和兩位男主角個性對立而針鋒相對的鬥智鬥力，片中翻轉再翻轉的燒腦橋段在當年是十分新鮮和獨特的。四名悍匪分別以四種顏色「藍」、「綠」、「灰」、「棕」作代號，這個設計被昆汀・塔倫提諾在1992年拍攝處女作《霸道橫行》（*Reservoir Dogs*）時直接挪用，可見此片對新一代犯罪電影的影響力。

　由於首開先河的《騎劫地下鐵》叫好叫座，英、義、德也跟著在聯合製作了一部全明星陣容的大型火車災難片《飛越奪命橋》（*The Cassandra Crossing*，1976），描述在冷戰時期，三名恐怖分子襲擊日內瓦的世衛組織，其中兩人當場喪生，一人感染鼠疫後逃出，上了一列橫越歐洲的火車，導致病毒在車內蔓延，一路上北約各成員國均對病毒避之維恐不及。駐世衛的美國代表麥肯齊（Stephen Mackenzie）上校負責處理此事，他說服華沙公約組織成員國波蘭接收受該列火車，宣稱可在波蘭為乘客提供隔離點和治療區，但是國際刑警組織為阻止病毒傳播和掩蓋真相也意圖對火車加以控制，經一番波折，火車通過波蘭境內年久失修的「卡桑德拉大橋」時遭到消滅。本片導演是義大利的喬治・柯斯麥托斯（George Pan Cosmatos），主演明星橫跨歐美影壇，包括：蘇菲亞・羅蘭（Sophia Loren）、畢・蘭卡斯特（Burt Lancaster）、愛娃・嘉娜（Ava Gardner）、李察・哈里

斯（Richard Harris）、馬丁·辛（Martin Sheen）、O. J.辛普森等，而且首開「病毒災難片」類型先河，如今看來頗有點超前的預言性。

第93屆奧斯卡有何關注點？

　　將於台灣時間4月26日上午舉行的2021年奧斯卡金像獎頒獎典禮，你會關注嗎？有哪些入圍作品你已看過？又有哪些特別引起你的興趣並私心希望它得獎呢？就在各獎項揭曉前夕，讓我們來作一次鳥瞰式的巡禮。

　　本屆的奧斯卡最佳影片入圍電影共有8部，其中3部正在台灣的院線上映中，包括：《父親》（*The Father*）、《游牧人生》（*Nomadland*）和《花漾女子》（*Promising Young Woman*）；兩部由Netflix出品的《曼克》（*Mank*）和《芝加哥七人案：驚世審判》（*The Trial Of The Chicago 7*）則已在其串流平台上播映多時，剩下的3部之中，《猶大與黑色彌賽亞》（*Judas And The Black Messiah*）和《夢想之地》（*Minari*）都會很快在台上映，至於在2019年已出品的低成本獨立製片《靜寂的鼓手》（*Sound of Metal*），則可以在friDay影音的平台上看到。

　　最佳國際影片（前稱為最佳外語片）獎的入圍電影，代表丹麥的《醉好的時光》（*Another Round*）已在台公映多時，得到廣泛好評，應是本項目奪冠的大熱門。另一部同時獲本屆最佳紀錄片獎提名的羅馬尼亞電影《一場大火之後》（*Collective*）亦

已在台面世，是相當切中時弊的精彩紀錄片。至於代表香港出征的《少年的你》離奇入圍最後5強，非但未獲得香港民眾喝采，反被斥為莫名其妙，因為此片除了「導演曾國祥」算是代表香港元素外，它壓根就是一部中國大陸片！而從電影藝術的整體表現來衡量，《少年的你》也遠遠達不到台灣入圍片《陽光普照》的水準，《少》片在美國影藝學院的評委投票中出線，大抵是基於「政治正確」的考量。如今兩片都有在Netflix上播映，關注者不妨自行觀賞比較。

提名最佳紀錄片獎的生態觀察長片《我的章魚老師》（*My Octopus Teacher*）和關懷弱勢群體的《希望之夏：身心障礙革命》（*Crip Camp*），以及探討美國種族矛盾的短片《獻給拉塔莎的詠嘆調》（*A Love Song For Latasha*），亦可在Netflix上看到。至於深受華人觀眾關注的短片《不割席》（*Do Not Split*），是挪威導演安德斯・漢默（Anders Hammer）執導的香港反送中運動的歷史紀錄，中共方面因此片獲提名（或許加上《游牧人生》導演趙婷的「反華言論」因素）而作出抵制，取消奧斯卡頒獎典禮在中國大陸和香港的電視轉播，引起國際矚目，堪稱欲蓋彌彰。

奧斯卡金像獎自從前兩年被猛烈抨擊「長得太白」之後，便刻意表現出「深切反省」的誠意，無論在影片和個人項目的提名上，都對「種族」、「女權」、「弱勢」等非電影專業因素多所考慮，力求避免再次被貼上「白人至上」的標籤，是否已做得矯

枉過正？各方看法不一，但是觸角敏銳的韓國電影人真的把握住這個千載難遇的最佳時機，去年以奉俊昊執導的《寄生上流》強力攻堅，果然創造了奇蹟，成為史上第一部獲得奧斯卡獎最佳影片獎、最佳國際影片獎、最佳導演獎及最佳原創劇本獎的亞洲電影及非英語電影。有了這個「零的突破」，今年亞裔影人和亞洲題材在奧斯卡入圍名單上更加大放異彩，壯盛之勢令人難以想像。

在最佳影片項目中的兩大熱門作品，均有重要的亞裔元素。《游牧人生》雖是美國本土題材，但編導兼監製趙婷是中國籍的電影留學生，她對本片發揮著舉足輕重的作用。《夢想之地》拍攝的更是一個韓國家庭移民赴美的奮鬥故事，片中對白韓語多於英語。入圍的幕前幕後基本上都是韓裔美籍，包括導演鄭李爍、監製克里斯蒂娜‧吳（Christina Oh）、和男主角史蒂芬‧連（Alan S. Kim），他是首位提名本項的亞裔美國演員。女配角尹汝貞本身是南韓影人，也是首位提名本項目的韓國演員，被視為最穩當的奪標人物。而最佳導演的5位提名者中，有兩人是亞裔，有兩人是女性（趙婷身兼二者），兩位白人男性導演又是歐美各一，分配得異常平均。此外，《靜寂的鼓手》男主角里茲‧阿邁德（Riz Ahmed）是英國籍的巴基斯坦裔，也是首位提名本項的穆斯林。

提名最佳動畫長片的《飛奔去月球》（Over the Moon）是個中國題材故事，由大陸公司東方夢工廠與美國的網飛攜手製

作，導演葛連・基恩（Glen Keane）曾為迪士尼動畫總監，製片人周珮鈴則是出生於台灣，在美國加州長大，目前擔任東方夢工廠的首席創意總監。更誇張的是在最佳改編劇本項目中，5個入圍者有3個是亞裔，除《游牧人生》的華人趙婷外、《芭樂特電影續集》（*Borat Subsequent Moviefilm*）的妮娜・佩德拉德（Nina Pedrad）和《白老虎》（*The White Tiger*）的拉敏・巴拉尼（Ramin Bahrani）都是美國籍伊朗裔。最佳原創歌曲也有美籍菲律賓裔和美籍印度裔的兩位作曲家入圍。

奧斯卡級別的紀錄片大有可觀

　　一般人說到「去看電影」，通常都是內定指「去看劇情長片」，彷彿電影就只有這一種類別，或是只有這一種類別的電影才具有「娛樂價值」，值得大家花錢去看，事實上當然並非如此。如今已經有越來越多取材獨特、製作精良的「紀錄長片」，正在汲取劇情長片吸引觀眾的竅門並加以提升，例如：用有趣的說故事方式去表達主題訴求；加入更多創作者個人化的風格和品味；更重視攝影、剪輯、配樂、乃至特效的技術表現，使影片看來更有質感等等，這些都是可以讓優秀的紀錄長片跟同級別的劇情長片平起平坐的重要轉變。在爭取觀眾青睞方面，紀錄片比劇情片吃虧的地主要在「宣傳」，一方面紀錄片普遍缺乏宣傳費用去推廣，且缺乏「明星」去吸引觀眾目光，加上大眾媒體也不太重視（看看媒體對本屆奧斯卡最佳劇情長片與最佳紀錄長片獎的巨大報導落差吧），觀眾遂不太容易知道紀錄片推出公映的信息，就算有紀錄長片排除萬難爭取到在院線上片，在其他同檔劇情長片鋪天蓋地的宣傳下也通常會被淹沒，很少能夠像齊柏林的《看見台灣》那樣製造出眾所矚目的城市話題，進而創下驚人的賣座紀錄。因此，盡力去推廣優秀的紀錄片讓更多觀眾願意去

看，令他們在觀念上逐漸把「紀錄長片」與「劇情長片」等量齊觀，成為紀錄片往後發展的一個重要關鍵。

　　想達到以上目的，最好的方法是讓觀眾馬上看到真正傑出的紀錄片作品，讓他們發出由衷的讚歎，脫口說出：「紀錄片怎麼會那麼好看？！」什麼作品會收到這樣的效果？我覺得提名本屆奧斯卡最佳紀錄片獎的幾部長片就是很好的觀賞切入點。在5部入圍的紀錄長片中，迄今我雖然只看了3部〔《El agente topo》（中國翻譯片名《名偵探賽大爺》與《談》（Time）尚未看），但這3部〔《我的章魚老師》、《一場大火之後》與《希望之夏：身心障礙革命》（Crip Camp: A Disability Revolution）〕全是一流作品，其題材與風格不一，卻都具有鮮明的藝術特色和高超的敘事技巧，從頭到尾緊扣觀眾情緒，十分好看，由哪一部奪得最佳影片獎我都認為是合理的。

　　最後奪冠的《我的章魚老師》是生態紀錄片中的神作，它跟觀眾比較熟悉的Discovery或國家地理頻道的同類節目有頗大差異，首先是它從主觀角度描述人與章魚之間的互動和感情交流過程，而非純客觀記錄動物界的生態；其次是全片的敘事只由南非的潛水攝影家克雷格‧福斯特（Craig Foster）一人主述，聽他用深富感情且蘊含詩意的語調娓娓道來他和章魚老師的一段神奇友誼，就像不少描述主人與愛貓、愛犬之間感情的寵物電影，只不過本片的故事更稀奇、更難拍攝；再來是製作上的高難度匪夷所思，全片的水底攝影和無人機高空拍攝的映像幾近完美，近身捕

捉章魚伸出觸鬚跟主角「勾手指」（好像《E.T.》的經典鏡頭）以及主角把整隻章魚抱在胸前的鏡頭，還有鯊魚獵殺章魚的一連串緊張刺激水底跟拍，就算是人工安排、可以NG重來的劇情片拍攝也不見得能達到如此出色的臨場感和恰到好處的戲劇效果。至於在影片主題方面，本片重新審視人類與大自然共處的關係，人類與動物的跨物種互動的可能（原來章魚的智力與小貓小狗相同），人類應否主動介入甚至改變別的動物的生態（主角目睹章魚的一隻腳被鯊魚咬斷後曾主動幫牠進食），以至人類本身的世代傳承（透過主角與兒子的潛水訓練完成）等等，都能讓觀眾省思。克雷格・福斯特與章魚老師之間長達三百多天的親密相處過程，不但療癒了一度陷入人生低潮的南非中年男人的心靈創痛，對一般大眾而言，也有如沐春風的療癒效果。

　║　條條大路通電影　║

附錄

追憶我和黃仁先生一起走過的那些歲月

1.

　　我是在1977年從香港到台北來定居的，這個時間距離我在國立藝專畢業回到香港已經有4年了。1973年我畢業返香港之後，不久便經朋友介紹進電影圈拍戲，同時開始了我的影評人生涯。在做了2部電影的場記和2部電影的副導演之後，我轉到麗的電視（亞洲電視的前身）做了1年的簽約編劇，還間中當臨時演員。編劇組解散後，有一個機會以外包方式跟亞洲電視承接了一個全外景戲劇節目《台灣風情畫》，說好先拍第一季13集。於是一夥人興沖沖到台灣拍戲去，我擔任第一集的導演。當時，我們的小型劇組得到祈和熙老師（註）和他的「南強電影公司」在器材上和製作上的大力幫忙，順利拍完了第一集。不料回港交貨的時候，麗的電視節目部正進行大換班，原來打算做一季的《台灣風情畫》決定取消不做了。這個時候我得面臨選擇：繼續留下來在台灣發展？還是回到香港去？祈老師知道我的情況後，讓我進他的南強公司當導演，負責拍一些簡報片和紀錄短片，我記

得有拍過鹽田和郵差等題材，還在鹽田的外景和祈老師留下了一張合照。

祈和熙老師顯然是我在台灣遇到的第一個貴人，可惜我和這位個性溫厚的謙謙長者緣分太淺，大概半年之後，祈老師就在公司附近不幸遭遇車禍去世了。不久，我也就離開了南強，開始寫稿維生。此時，我很幸運遇到了在台灣的第二位貴人，就是一直提拔和照顧了我幾十年的黃仁先生。

註：外一章

祈和熙是在國立藝專影劇科技術組教我們電影攝影的兼任老師，他當時應該是台灣最優秀的紀錄片攝影師，自第1屆（1962）金馬獎開始，十年內4度獲得金馬獎最佳紀錄片攝影獎和一座最佳紀錄片策劃獎。祈老師偶然也應邀為劇情片掌鏡，例如1965年李翰祥為台製廠執導的古裝片彩色大製作《西施》，但是讓他的電影攝影藝術名揚四海的代表作，卻是唐書璇導演的黑白古裝文藝片《董夫人》。此片是唐書璇在美國南加州大學畢業後於1966年回港著力籌拍的首部劇情長片，她聲言要拍成一部「以中國的經驗、歷史與傳統為根源的中國電影」。

這一部獨立製片跟當時正在崛起的香港電影工業和主流製作大異其趣，從海外請來不少名家參與。例如專門邀來負責廠景攝影的是印度電影大師薩耶哲・雷（Satyajit Ray）的長期合作夥伴Subrata Mitra，負責拍攝台灣16天外景的攝影師是多屆金

馬獎得主祁和熙；女主角則從美國請來當時為美國電視演員的
盧燕等等。

　　《董夫人》的藝術成就，每個在大銀幕上欣賞過本片的觀眾
都心裡有數，不必細表，但祁和熙和Subrata Mitra搭配得天衣無
縫的精彩攝影居功厥偉。因此，《董夫人》雖然至今未在台灣正
式公映過，卻在1971年的第9屆金馬獎獲頒最富創意特別獎、最
佳女主角、最佳攝影（黑白影片）和最佳美術設計獎。

　　因為有了《董夫人》的合作淵源，唐書璇在1972年來台灣
拍攝她的第二部作品《再見中國》時，便自然以祁老師的「南
強電影公司」為劇組的集合據點，演員之中也用了很多的藝專
校友，男主角之一的曾紀律正是我們當時的助教，政大的卓伯
棠任副導演。我還記得我們這些技術組學生有時候來祁老師的
公司上課，還會看到一些演員和工作人員。可惜這部正面反映
文革期間大陸青年逃亡海外的電影傑作，也是始終沒有在台灣
上映。

2.

　　我原來並不認識黃仁先生，是因為投稿到他主辦的《今日
電影》雜誌才認識的，不過我們很快就建立了私交，走得越來越
近。1978年我在台北結婚，只擺了兩桌，就邀請了黃仁先生來參
加我的婚宴。

黃仁先生

我和黃仁先生的年齡相差了27歲，算是他的子侄輩，而且雙方的「江湖地位」也相差很多，那為什麼我們會那麼容易走到一起呢？黃先生在性格上的寬容大度，沒有架子，樂於提拔新人，那當然是一個主要的原因，另外，我覺得我們倆對電影的看法跟做法也相當近似，重視行動多於空談，可以說是「志趣相投」，所以一起談論電影時自然容易取得共識。基於一份對電影的熱愛，加上同樣對當年台灣在戒嚴年代的電影資料嚴重不足和缺乏整理深不以為然，大家合作去做一些對電影發展有幫助的事情也就順理成章了。

黃仁先生在1950年代主編《聯合報》的新藝版時，已引進大量電影文化新思潮，例如法國電影新浪潮就有連續多日的連載介紹，又培養了不少年輕影評人。1964年他與同好籌組中國影評人協會，1968年間又在片商張雨田的資金贊助下成立「中國電影文學出版社」，出版了一套六、七本電影專著。其中黃仁編著的《中外名導演集上下冊》，兩冊加起來雖然只有薄薄的三、四百

頁，合共介紹了一、兩百位中國和外國的名導演，但已經是當年罕見的大手筆，是中文電影工具書的開荒之作。那時候我還在香港念中學，已經透過《中國學生周報》的電影版看過相關介紹。到藝專念書後，更買下這兩冊書經常使用著。

我離開了「南強電影公司」後，生計頗成問題，唯有勤奮寫稿。此時，黃仁先生在晚上任職《聯合報》編輯之外，白天又去主編《民族晚報》的影劇版，精力十分充沛。也許黃先生瞭解到像我這樣一個沒有背景的香港青年要在台灣社會立足很不容易，所以大膽地提拔我，讓我在《民族晚報》開始寫影評專欄，一個星期可以有幾天見報，這對我的生計固然大有幫助，也逐漸建立起我在台灣影評圈的知名度。尤其令我感念的是，有一次我的影評文章不曉得開罪了誰？竟被報社下令「封殺」，不准再刊登「梁良」的文章。這個主要的收入沒有了，我該怎麼辦？也許黃仁先生認為我的文章沒有錯，竟然在他的職權範圍內，既依報社的規定停止了「梁良」的稿子，同時讓我本人使用別的筆名繼續在他的影劇版上投稿發表文章，於是有一段時間「梁良」在《民族晚報》失蹤了，冒出了一位「賈明」（假名）先生取代，繼續在那裡寫了一陣子。我後來還有用「賈明」的筆名在外面發表別的文章，但這段時間並不太長。如今說起這段「祕辛」，我還是非常感謝黃先生勇於維護晚輩的有膽識和有擔當的作為，這並不是很多人願意做和能夠做到的。

關於《民族晚報》，還有另外一個回憶值得一提。那時候報

社的編輯部在二樓，而出納部是在四樓，每次我太太來報社領取稿費，黃先生就帶她走內部樓梯上兩層樓領錢。別看黃先生當時已是五十多歲的「小老頭」，但步履十分敏捷，咚咚咚咚一下就爬上去四樓了，而年輕的小女子在後面硬是跟不上。這段往事我太太至今提起來還是津津樂道，景象如在眼前。黃先生在九十多歲中風前仍能在他仁愛路的四樓公寓每天爬上爬下，大概也是當年「練功有成」吧！

3.

我在台灣出版的第一本書是1980年《國際巨星101》，是用本名梁海強編著的。嚴格說來這只是一本明星畫冊，我做的事只是為每一位明星寫一點中文簡介，這種書在當年能夠出版，是因為台灣那時候還沒有「著作權」的觀念，而且進口外國書報雜誌也相當困難，誰能夠拿到國外的原始資料，誰就可以利用那些資料加工變成為自己的東西，文字的話就加以翻譯改寫，圖片呢就是直接翻印了。這種行為在當年人人為之，很少人會引以為恥，更不知道在多年後這個會變成一種犯罪，叫侵害「智慧財產權」。

黃仁先生有一位好朋友叫吳景新，他懂日文，而且經常可以買到一些日本出版的電影雜誌，如專門介紹歐美電影的《Screen》和《Roadshow》。那時候日本上映歐美新片的時間要

比台灣領先很多，電影資訊也比台灣豐富很多，兩份電影雜誌每期都會刊登很多歐美明星照片和新片介紹，間中有一些電影專論，或是好萊塢電影的劇本翻譯等等，可以說是台灣電影雜誌界，包括《今日電影》和《世界電影》等最喜歡使用的「電影資料庫」。黃仁和吳景新根據日文翻譯的《洛基》（Rocky）電影劇本就曾經在今日電影雜誌上刊登。

就是在這種背景下，有人認為出版一本歐美巨星的畫冊會是一個生意經，會有西片的影迷加以購存。在黃仁先生的介紹之下，找了我來撰寫相關的明星介紹。我從吳景新先生那裡拿到大批從日本電影雜誌剪下的當時在台灣走紅的歐美明星全頁彩照和黑白照片，逐一加以篩選，挑出最後的101位巨星，加上每個人的生平簡介和作品年表，完成了掛上我名字的第一本書。2002年我為「世界電影雜誌社」出版的《世界電影影星名鑑WHO'S WHO》擔任責任主編，其實做的是類似的工作，只不過這次格局規模大多了，也嚴謹多了。

對我個人而言，做出幾本奠基性質的「電影工具書」可以說是我早期著力很深的一個工作目標，而其中堪稱最重要的代表作，應該就是1982年《中國電影電視名人錄》，和1984年出版的《中華民國電影影片上映總目（民國三十八年至七十一年）》及《歐美電影指南1000部》。這三本書都跟黃仁先生有或多或少的關係。

4.

　　黃仁先生和我都不是學者型的影評人，我們不會在文章中滿口電影理論，也不習慣賣弄只有自己人能看得懂的專業術語，而喜歡用一般人都看得懂的文字說出自己對電影的真實看法和真正感受。相對來說，我們都算是實務派，尤其重視電影歷史資料的收集和整理，老是做吃力不討好的「電影學術工作」。因此，我們在40年前一起編纂《中國電影電視名人錄》，彷彿是再自然不過的事。

　　對於像《中國電影電視名人錄》這樣一本厚達700多頁、內容涵蓋了中港台影視界達2,000人的大部頭工具書，本來不是像《今日電影》雜誌社這樣一個勢單力薄的民間出版社所能夠承擔得起的大工程。然而，當那些擁有資源的政府單位和學校研究機構等大人先生都不願採取行動的時候，就只有依賴我們這些對國片有熱情、使命感的「傻子」自不量力地往前衝，去做這些「以一人敵一國」的傻事。

　　這本書從籌備到出版歷時兩年，實際的編輯工作也進行了8個月。主編者掛名6人：黃仁、梁海強、戴獨行、徐桂峰、孟莉萍、李南棣，具體由前3人分工，各自負責撰寫：上海時代和台港的國語片、台語片；香港電視界和粵語片、部分台港國語片；台灣電視界的相關重要人物，最後再一起審核條目內容，加以補充訂正。當年，個人電腦在台灣還沒出現，網際網路要到十多年

後才誕生。我們影視界的人物資料十分缺乏，而且收集不易，主要依賴幾位主編貢獻出個人的收藏品共襄盛舉。我還記得曾親手剪壞了不少孤本的原版圖書和雜誌以取得相關名人的一張配圖，這種「愚行」我如今是不會再做了。

這個花了大功夫編輯出版的冷門工具書，在1982年7月1日出版時採用了「半精裝、高定價」的行銷策略，以定價新台幣1,000元（港幣150元）發售，這個在當年是一般買書人付不起的高價，但社方自有他們盤算的生意經：以書中收錄的名人為主要銷售對象，這些名人光是衝著自己被介紹的部分就會毫不手軟購書收藏，只要2,000人中能賣出個三、四成，收回成本應是不成問題的。

事後證明，堪稱中文出版界創舉的《中國電影電視名人錄》雖受到相當重視，這些年也造福了海內外不少寫文章、做國片研究的人，為他們節省了很多收集基礎資料的力氣，但本書的真正銷量我至今也不清楚，據說黃仁先生因此賠了不少錢。

5.

1977年，由香港市政局舉辦的第一屆香港國際電影節正式創立，因屬於試辦性質，只選映了37部電影，但觀眾人次約有16,000，平均每部電影有400多人欣賞，反應相當熱烈。由於首屆電影節大獲成功，第二屆起便規模擴大，並首次設立「香港電

影回顧專題」，開始每年出版由電影學者和影評人撰稿的特刊，自此建立了香港的本土電影研究優秀傳統。

一水之隔的台灣對此當然十分羨慕，很多電影學者和影評人都在大聲疾呼，呼籲台灣也應該有自己的電影圖書館和國際電影節，《影響》的王曉祥和《今日電影》的黃仁是聲量最大的一批影評人。1978年，行政院新聞局與民間共同集資成立「中華民國電影事業發展基金會附設電影圖書館」。同年4月，電圖的第一任館長徐立功先生走馬上任。

徐館長上任後的第一大任務，便是應各方要求，於1980年推出「台北金馬國際觀摩展」，首次將過去只能透過文字認識的楚浮、柏格曼（Ingmar Bergman）、亞倫·雷奈（Alain Resnais）等歐洲電影大師的作品在大銀幕介紹給台灣觀眾，又可以讓大家不受當時的電影配額限制看到一些歐美新片，這對影迷的刺激實在太大了。於是在國際觀摩展的入場券開始發售的當天深夜，就已經有很多影迷在青島東路電影圖書館樓下開始排隊，長長的人龍繞了一圈又一圈，簡直嚇壞人，不曉得如今還有多少人記得當年那個漏夜排隊買票的盛況？

對我而言，看到「台北金馬國際觀摩展」成功舉辦當然高興，但它初時只重視國際影片的引介，而沒有利用影展的預算和人力物力，像香港那樣同時進行「本土電影回顧專題」的研究和出版，趁機為荒蕪的台灣電影學術環境做一些奠基的工作，那還是令人引以為憾的。我記得在第二屆香港國際影展出版的特刊中

看到香港電影史家余慕雲編寫的《香港早期電影上片目錄》，感到相當興奮，這是研究香港電影必備的工具書，台灣能夠有一本類似的上片總目嗎？於是我自己寫了計畫書，毛遂自薦到電影圖書館找徐立功館長洽談這個出版計畫，最終他答應在並不充裕的出版預算中，撥出十萬元新台幣稿費讓我獨力去承擔這個「不可能的任務」。

在個人電腦等高科技還沒出現的年代，用人力花死功夫抄寫報紙上刊登的電影上片廣告，是我知道編著這一本大書的基礎法門。為了不用每天跑公立圖書館去抄報紙，能夠在家裡工作，正懷著大女兒的太太也可以抽空幫忙抄寫部分，可以節省不少時間，便一咬牙從預支的稿費中拿出快一半的大筆錢，購進了整套100巨冊的《聯合報縮印本》，這還是透過黃仁先生用《聯合報》員工的折扣價才有能力把書買下，否則花原價80,000元買了縮印本，我那兩年就是完全做白工了。當然，報紙廣告能夠刊登的影片演職員資料相當有限，而且香港電影來台經常改變片名上映，為了補充資料和核對正確片名，我趁回香港探親的時候登門拜訪余慕雲先生，去他家裡翻閱《電影小說》之類的港版電影雜誌，經多方努力後總算把這個不可能的任務完成。

如今回頭看《中華民國電影影片上映總目（民國三十八年至七十一年）》這套書，其實內心有點寬慰，要不是當時年輕，不會去計較時間和精力付出的成本是否只能拿到那樣的代價，像這種費時費力的大部頭工具書是不可能由一個人去完成的。我想，

黃仁先生在做《歐美電影名導演集》和《台灣電影百年史話》（與王唯合著）這種大書的時候，應該也是抱著「不計成本」的奉獻精神吧？

對國片研究者來說，這本《影片上映總目》的確很好用，我自己收藏那一套就經常在用，還有朋友誇張地跟我說過：「我那套書幾乎都翻爛了。」比較遺憾的是，這本書的資料只收錄到1982年，想找尋最近30幾年的台灣上片資料，不曉得從何入手？1993年焦雄屏擔任「中華民國電影年」執行長的時候，曾經和我談過出版影片上映總目更新版的事情，還煞有介事地找了一些助手從新聞局的送審資料中抄錄那十多年上映新片的基本信息，由我按照原書規格統一編輯訂正，可惜這個計畫後來不知什麼緣故不了了之。

時至今日，大家都習慣上網查找資料，紙本的工具書好像越來越不重要了，但事實上真的是這樣嗎？

6.

黃仁先生出版的第一本電影書，是1968年《中外名導演集》上冊，評介歐美名導演130人，詳列作品年表、生平事蹟及作品風格評介。翌年出版《中外名導演集》下冊，內容包括歐美電影導演續篇、亞洲篇（中、韓、日為主）及坎城影展、威尼斯影展、奧斯卡金像獎和亞洲影展的歷屆得獎名單。此後，他曾經兩

度將此書內容增訂改寫，1979年在聯經出版七百多頁巨冊《世界電影名導演集》，很博好評。1995年再在聯經出版厚逾千頁的《歐美電影名導演集》上下冊，可見他對這個題目用情之深、用力之勤，在台灣無人能出其右。迄今為止，這一套名導演集還是中文電影工具書之中的扛鼎之作，我有機會參與此書，在片名翻譯等方面給黃先生一些諮詢協助，也深感榮幸。

剛才看完黃仁先生在《歐美電影名導演集》書中的「自序」，仍然為之動容。所以特別把它整理，貼在這裡給大家看看，讓大家體會一下黃仁前輩當年為電影文化工作默默所做的貢獻。

黃仁先生給梁良贈書的親筆致謝

《歐美電影名導演集》自序

　　四十年前，台灣電影文化，是真正沙漠，大陸出版的電影書被禁，台灣又沒有人寫，也沒有書店肯出版。民國四十四、五年，我主編《聯合報》新藝期間，深感到要提高電影的製作水準和欣賞，必要促進電影書籍出版，特闢「紙上電影圖書館」的邊欄，請《聯合報》同事馬全忠兄，連續四、五天、介紹外國出版的電影書目。到民國五十四年起文星書店陸續出版了幾本電影書，可惜該書店不久關門。

　　民國五十七年，我以替某片商捉刀，寫電影事業論為條件，促成他投資出版電影叢書，並聯合鄭炳森（老沙）、黃宣威（哈公）、饒曉明（魯稚子）及劉藝諸好友，各人寫一本電影書，不拿版權費，將版權費做為股金，合組成中國電影文學出版社股份有限公司，向經濟部登記。蒙皇冠出版社平鑫濤兄協助代為編印，並設計封面，六本書同時出版，是台灣出版史上空前盛舉。港台報紙紛紛推荐，很得各方好評，大家雖無版權費收入，也很安慰。

　　這批電影叢書中，有一本是我寫的《中外名導演集》上冊，評介歐美名導演一百三十人，詳列作品年表、生平事蹟及作品風格評介。

　　民國五十八年，中國電影文學出版社再出版第二批叢書，只有三本，其中一本，是《中外名導演集》下冊，內容包括歐美電

影導演續篇、亞洲篇（中、韓、日為主）及坎城影展、威尼斯影展、奧斯卡金像獎和亞洲影展的歷屆得獎名單。上下兩冊，送內政部審核，獲得著作權證書，台內著12270號。

由於這兩批書，只我著《中外名導演集》上冊和魯稚子著《現代電影藝術》兩書銷售一空，其餘七本都有大批退書，收入所得只夠付印刷費和廣告費，大家白忙一場，也無暇再寫新書，中國電影文學出版社便無形解體。

民國六十八年，蒙聯經公司劉國瑞兄和唐達聰兄的支持，將《中外名導演集》上下冊的歐美導演部分，合起來，擴大範圍，重編重寫，將各名家未在台灣上映過的影片片名也列入，同時增加三倍名導演，書名改為《世界電影名導演集》，七百多頁巨冊，出版後很博好評，不少遠自美國學人託人在台灣購買該書，其中王菲林、陶德辰、但漢章都來函讚揚，並義務代為校正。尤其導演但漢章又撰文推荐，使我深感愧疚。還有越南電影資料館購得該書，也很重視，代為校正。都希望快出續版或新版。

但是，西片的中文譯名是大問題、幾千字談不完，這裡只能簡略地提到。1949年前，有滬譯和粵譯不同，台灣是跟隨滬譯，海外華僑的華文報刊是港譯。1949年之後，是港譯和台譯不同，台灣片商往往將香港的甲片譯名，用到台灣乙片身上，例如《血肉長城》、《浮生若夢》、《自君別後》之類的片名，很多影片的情節都類似，都可套用。真正內行影癡只好先記原名。

外國片的原名，也常有多種，歐洲片到美國上映常要改換英

文片名，有時也會與原來的法文、義大利文、西班牙文的意義不同。歐美片在開拍時和上映時的片名也會更換，少數片的導演也會中途更換。我從中、日文收集到的資料，和英文資料對照，常有差異，必須追蹤，有時仍難免發生張冠李戴的錯誤。

有些外國導演的出生年月，常有幾種不同版本，尤其作品年份的差異最多，有的是根據首映期，有的是根據開拍期。照理美國導演協會出版的《美國導演年鑑》，作品年份最可靠，也有少數出入，原因是該書排印時影片尚未上映，片名已列入，如果影片完成時間再拉長，檔期延後，年份便有差異。尤其非主流的獨立製片的出品年份，最易發生問題，也無法做定論。因此遇到這類問題不必追究，也無妨研究電影。

按照外國導演名鑑、名錄、專集，是四年要再版一次，或出新版，至遲五年，因每年都有新人出頭，老人退休或死亡，也有許多傑出新作品問世，做為研究電影的工具書，如不更新，就難以滿足讀者的需要。《世界電影名導演集》從民國六十八年初版，到現在民國八十四年，已相隔了十六年，實在有負讀者的期待，幸蒙聯經公司同意出版新書和增加亞洲篇。但校對原稿極為費時費事，在校對期，時有傑出新人出現和大師級名人逝世以及有代表性新作問世。為求完美，都盡量設法加進去，如此一來，又耽誤了校對時間，就這樣又拖延了三年。好在大陸、香港、台灣，同類工具書籍只此一本，仍有其出版的必要性。也可見這電影工具書籍的出版實在亟待加強。十年前，國家電影資料館邀請

一批留美學人合編電影詞典，十年未完成，更值得警惕與反省。

外國出版這種書，都是十幾人至二十幾人聯合執筆，本書只我一人執筆，幸蒙好友梁海強的諮詢之助，此書得以順利完成，盼望讀者能不吝指正。

黃仁

7.

黃仁先生的《中外名導演集》是第一本以「電影人」為主題的中文電影工具書，而我的《歐美電影指南1000部》則是第一本以「電影片」為主題的中文電影專著，同樣有一點里程碑的價值。

還在電視「老三台」的時代，很多台灣觀眾其實是透過在家看「電視長片」來觀賞電影的，三家電視台會在星期六和星期天安排時段播映中外老片，甚至會有一些尚未在台灣院線上演過的歐美電影。因此，不少報刊循眾要求開闢專欄，以簡單扼要的文字來評介那些影片，讓觀眾以此為參考決定要不要花時間來看這些電影，也算是服務讀者的一種方式。這種「電影指南」（film guide）性質的影評寫作，在1970年代後期開始出現，到1980年代蓬勃發展，新片錄影帶在80年代中出現之後更是蔚為風潮。那時候，《今日電影》雜誌因國片票房不佳，電影廣告很難找，反

正更收不到錢，令身為發行人且親自拉廣告的黃仁先生十分頭痛，於是他打算將雜誌向錄影帶資訊指南的方向轉型，找了我當主編，規劃出全新的雜誌形式和內容，可惜為時已晚，雜誌出了沒幾期也就因為無力支撐而結束了。

回到「電影指南」寫作，黃仁先生在民生報就有「長片短評」專欄，而我在《民族晚報》寫影評專欄時也固定寫「螢幕長片評介」，後來更在《今日電影》雜誌有計畫的連載「電影電視指南」的系列，當我累積的影片數量夠多了，也就順其自然地在1985年1月以今日電影叢書的名義出版了《歐美電影指南1000部》，這本書的規模在當年來說還真是一個創舉。記得我在1988年首次到廣州參加一個學術討論會，把這本書拿出來給大陸的同行看看，他們都眼睛一亮，不太相信台灣可以出版這樣規模的一本中文電影指南書。

事隔17年後，台灣的遠流出版社以相當大的人力物力，由電影學者廖金鳳領軍組成6人編寫小組聯合撰寫，歷時4年，於2002年出版了《電影指南》上下兩巨冊，規模自然比《歐美電影指南1000部》大得多，製作也更精良了。然而才過了兩年，有「大陸首席影評人」之譽的周黎明和我，就聯手推出了《西片碟中碟（英語片）》、《西片碟中碟（非英語片）》、《華語片碟中碟》系列三巨冊，網羅了八千部以上較優秀的中外電影及影碟一一加以評介，於2004年至2006年由大陸的花城出版社出版，是迄今為止兩岸三地收片規模最大、規格也最完整的一套電影指南

書。我們本來還打算再出一本《亞洲片碟中碟》，把亞洲的優秀電影也一網打盡，如此一來等於是把全球電影做出一套可信賴的中文電影指南套書，讓華語讀者有所依靠。可惜這個雄心壯志的計畫，因為我和他都抽不出時間動手做而流產了。

事實上，短短幾十字頂多百來字的「電影指南」寫起來一點都不簡單，它要求影評人用最濃縮的文字把電影最精華的特色講出來，這個需要歸納概括的功力和相當好的文字技巧，並非人人都能做得到。就好像做編劇的，要他寫幾千字的故事大綱不成問題，但是要求他用幾十個字寫出「故事前提」（logline），就硬是無從入手的道理一樣。以中國時報的「一部電影大家看」專欄為楷模的新片電影指南寫作，在1980年代至1990年代初的報刊蔚為風氣，當時堪稱是台灣大眾影評的盛世。

8.

於1964年8月24日成立的「中國影評人協會」，在頗長的一段時間是台灣唯一的影評人團體，成員包括各報影劇版主編、影評撰稿人，國民黨文工會代表及政府官員等人士，在戒嚴年代等於替影評人的會員打上「正字標記」。影評人協會對新會員入會的資格審查甚嚴，須有相當資歷的影評寫作或相關的電影背景才能入會，新人入會申請要有兩名會員簽名推薦，還得附上作品若干，經過審核小組通過才能正式入會。我在1980年代中期已經算

是小有名氣的影評人，但還是被排斥在外，心裡頗不以為然。

當時，中國影評人協會每年均在年初舉行的會員大會上即度進行「中外十大佳片」評選活動，按投票結果依次列出十大名單，並由數名會員寫出簡短的獲選理由。此活動頗受媒體重視，在報刊上有相當大的篇幅刊登評選結果，對於發行那些影片的公司來說可以收到很好的宣傳效果。

也許因為這樣，台灣各電影公司都喜歡跟影評人協會維持良好關係，他們有一些已進口電影拷貝但不獲電檢通過而需要退關的影片，就會在退運前於試片室安排一場「特別試片」；或是雖然可以通過，但是需要大幅度刪剪才能上映的影片，就會把未刪減前的原版拷貝安排一場特別試片，邀請一些「特別嘉賓」前往觀賞。中國影評人協會的會員就常常獲得這種試片機會，也可以說是會員們的一種「特別福利」吧。

對於這種「錯過了也許就永遠看不到」的電影，真正的影迷是不願意錯過的，總要想辦法不落人後地看到。所以我當時雖然還不是中國影評人協會的會員，還是在黃仁先生等人通知試片消息後，找掩護混進去「台映試片室」看過幾回。不過有一次正面碰上當時的協會祕書長劉藝先生（他也是中影公司的導演、著名影評人）在台映的大廳親自把關，我跟他認識，但不熟，他就毫不客氣地當著其他人面前叫我馬上離開，非常地鐵面無私。在講情無效後，我也就灰頭土臉地離開了試片室，自此強忍著不再去佔這種便宜。兩年後，我在黃仁先生和曾西霸兄的推薦下才正式

加入中國影評人協會成為會員。多年以後，甚至數度成為新會員申請審核小組的成員。

　　1989年，我參加了中國影評人協會的代表團，前往日本出席第二屆東京國際影展。照片中站在中間的就是領隊劉藝祕書長，黃仁先生和景翔兄一左一右站在他身邊，我是新人，理當靠邊站。說起來，這是我第一次到日本，真是往事只能回味。

中國影評人協會組團參加第二屆東京國際影展合照

9.

　　1988年，我在香港電影史家余慕雲的居中邀請下，於當年夏天持香港的回鄉證首次踏足神州大地，那時候台灣剛解嚴，民眾只能回鄉探親，尚未開放大陸旅遊。我此行是由香港赴廣州的中山大學，參加全國性的「中國喜劇電影研討會」（活動的正式名稱已忘記），並以「台灣影評人代表」的身分在會上發表了〈淺論台灣的喜劇電影〉的論文，自此開啟了本人參加兩岸三地電影活動和文化交流的大門。

　　同年11月，北京的「中國電影家協會」成立了「台港電影研究會」，積極推動台港電影的研究工作。自此，兩岸三地的電影互動及文化交流逐漸常態化。

兩岸三地影評人在廣州開會時的合照（前排右三為黃仁，後排右二為梁良）

1989年5月，我應「廈門市電影電視藝術協會」之邀，負責在台灣組織一個「影評人代表團」，赴廈門出席該會主辦的「台灣電影電視藝術研討會」。於是我邀請了黃仁先生、我在藝專的同班同學蔡國榮、以及同樣是香港僑生的黃建業，組成了四人代表團跨海赴會，這是台灣解嚴初期兩岸影視學者首次在大陸境內正式聚會，為期四天。

黃仁先生祖籍福建，這是他自從1946年離家赴台後首次回到故鄉，高興自不待言。他特別招待了十多名家族中人前來廈門熱鬧相聚，同遊魯迅紀念館並留下合照。此行對他來說，於公於私都大有收穫。

　　自此，我們經常聯袂參加一些兩岸三地的電影交流活動，黃仁先生也開拓了屬於他個人的電影人脈，獨自

黃仁單刀赴會到北京，與專研台灣電影史的廈門大學研究員合照於北京電影學院大門前

應邀到大陸訪問或出席會議。他最高興的是能夠當面看到一些49年以前的民國大明星、大導演，以前只能聞其名，如今卻有機會在他下榻的飯房間跟對方促膝長談，心中的痛快可以想見。尤其

有趣的是，過去在大陸資訊隔絕時，黃仁先生曾根據他們報館資料室收集的一些「匪情資料」，在台灣的報紙上為文報導「某某大明星已在文革期間遭批鬥而死」，結果那人竟「死而復活」出現在他眼前，親自向他澄清以訛傳訛的假消息，說來令人失笑。

赴福建開研討會的台灣代表團，前排右起：黃仁、蔡國榮；後排右起：梁良、黃建業夫妻

　　也許是受了這些經歷的啟發和刺激，黃仁先生從1990年代中期開始將整理影史和撰寫影人傳記作為他的寫作重心，創作熱情無比高漲，陸續出版了十多本此類著作；加上此時期對台語片文化的大力鑽研推廣，進一步建立了他「台灣電影史家」

的尊崇地位。

　　相對的，我在這段期間也有自己的工作發展，跟黃仁先生的合作就逐漸減少了。從2000年到2002年，我更有兩年多跑到大陸創立電影網站，我們見面的機會就更少了。直至我在山窮水盡的情況下重返台北，黃仁先生再次扮演貴人角色大力拉了我一把，我們之間重新有了十多年共同走過的歲月可供回憶。

　　以下是黃仁先生在這段期間的影史著作和影人傳記列表：

1995　《龔稼農從影生涯與劇照全集》（與龔稼農合著）
1997　《永遠的李翰祥：紀念專輯》
1999　《胡金銓的世界》
　　　《行者影跡：李行‧電影‧五十年》
2000　《何非光：圖文資料彙編選集》
　　　《台灣話劇的黃金時代》
2001　《電影阿郎！：白景瑞》
　　　《聯邦電影時代》
　　　《世紀回顧——圖說華語電影》（與黃建業合編）
2002　《台北市話劇史九十年大事紀》
　　　《袁叢美從影七十年回憶錄》
2003　《白克導演紀念文集暨遺作選輯》
2004　《台灣電影百年史話》（與王唯合著）
2005　《辛奇的傳奇》
2006　《優秀台語片評論精選集》
2007　《開拓台語片的女性先驅》

10.

　　1997年，中國影評人協會組了代表團赴大陸參加第三屆上海國際電影節，團員在出席官式活動之餘，都興高采烈地參加主辦單位安排的風光名勝旅遊活動，唯獨有一位團員蔡國榮放棄這個輕鬆有趣的活動，也不明說理由，顯得神神祕祕，事隔多時我們才得知，原來他是躲在飯店房間替李安趕寫《臥虎藏龍》的電影劇本初稿，真是分秒必爭。

　　2000年，《臥虎藏龍》推出上映，造成世界性的轟動賣座，又在翌年獲得奧斯卡四項金像獎：最佳外語片、最佳攝影、最佳藝術指導、最佳原創音樂獎，創下華語電影前所未見的佳績。當時已高齡76歲的黃仁先生健康情況十分良好，頭腦反應敏捷，他馬上想到可以寫一本以李安和其他揚威國際的華裔影人為主題的書，打鐵趁熱推出，說不定會有不錯的銷路。由於編著此書需找尋不少中外資料，於是他再次找我合作。當時我還人在大陸搞網站，工作甚忙，但黃仁先生既主動開口，怎能拒絕？我們兩人透過網路商談文章內容及分工情況，我又在返台時作全書的最後校訂，結果在2001年10月便把這本兩百多頁的書弄好。翌年2月，《臥虎藏龍好萊塢：李安傳奇與華裔影人精英》由亞太圖書出版社推出上市。此書的編寫雖有點急就章，但確能捉住時代脈動。

　　書出版的幾個月後，我在大陸創辦的「漢電影」網站因故結束了，只好打道回府。返台初期，碰到西門町豪華戲院第二代接

班人蔡政宏有意革新，進行戲院空間的改造，把三樓的辦公室變身成電影教室，開辦「電影沙龍」，提供非學校系統出身的電影愛好者一個學習電影的平台。我認同這個「民間電影學院」的目標，便全身投入相關的籌備工作，一手一腳規劃了兩、三期的課程，又邀請師資，宣傳推廣，還有一些行政工作，忙得好像在正式上班。後來蔡政宏又與藝文界合作，推出「表演沙龍」，不久將兩者合併改名成「台灣影藝學院」。我的階段性任務完成後便退出了，為時大概一年。當時黃仁先生陸續在以出版學術書為主的「亞太」出書，跟老闆謝小姐比較熟（謝小姐同時在經營綜合性的出版社「牧村圖書公司」），牧村剛好在缺編輯，黃仁先生便引薦我進去，再一次在關鍵時刻幫了我的大忙，使我重回台灣後在工作上穩定了下來。

11.

我在「亞太」和「牧村」（一套人馬，兩個品牌）工作了兩年多，從普通編輯升至主編，前後經手了十多本電影書，當然也有一些其他種類的書，算是為作者和讀者留下了一點小成績。以下是我覺得比較特別的幾本作品：

第一本是2004年元旦出版的《百變天后‧梅艷芳》，自香港《電影雙周刊》引進的完整稿子，紀念剛在2003年12月30日因癌症去世的歌影雙棲巨星。

接著我主動企劃了痴漢著《澀情片》，是國內第一本專門評介A片錄影帶的專著，它原是某影視記者為台灣某知名影音雜誌撰寫的叫座專欄，每月深入介紹一部日本或歐美的成人電影，在看錄影帶仍為娛樂主流的當年是頗有獨特見地的一本書。由於是「限制級」內容，當時還特別加上封膜才上市，也許因此影響了書的銷路。

　　2004年12月分別由「亞太」和「牧村」出版的兩本書都值得一提。《尋找青冥劍：從臥虎藏龍談華語電影國際化》原是台藝大學生謝彩妙的碩士論文，主題放在《臥虎藏龍》和華語電影的產銷面，她花了四年功夫作訪問和不斷重寫，做得相當用心，是所有關於《臥虎藏龍》的中文書中別有貢獻的一本。《尋找青冥劍》的書名和封面設計都採用了我的主意，小記一功。

　　周星馳的《功夫》於2004年聖誕檔於台灣及所有華語市場推出上映，萬眾矚目，台灣出版界也掀起了一陣出書熱潮。當陌生的年輕作者周掌宇和于欣怡在此之前的幾個月拿著他們合著的《快樂之神周星馳》到「牧村」敲門時，我是抱著姑且一試的心情來編輯這本「走在時代前頭」的小書。當時沒想到財雄勢大的商周出版社也在全力趕工出版由「周星馳的fan屎」著的十六開巨冊《我愛周星馳》，結果我們的《快樂之神周星馳》在12月1日上市，而他們的《我愛周星馳》是在半個月之後才面世，在出書時間上小蝦米贏了一局。

　　2005年2月由「牧村」出版的《我愛黃梅調》是我編輯的書

中最漂亮的一本，全書圖文並茂，為華文世界在「類型電影研究」的出版方面做了一個相當不錯的示範。當時我們特別精印了幾張劇照明信片隨書附送，還跟發行邵氏電影DVD的公司聯合辦活動促銷，費了不少力氣。本書作者陳煒智如今已是台灣著名的影評人和國片研究專家，令人欣慰。

我引薦大陸影評人周黎明著作的《透視好萊塢：電影經營的奧妙》先在2005年7月由「亞太」出繁體字版，其後才更名為《好萊塢啟示錄》交由復旦大學出版社出簡體字版，我還應邀替他寫了序。本書可以說是第一本由中國人以專業角度探討好萊塢電影產業的中文專著，在大陸上評價甚高，2010年還出了更新二版。

至於黃仁先生，在這段時期連續三年在「亞太」出版了三本著作：《台灣影評六十年》、《辛奇的傳奇》、《台語片50週年紀念輯之一：優秀台語片評論精選集》。而我則是只應作者劉培元之邀跟他合寫了一本小書《好萊塢巨星的100句真心話》，在2005年8月由「牧村」出版。

《台灣影評六十年》出版的2004年正是黃仁先生高壽八十之年，中國影評人協會和影圈好友為他擺了壽宴祝賀。當時的老先生一點都沒有老態，心情開朗，精神奕奕，我們都由衷感到高興。

12.

　2008年，黃仁先生獲頒「金馬獎特別貢獻獎」，表彰他對於台灣電影研究的奉獻。他十分開心，特別做了新衣服上台領獎，又慎而重之地跟我研究他領獎時致辭的內容。

　2011年，黃仁先生將畢生典藏之書刊資料等全數捐贈給台南藝術大學，由音像學院院長井迎瑞帶領工作團隊整理歸檔，並且特別開闢「黃仁書房」供該校師生借閱。2012年畢業典禮當天，南藝大頒贈榮譽博士給黃仁先生，他邀請我們一群好友隨同前往觀禮，又參觀「黃仁書房」，大家都為老先生感到非常高興。

黃仁先生獲頒台南藝術大學榮譽博士，梁良特別前去觀禮分享喜悅

這一年，黃仁先生已經高齡88歲，人生來到了榮耀的最高峰，本該在此時刻放下一切雜務好好休息，一生再無遺憾。但是老先生根本就是勞碌命，閒不下來，對他一生熱愛的電影，真是鞠躬盡瘁死而後已。

　　在他去世前這十年，又陸續出版了八本書：

2010　　《中外電影永遠的巨星（一）》
2012　　《俠骨柔情──電影教父郭南宏》
2013　　《新台灣電影：台語電影文化的演變與創新》
2014　　《不只是鬼片之王：姚鳳磐編劇創作文集》（黃仁：總策劃；胡穎杰：資料彙編）
　　　　《中外電影永遠的巨星（二）》
2015　　《我在《聯合報》43年：資深記者黃仁見聞錄》
　　　　《黃仁電影之旅》
2016年5月　《中外電影永遠的巨星（三）》

　　此時，黃仁先生已經92歲高齡。他哪裡來那麼好的創作精力不斷寫書？

　　老實說，黃仁先生在他90歲前後曾經有過一次小中風，雖然很快康復過來，但是手腳已經不像以前那麼俐落，眼睛也因為視網膜病變的關係開始有點看不太清楚，慶幸的是頭腦還非常清晰，記憶力也沒有受損。他依然樂於出席一些朋友聚會和藝文活動、電影活動，遂雇用了一個年輕人胡穎杰當助理，一方面陪同他出席活動，照顧上下車，同時也幫忙整理資料，似乎有一點培

養年輕人電影資歷的意思。胡也曾希望借助黃仁先生的引薦進入電影中心，可惜本身不是學電影的，專業素養不足，終究未能如願。不久，他就另謀高就去了。我在胡的身上看到了當年受黃仁先生提拔和照顧的我的影子，他始終是那麼熱心助人，多年未變。

2012年從南藝大回來後，黃仁先生再次跟我走得很近，因為他有一個大心願想完成。原來在北藝大任教的李道明想出一本英文書《Historical Dictionary of Taiwan Cinema》，邀請黃仁先生給他提供中文的資料，我猜想這是發生在黃仁先生獲金馬獎之後，乃至將藏書和資料全數捐贈給南藝大之間的事。老先生花費了不少功夫，整理了好幾十萬字的台灣電影詞條交給李道明，他的英文書也在2012年11月於國外出版了。黃仁先生很想在台灣也出版一本中文的《台灣電影大辭典》，便找我商量合作。我看了他手上已做好的資料，雖然也相當豐富，但是要成為一本真正有分量的「大辭典」，其體例仍不夠完備，需要增補不少材料。茲事體大，我沒有立刻答應，只作為「有待完成」的項目放著，後來因為黃仁先生的身體狀況越來越差，我也有別的事情在忙，這野心勃勃的大計畫也就不了了之，誠為憾事。

不過自此之後，我就成了黃仁先生的「私人編輯」。從2013的《新台灣電影：台語電影文化的演變與創新》，我就幫忙他改稿、順稿、校對，全部書稿才能送出版社付印。後面的《中外電影永遠的巨星（二）》、《我在《聯合報》43年：資深記者黃

仁見聞錄》、和最後一本的《中外電影永遠的巨星（三）》亦是如此方式運作。紀念黃仁先生一生行跡的圖片書《黃仁電影之旅》，我更是從最初的選照片、到定體例、擬目錄、寫圖說，都是一手一腳完成。因為這段時間，黃仁先生眼睛老化的情況越來越嚴重，報紙都只能看圖片和大標題。中間經過了一次小中風，手腳都不再靈活，尤幸記憶力衰退不多，但在這種體能狀況下仍勉力寫書，也夠難為他了。我能夠花點時間幫他完成心願，也算是報恩的一個方式吧。

黃仁先生在《黃仁電影之旅》的後記中特別寫道：「最後，特別感謝老友梁良，在我近年眼睛老化，仍能勉力出書，是他從旁提供了不少協助，使我能夠完成未了的心願，感恩。」老先生其實心明如鏡。

在胡穎杰不再當黃仁先生的助理後，我就兼任了他的「私人祕書」，幫忙處理私人信件，寄聖誕卡、賀年卡，跟海外來訪的影評人一起飲茶聊天，陪同出席電影活動及藝文團拜等等，不一而足。黃仁先生雖已行動不便，但不服老，不喜歡待在家裡動也不動。每個月我們總會碰面兩、三次，多約在他家附近的丹堤咖啡吃「早午餐」。他每次出來都背著那個用了多年的黑包包，裡面塞了有用沒用的一堆資料，還真不輕，但我跟他把沒用的廢紙扔了多少回，包裡總是「常滿」，因為他不再忙自己出書後，就忙著幫別人出書。

在三年前，為了替老友蔡東華（把彩色電影引進台灣的第

一人）爭取金馬獎特別貢獻獎的提名，黃仁先生就忙乎了半天，可是提出太晚，那一年這個獎頒給了李麗華。不久，蔡東華去世了，其親屬蔡國顯（曾在中影任職）要為蔡東華出一本紀念文集，做了不少訪問，也根據資料整理出一些文章，全都要本書顧問黃仁先生過目。蔡國顯顯然也知道老先生的眼睛不好，文章都用特大號的字體列印在B3紙上，厚厚一大疊從高雄寄來給黃仁先生看，但是他還是看著很模糊，需要我整篇念給他聽。如此來回折騰了一兩年，最後這本書也是因為一點小問題而沒有辦法印出來，可以說是黃仁先生的一個未了心願。

後記：

台灣的著名影評人和電影史學者黃仁先生（本名黃定成），於2020年4月14日下午1時20分，在台北市立仁愛醫院去世，享耆壽98歲。當時，我深感悲痛，直至5月1日，我才在自己的臉書上執筆寫下追憶黃仁先生的第一篇文章，之後一發不可收拾，陸續寫了一個月，前後13篇，共1.5萬多字。轉眼已是黃仁先生逝世一周年，新冠疫情仍未完全平息，但我們依舊在4月29號於台南藝術大學校園內舉辦了一個比較正式的黃仁先生追思紀念會，以彌補去年因疫情關係只能由黃家低調發喪而未舉行任何公開紀念儀式之憾。我也自行重新整理了一年前的臉文，趁機修正了文中的一些小錯誤，把它放入本書作為「附錄」以紙本發表，方便大家用「閱讀印刷品」的方式表達對黃老前輩的追思。

2018年黃仁先生與梁良一起出席九九重陽文藝雅集合照

2020年，台南藝術大學在黃仁先生逝世後，為他在校內圖書館舉辦生平著作展，梁良參觀留影

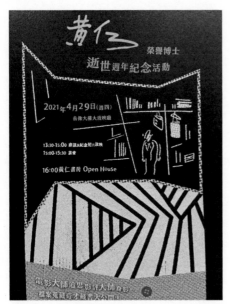

2021年，台南藝術大學為黃仁先生舉辦逝世周
年紀念活動小海報

新美學60　PH0254

新銳文創
INDEPENDENT & UNIQUE　條條大路通電影

作　　者	梁　良
責任編輯	尹懷君
圖文排版	蔡忠翰
封面設計	王嵩賀

出版策劃	新銳文創
發 行 人	宋政坤
法律顧問	毛國樑　律師
製作發行	秀威資訊科技股份有限公司
	114 台北市內湖區瑞光路76巷65號1樓
	電話：+886-2-2796-3638　傳真：+886-2-2796-1377
	服務信箱：service@showwe.com.tw
	http://www.showwe.com.tw
郵政劃撥	19563868　戶名：秀威資訊科技股份有限公司
展售門市	國家書店【松江門市】
	104 台北市中山區松江路209號1樓
	電話：+886-2-2518-0207　傳真：+886-2-2518-0778
網路訂購	秀威網路書店：https://store.showwe.tw
	國家網路書店：https://www.govbooks.com.tw

出版日期	2021年7月　BOD一版
定　　價	320元

國家圖書館出版品預行編目

條條大路通電影 / 梁良著. -- 一版. -- 臺北市：
新鋭文創, 2021.07
　　面；　公分. -- (新美學 ; 60)
　BOD版
　ISBN 978-986-5540-51-7(平裝)

　1.電影 2.影評

987.013　　　　　　　　　110009601